법의학이 찾아내는

# 그림 속
# 사람의 권리

Moon's
Art and Medicine 13

법의학이 찾아내는

# 그림 속
# 사람의 권리

法醫探跡論

문국진 지음

예경

# 법의학자의 탐적 화실 法醫探跡論

―그림 속 인간과 시대의 자취 탐구

사람에게는 중요한 것이 두 가지 있다. 그 하나는 '생명'이며 다른 하나는 '권리'이다. 의학 중에 생명을 다루는 분야는 '임상의학臨床醫學'이고, 권리를 다루는 분야는 '법의학法醫學'이다. 사람들 대부분은 생명에 무엇보다 중요한 가치를 둔다. 그러나 문화인은 목숨보다 권리를 소중히 한다. 따라서 법의학은 문화가 발달된 사회에서만 필요하며 인권을 중요시하지 않는 사회에서는 필요로 하지 않는다. 그러므로 인권의 사각지대에는 늘 법의학이 있어 왔다. 인권이 침해된 사건에 있어서 법의학의 감정鑑定이 요구되는 경우에는 사람 자체만이 아니라 각종 증거물들이 그 대상이 된다. 또한 사인死因을 밝히기 위해서는 시신의 부검을 서슴지 않는다. 하지만 살인 사건의 경우 간혹 그 시신을 찾을 수 없기도 하는데, 이럴 때는 거의 속수무책으로 손을 놓고 있는 것이 지금까지의 법의감정 분야의 실정이라 하겠다.

나는 이러한 경우 고인과 관계되는 문건이나 그들이 남긴 창작물이

유물로 남아 있다면 이를 분석해 법의학이 목적하는 인권의 침해 여부를 가려낼 수는 없겠는가를 늘 생각해왔다. 이런 생각을 하게 된 배경으로 정신의학에서의 병적학病跡學, Pathography이 많은 영감을 주었다. 이미 고인이 된 문호나 장인들의 작품을 대상으로 정신분석을 실시해 살아생전 작가의 정신적 질병이나 당시의 심리 상태 등을 알아내는 것이 바로 병적학이다. 현존하지 않는 인물이라 할지라도 그들의 문헌이나 작품에 대한 분석을 통해 고인의 정신분석이 가능하다는 것은 법의학계에서도 매우 고무적인 일이었다. 따라서 고인의 유물이나 문헌 및 작품 등을 통해 법의학 분야에서도 사인이나 인권의 침해 여부를 추출해낼 수 있는 것이 아닌가 하는 생각이 들었고, 이의 가능성 여부를 시험해보기에 이르렀다.

첫 번째 시험 대상이 된 것은 화가 반 고흐의 작품이었다. 그는 권총 자살을 시도했는데 이틀이 지나서야 사망했기 때문에 타살 또는 사고사라는 의견이 분분했으며 사인에 대해 많은 의문을 남겼다. 나는 그의 작품과 문헌들을 검색하여 그의 사인은 '총상으로 인한 급성범발성 복막염'이며 '자살'이라는 것을 알아냈고, 이를《반 고흐 죽음의 비밀》(2003)이라는 저술로 펴낸 바 있다.

각종 문건의 분석을 마치 시체를 부검剖檢하듯 시행해야 한다는 의미에서 나는 이러한 문헌검색을 '문건부검Book Autopsy'이라 칭했다. 그리고 남아 있는 창작물 등의 흔적을 탐지하고 탐구하여 진실을 밝힌다는 의미에서 법의학의 이런 분야를 '법의탐적론法醫探跡論, Medicolegal Pursuitgraphy'이라 칭하기로 했다.

법의탐적론의 대상이 되는 각종 창작물 중에서도 미술 작품은 가장 좋은 분석 대상이다. 화가는 역사화나 인물화 등을 그릴 때 시대가 부여

하는 목적의식을 표현하기 위해 고증을 참작하고 철학적 지성과 자신만의 미적 혼魂, 예술적 영감을 융합해 작품을 완성하기 때문이다. 작품은 곧 시대를 증언하는 무언의 증인이 되는 것이다.

그림을 감상한다는 행위는 보는 이의 안목과 전문성에 따라 그 해석에 차이가 생길 수 있다. 즉 어떤 의미에서는 그림을 감상한다는 행위 자체가 제2의 창작 행위가 될 수도 있는 것이다. 이는 그림을 보는 관람자 각자의 전문성에 비추어 마음속에 자신만의 독특한 감상 결과가 생겨나기 때문이다.

나는 그림을 감상할 때 화가의 기교보다 현 시대적 비판에서 우러나오는 인간의 존엄성을 어떻게 이해하고 표현했는가를 중점적으로 감상해왔다. 그 결과 명화들 가운데 기본적으로 인권에 대해 어떻게 생각하고 있는지에 대한 표본이나 인권의 침해를 경고하고 인권의 수호를 찬미하거나 하는 개개의 작품들을 만날 수 있었다.

이러한 법의탐적론적 글을 쓴다는 것은 법의학이나 미술 분야에서는 전 세계적으로도 처음 시도되는 것이기에 독자들의 반응과 솔직한 의견 교류가 필요했다. 그간 수년에 걸쳐 여러 잡지와 매체에 이와 관련한 칼럼들을 게재한 결과 의외로 독자들의 이해와 호응을 얻을 수 있었고, 이에 힘을 얻어 출간을 결정할 수 있었다.

**제1부 끝나지 않은 명화 사건 :** 법의탐적으로의 재조명에서는 역사적으로 유명한 사건의 그림들을 모아서 이에 대한 법의탐적론적 평가와 해석을 덧붙였다. 그중 자랑스럽게 여겨지는 예는 스페인의 거장 프란시스코 고야Francisco de Goya가 그린 〈옷을 벗은 마하〉라는 그림에 관한 것이다. 이 작품은 당시 가톨릭국가이던 스페인 사회에 커다란 물의를 일으켜 종

교재판에까지 회부되었다. 재판에서 고야는 그림의 모델이 누구인가를 밝히지 않고 끝내 함구했기에 사람들은 자기 나름의 추측으로 모델이 된 여인이 지체 높은 가문의 '알바Alba 공작부인'이라고 이야기하기 시작했다. 또한 또 다른 여인도 거론되었는데 당시 재상이던 마누엘 고도이Manuel de Godoy의 애인 '페피타 츠도우Pepita Tudó'라는 소문이 그것이었다. 이 논쟁은 200여 년간 지속되었으며 소설과 영화로 제작되어 지금까지도 화제가 되고 있다.

명문가인 알바 가문에서는 조상과 가문의 명예를 회복하기 위해 이미 100여 년 전에 사망한 알바 공작부인의 유골을 파헤쳐 그림의 모델과 동일인인지의 여부를 법의학자들에게 감정 의뢰하기도 했지만 끝내 사실관계를 밝히지는 못했다. 나는 이러한 문제를 해결하는 것이 법의탐적론에서 해야 할 일이라고 생각했기에 그림 속 얼굴들의 생체정보 분석을 실시하여 모델이 누구였다는 것을 증명해내기에 이르렀다. 스페인 사회가 200여 년간 안고 내려오던 〈옷을 벗은 마하〉의 모델 신원확인 논란이 드디어 막을 내린 것이다. 이러한 연구 결과 이외에도 나는 다른 역사적인 그림과 그에 연루된 사건에 관해 조사했다. 그 모든 것들을 인간과 시대상과 연계해 분석하고 탐구하여 법의탐적론적으로 결론 지은 것들을 기술했다.

**제2부 예술은 어떻게 탄생되는가 :** 창작의 모티브와 과학적 연계 그리고 예술적 표현에서는 예술가들이 창작의 모티브를 어디서 찾고 그것을 어떻게 예술적으로 창작해내는지에 집중했다. 즉 모티브와 창작의 관계가 얼마나 과학적(또는 논리적, 이론적)으로 연계되어 있으며, 작품을 어떻게 예술적(또는 독특한 상상력과 독창적 기법)으로 표현하였는지에 대한 연구이다.

예술 작품은 인간 내면의 정신세계를 작가들이 인간 최고의 사고 능력인 상상력을 동원해 감지해낸 결정체이다. 이러한 작품 중에서도 우뇌적인 직감과 좌뇌적인 지성이 통합되었다고 보이는 작품일수록 창작의 모티브를 과학적이고도 예술적으로 표현해내어 감상자로 하여금 더욱 많이 감응하게 한다는 사실을 알 수 있었다.

예를 들어 프리다 칼로Frida Kahlo는 신화와 역사에서 영감을 얻어 조국 멕시코의 문화적 회복과 번영을 그림으로 표현했고, 오귀스트 로댕 Auguste Rodin은 손을 모티브로 삼고 천착하여 오랫동안 내려오던 전통적 관념을 위대한 조각품들로 재탄생시켰다. 나는 이러한 무수한 예시들을 법의탐적과 문건부검을 통해 분석했으며 예술이 어떤 과정으로 탄생되는지에 대해 알아보았다.

**제3부 자화상과 대화하는 법의학자 :** 법의탐적으로 밝히는 화가의 내면세계에서는 화가들의 자화상 중 단순히 그림을 그릴 당시 작가 자신의 모습을 그린 것들도 있지만, 개중에는 과거의 기억 또는 앞날의 욕망 등을 자기만의 내적 조형술로 표현한 것들도 있음에 주목했다. 이러한 자화상들을 앞에 두고 더욱 그 해석에 골몰하기도 했는데, 그러는 가운데 화가들의 자화상이 개인의 정체성은 물론 그들이 겪는 정신적·육체적 장애와 시대가 요구하는 정신까지도 포함하고 있다는 사실을 깨달았다. 또한 당시의 사회상도 암암리에 표출되기 때문에 예술적 가치만이 아니라 역사적 고증의 가치로서도 중요한 자료가 된다는 것을 알게 되었다.

이렇듯 그들의 자화상과 대면하여 말을 걸어보면 그들 시대의 인간과 사회상이 어떠한가에 따라 화가가 처한 입장을 이해할 수 있게 되고, 이

러한 상황을 통해 간접적으로 당시 사람들의 권리가 얼마만큼 존중되었는가도 알게 된다. 무엇보다 화가들의 자화상을 들여다보고 있으면 그들 인생의 고뇌와 환희를 담은 한 권의 자서전을 읽는 듯하여, 미술과 인간을 동시에 이해하는 데 커다란 도움이 되었다. 이러한 면은 법의학을 공부하는 사람들에게는 부가적으로 요구되는 자질이라 할 수 있겠다.

낯선 글이 되었지만 이 책이 나오는 순간부터 이 글들은 이미 나의 것이 아니라 글을 읽는 독자 여러분의 것이다. 특히 법의학이나 법과학 또는 과학수사를 전공하고 있거나 앞으로 할 의향이 있는 이들에게 더욱 권하는 바이다. 과학수사라는 힘겨운 업무에 시달리다가 시간을 할애하여 미술 작품을 감상해보자. 언젠가는 자기가 취급했던 사건의 내용과 유사한 의미를 내포한 그림을 만나게 될 것이고, 이를 문건부검을 통한 법의탐적론적으로 접근한다면 이때까지 느끼지 못했던 환희를 맛보게 될 것이다. 결국 법의탐적론은 예술작품을 사랑하는 법의학도와 법과학자들에 의해 발전될 수 있는 여지가 무한하다는 말이다.

이 책이 불쏘시개가 되어 법의탐적론이 법의탐적학으로 발전하여 세계에 내놓을 수 있는 한국법의학 특유의 신화로 자리 잡는 계기가 되었으면 하는 마음이 간절하다. 마지막으로 이 책의 출간을 흔쾌히 맡아주신 도서출판 예경의 한병화 대표님과 어려운 편집을 위해 수고가 많았던 편집부 여러분의 노고에 심심한 감사를 올린다.

2013년 6월 길일

여의도 지상재知床齋에서

도상度想 문국진文國鎭

차례

# 2부 예술은 어떻게 탄생되는가:
창작의 모티브와 과학적 연계 그리고 예술적 표현

# 3부　자화상과 대화하는 법의학자 :
법의탐적으로 밝히는 화가의 내면분석

# 끝나지 않은 명화 사건

법의탐적으로 밝히는 그림 속 사건의 재해석

Moon's
Art and Medicine 13

# case 01. 동요하는 배심원들

배심원제의 모순, 〈프리네〉와 채플린 친자확인 사건

　　법정 영화에서 흔히 나오는 장면 중 하나가 배심원들을 향한 클로즈업 장면이다. 그들은 검사와 변호사의 날선 공방에 따라 심각해하거나 또는 호기심 어린 표정을 짓기도 하고, 피고와 원고 측 증인들의 말 한마디에 눈물을 흘리거나 분노의 표정을 짓기도 한다. 연극과 영화로 연출된 〈12인의 노한 사람들〉은 유죄를 주장하는 열한 명의 배심원들이 반론을 제기하는 단 한 명의 배심원에게 설득되어지는 내용으로 유명하다. 이렇듯 배심원제 재판은 과학적 증거뿐만 아니라 대중적 정서와 설득의 과정이 크게 영향을 미치기도 한다. 이 장에서 살펴볼 점은 바로 배심원제의 모순에 관한 것이다. 법의탐적으로 파헤쳐본 명화 〈프리네〉와 채플린의 친자확인 사건은 증거재판주의와 상관없이 대중들의 정서가 재판에 어떤 영향을 미치는지를 아주 잘 보여주고 있다.

# 아름다움은 죄도 면할 수 있다?

고대 그리스 아테네 여성들의 지위는 보잘 것 없이 낮았다. 결혼한 유부녀들은 남자들 앞에 제대로 나설 수도 없었다. 손님을 초대하면 집안의 안주인이 나와 맛있는 음식과 품격 있는 예절로 손님들을 접대해야 하는데 그것도 할 수가 없었다. 당연히 안주인의 역할을 맡아할 사람이 필요했는데 그 역할을 대신한 것이 '헤타이라'라는 고급 접대부였다. 단순히 매춘만 하는 여자들과 달리 그녀들은 고관들을 상대할 수 있을 만큼 수준 높은 교양과 예법을 몸에 지녀야 했다.

'헤타이라'라는 말을 직역하면 '여자친구'라고 풀이할 수 있는데 남자들과 동석할 수 있는 자격을 부여받은 특권을 지닌 여자라고 말할 수도 있겠다. 당시 아테네에는 헤타이라를 양성하는 강습소가 있었다. 그곳에서는 술자리에서의 예법은 물론이고 문화예술에 대한 소양과 지식뿐만 아니라 남성을 다루는 기교도 가르쳤다. 물론 뛰어난 미모와 몸매를 갖추지 않으면 강습소에 입학하는 것이 아예 불가능하기도 했다.

기원전 4세기경 아테네에는 프리네phryne라는 아름다운 헤타이라가 있었다. 그녀의 미모가 얼마나 뛰어났던지 당대의 유명한 조각가 프락시틸레스Praxitilles는 프리네를 모델 삼아 여신상을 조각하기도 했다. 그 조각상이 유명한 〈크니도스의 아프로디테〉다. 당시의 고관대작과 부자들의 관심사는 자연스레 어떻게 하면 프리네와 연정을 통할 수 있는가 하는 것으로 몰렸다. 그도 그럴 것이 신적 아름다움을 지닌 그녀는 아무리 권세가 있고 돈이 많은 부자일지라도 좀처럼 곁

을 내주지 않는 품격 있는 헤타이라였기 때문이다.

에우티아스라는 고관은 프리네에게 연정을 품고 온갖 애를 다 쓰다가 보기 좋게 딱지를 맞은 사람 중 한 명이었다. 그는 다른 이들과 달리 프리네에게 거절당한 것에 앙심을 품고 보복을 결심했다. 그 보복이라는 것이 바로 프리네를 '신성모독죄'로 법에 고발하는 것이었다. 에우티아스에 따르면 프리네는 엘레우스 극장에서 '신비극'을 공연할 때 관객들 앞에서 알몸을 드러냈다고 한다. 그는 프리네의 그러한 행위가 신을 모독하는 행위라 주장했다. 당시 그리스에서 신성모독죄는 대부분 사형에 처하는 중죄였다.

에우티아스의 고발로 프리네는 곧 위기에 처해졌고, 그녀의 구원자로 옛 애인인 히페리데스가 나섰다. 변호를 맡은 히페리데스는 프리네를 살릴 유일한 논증은 미학적 성격의 것이라 생각했다. 그는 어디에서도 볼 수 없는 프리네의 아름다움을 배심원들에게 호소하기로 결정했다. 그는 프리네의 알몸을 천으로 씌워 보이지 않게 하고 그녀를 법정에 입장시켰다. 그리고는 마치 신상의 제막식을 하듯 프리네를 덮고 있던 천을 모두의 앞에서 들어올렸다.

많은 배심원들은 그녀의 알몸을 보고 경악을 금할 수가 없었다. 모두들 두 눈이 휘둥그레져서는 프리네의 알몸을 경외감 어린 표정으로 훑어 내렸다. 그럴 수밖에 없는 것이 그녀의 알몸은 매끄럽게 균형 잡힌 최상의 아름다움을 간직하고 있었기 때문이다. 양팔로 얼굴을 가리고 있었기 때문에 그녀의 가슴과 허리, 허벅지, 다리로 흐르는 몸매의 곡선미는 더욱 뚜렷이 드러났다. 프리네의 뛰어난 미모와 몸매에 찬탄을 금치 못하던 배심원들은 급기야는 이렇게 외쳤다.

"오! 저 아름다움을 우리는 신의 의지로 받아들이자. 저 자연의 총아는 선악의 피안에 서 있는 것이다. 저 신적인 아름다움! 그 앞에서 한갓 피조물이 만들어낸 법이나 기준들은 그 효력을 잃는다."

결국 프리네의 신성모독죄에 대한 판결은 '무죄!'로 내려졌다.

이러한 스토리를 프랑스의 화가 장-레옹 제롬Jean-Léon Gérôme, 1824~1904은 〈배심원 앞의 프리네〉(도 01)라는 그림으로 표현했다. 프리네는 부끄러운 듯 두 팔로 얼굴을 가리고 있고, 배심원들은 한때 아프로디테 신상의 모델이었던 한 여인의 눈부신 아름다움에 경악을 금치 못하고 있다. 프로이트 식으로 얘기하면, 여기서 우리는 절시증竊視症, 즉 야한 것을 훔쳐보고 즐기는 욕망을 볼 수 있다. 노골적으로 한 여인의 몸매를 감상하고 있는 저 배심원들 중 특히 왼쪽 구석에 앉아 있는 에우티아스를 보라. 히페리데스는 천으로 비열한 고발자의 시선을 가림으로써 신적인 아름다움을 훔쳐볼 수 있는 특권을 그에게서만은 박탈했다. 목을 길게 빼고 시선을 천 너머로 던지려는 에우티아스의 안타까운 표정이 잘 표현되어 있다.

화가 호세 프라파José Frappa, 1854-1904는 〈프리네〉(도 02)라는 작품을 통해 배심원들이 프리네의 아름다움을 더 잘 보기 위해 가까이 다가서 있는 장면을 표현했다. 그들의 관음증觀淫症적 행위에 프리네는 순순히 응하고 있다. 또 다른 작품으로 조각가 엘리아스 로버트Élias Robert, 1821~1874의 작품 〈프리네〉는 "이 세상에 아름다운 것은 수없이 많지만 인간의 신체만큼 아름다운 것은 없다."고 한 철학자 헤라클리투스의 이야기를 떠오르게 한다.(도 03)

이렇듯 〈프리네〉 작품들의 이면에서 우리는 배심원제 재판의 한계

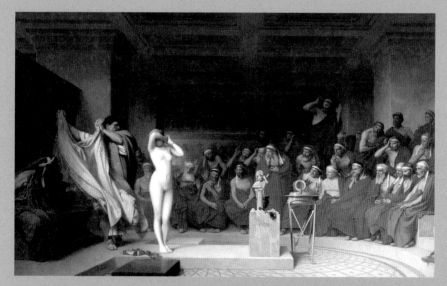

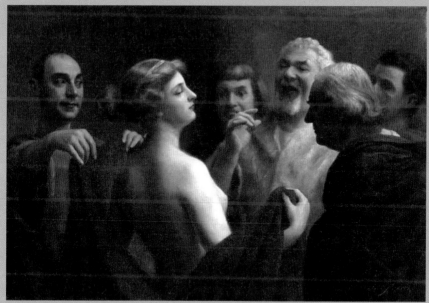

01. 장-레옹 제롬, 〈배심원 앞의 프리네〉, 1861, 헤르미타지 미술관, 상트페테르부르크

02. 호세 프라파, 〈프리네〉, 19세기경, 오르세 미술관

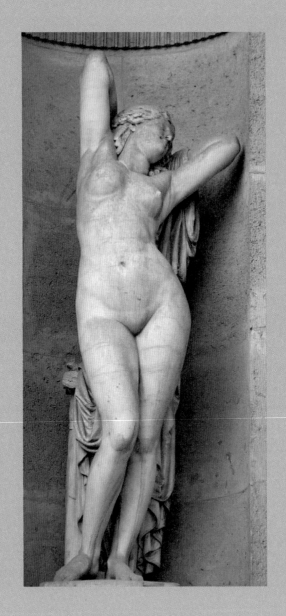

03. 엘리아스 로버트, 〈프리네〉, 1855, 루브르 박물관. 파리

를 엿볼 수 있다. 여인의 아름다움 앞에서 배심원들은 동요하였고 그 아름다움에 도취되어 신성모독에 대한 법적 판단을 비이성적으로 내렸던 것이다.

## 혈액형보다 감정感情에 좌지우지되다

한평생 남을 웃기면서 살아온 20세기 최고의 희극배우가 찰리 채플린Charles Chaplin, 1889~1977(도 04, 06)이라는 것쯤은 모두가 아는 사실이다. 하지만 사람들이 알고 있는 모습만이 그의 전부는 아니었다. 그의 우스꽝스런 몸짓과 어딘지 모르게 쓸쓸해 보이는 미소에서 우리는 종종 슬픔을 엿볼 수 있다. 채플린은 남을 웃기고 돌아서서는 혼자 울던 사람이라는 말도 있었다. 그래서일까. 뛰어난 업적을 남긴 영화인 채플린의 사생활은 수많은 스캔들로 얼룩져 있다. 특히나 여자관계가 복잡했는데, 그것도 어린 여자들과의 스캔들로 '병아리 잡는 매Chicken Hawk'(도 05)라는 별명이 붙여지기도 했다.

채플린이 여우 지망생 조안 배리Joan Barry, 1920-1996를 알게 된 것은 1941년이었다. 그는 배리의 미모와 재능을 알아보고 연극학교에 보내 공부시켰으며 그녀를 배우로 키우기 위해 온갖 정성을 기울였다. 그러는 사이에 두 사람은 사랑에 빠졌고 동거까지 하게 되었다. 그러다가 채플린은 1942년 이상행동을 일삼으며 정신적으로 문제가 보이는 배리와 이별하게 된다. 그런데 진짜 문제는 그 후 배리가 임신을 해 1943년 10월에 출산을 했다는 점이다. 배리는 갓 태어난 아

기가 채플린의 아이라 증언했고, 채플린은 이를 부인해 결국 소송으로 번지게 되었다.

수태일수와 배란일수를 계산한 결과, 배리는 1942년 12월 23일에서 24일 사이에 임신했다는 산부인과 의사의 보고가 나왔다. 따라서 문제는 임신 가능한 날짜인 12월 23일을 전후해 3일이라는 기간 동안 두 사람이 동침한 사실이 있는가의 여부로 집중되었다. 문제 해결의 핵심이 되는 이 사실에 대해 채플린은 없다고 했고, 배리는 있다고 주장했다.

배리의 진술에 의하면 1942년 2월까지 채플린과 동거한 것이 사실이며, 두 사람이 헤어진 후 채플린과의 연락이 두절되었다. 채플린은 더 이상 배리를 만나고 싶지 않았던 것이다. 하지만 배리는 채플린에게 집착했다. 급기야는 12월 23일 밤 권총을 준비해 채플린을 찾아갔는데 역시 그가 만나주지 않아 창문을 깨고 침입해 들어가기까지 했다. 침대에 누워 있던 채플린은 깜짝 놀랐고, 총을 들고 있는 배리의 기분을 풀어주기 위해 노력했다. 결국 그날 밤 두 사람은 성관계를 가졌다. 이상은 배리의 진술이었다. 하지만 채플린은 이를 적극 부인했다.

이에 하는 수 없이 아이의 친자확인 혈형검사를 하기로 결정했다. 채플린은 O형이었고, 배리는 A형, 아이는 B형이었다. O형의 아버지와 A형의 어머니 사이에서는 B형의 아이가 출생할 수 없다. 결국 ABO식 혈형검사로 채플린은 아이의 아버지가 아니라는 것이 증명되었다. 그러나 이러한 과학적 검증은 재판의 판결에 아무런 영향을 미치지 못했다. 배심원들은 배리의 손을 들어주었고, 그에 따라 재

04. 채플린이 젊었을 때 모습

05. '병아리 잡는 매'라고 불리던 때의 채플린 모습

판을 담당한 킨케트 판사는 채플린이 아이의 아버지라는 판결을 내리며 양육비로 주급 75달러와 변호사료 5,000달러 지급을 명하였다 (1945년 5월 2일의 판결).

이렇게 확고한 과학적 증거를 무시하고 비논리적 판결을 내린 이면에는 배리의 법정 증언이 커다란 역할을 했다. 배리는 자신을 만나주지 않으려는 채플린을 살해할 생각까지 했고 권총까지 준비해 찾아갔다. 하지만 놀라고 당황한 채플린이 거짓으로 자신의 기분을 풀어주기 위해 갖은 노력을 다한 결과 성관계를 맺기에 이르렀다고 배심원들에게 눈물로 호소한 것이다. 배리는 또한 재판 결과에 따라 아이와 함께 끝도 없는 나락으로 떨어질 수 있다는 점을 강조하며 일생일대의 명연기를 펼쳤다. 그 바람에 배심원들은 배리의 처지에 깊이 공감했고 결국 그녀를 동정하여 채플린 패소라는 판결을 내렸다.

이렇듯 배심원제 재판은 법 이외의 여러 요소에 의해 좌지우지될 우려가 다분히 있다. 지금도 이러한 판례들이 없다고는 말할 수 없다. 최첨단 기술의 특허 침해를 놓고 미국의 배심원제 재판과 한국 법원의 판결 결과가 정반대로 나오는 차이를 보인 것이 일례라 할 수 있겠다.

06. 상표처럼 이미지화된 채플린의 모습

# case 02. 이성과 열정 사이, 대학자의 굴욕

〈아리스토텔레스와 필리스〉 사건의 진상

　그리스의 철학자 아리스토텔레스Aristoteles는 기원전 384년 전의典
醫의 아들로 태어났다. 당시의 관습대로 의사 가문은 자손들에게 의
학과 해부의 기술을 교육시켜야 했는데 아리스토텔레스 역시 예외가
아니었다. 따라서 아리스토텔레스의 생물학과 과학 일반에 대한 지
대한 관심은 어린 시절부터 이미 싹이 터 있었다.

　기원전 4세기의 철학에서는 과학 분야도 아울렀기에 아리스토텔
레스는 이를 이해하고 통합하며 조직화하여 나름대로의 철학을 완성
했다. 그의 명성은 후세 대대로 이어져 오늘날까지 대학자로서 커다
란 영향을 미치고 있다. 하지만 빛이 있으면 어둠도 있는 법, 그를 존
경하고 숭앙하는 이들이 있는가 하면 시대에 따라 그를 조롱하고 음
해하려는 이들도 있었다. 다음의 이야기는 여러 자료의 분석(문건부검,
Book Autopsy)을 통해 대학자를 굴욕적으로 묘사한 그림 〈아리스토텔

레스와 필리스〉 사건의 진상을 조사한 것이라 할 수 있겠다.

## 중세시대에 인기를 얻은 고대 이야기

아리스토텔레스는 그가 살아 있는 동안에도 위대한 철학자로서 명성을 얻고 있었다. 마케도니아 왕은 자기 아들의 가정교사로 아리스토텔레스에게 모든 권한을 일임한다. 그 아들은 훗날 대제국을 건설하는 알렉산더Alexander 대왕(알렉산드로스 3세)이 되는데, 스승 아리스토텔레스의 가르침이 커다란 역할을 했을 것이다. 이러한 관계를 그림으로 표현한 것이 있는데, 화가 얀 리벤스Jan Lievens, 1607~1674의 〈알렉산더 왕자와 그의 스승 아리스토텔레스〉(도 01)라는 작품이다. 이 작품에서 노老 철학자는 어린 알렉산더 왕자를 가르치고 있다.

어느 날 스승은 제자가 한 여인에 빠져 학문을 소홀히 하는 것을 알게 되었다. 이를 못마땅하게 여긴 스승은 여색에 지나치게 빠지면 정신건강에도 해롭고 학업에도 좋지 못한 영향을 미친다고 경고하며 여인과의 관계를 금했다. 알렉산더 왕자가 걱정을 살 정도로 빠져 있던 여인은 필리스Phyllis라는 아름다운 헤타이라(고급 접대부)였다. 여자를 멀리하라는 아리스토텔레스의 말이 필리스에게는 당연히 곱게 들릴 리가 없었다.

앙심을 품은 필리스는 자신과 왕자를 떼어놓으려는 철학자에게 복수를 다짐하고, 그 빼어난 자태와 교태로 노 철학자를 유혹하기 시작했다. 과연 뜨거운 육체로 무장한 사랑의 공세가 차가운 이성으로 무

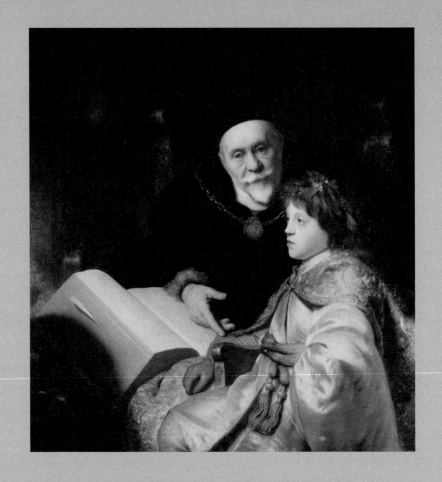

01. 얀 리벤스, 〈알렉산더 왕자와 그의 스승 아리스토텔레스〉, 1631, 게티 센터, 로스앤젤레스

장된 철학자를 정복할 수 있을까? 의구심과 달리 승부는 의외로 빨리 판가름이 났다.

제자에게 여자를 멀리하라고 가르쳤던 대철학자 스스로가 사랑에 눈이 멀어버린 것이다. 아리스토텔레스는 사랑하는 여인 앞에서 기꺼이 노예가 되었다. 네 발로 기는 말이 되어 자신을 등에 태워달라는 필리스의 바람대로 아리스토텔레스는 모든 체면을 내던지고 그녀를 태우는 말이 된 것이다. 이로써 필리스는 멋지게 복수에 성공했다.

하지만 필리스의 복수는 여기서 그치지 않았다. 미리 계략을 꾸며 알렉산더 왕자가 이 장면을 엿보도록 만들어놓은 것이다. 자신에게 여자를 멀리하라고 가르치던 점잖은 스승이 여자의 노예가 되어 네 발로 땅을 기는 모습을 보면 왕자의 마음도 다시 돌아올 것이라고 기대한 것이다.

하지만 필리스의 궁극적인 목적은 달성되지 못했다. 아리스토텔레스를 골탕 먹이는 데는 성공했을지 몰라도 알렉산더의 마음을 사로잡는 데는 실패했기 때문이다. 철학의 대명사로 통하던 스승의 이성마저도 한 여인네의 공세 앞에 처참히 무너지는 것을 본 알렉산더는 오히려 "여자는 위험하다"는 스승의 가르침이 정말 옳다는 것을 생생하게 깨달았기 때문이다. 그 후 알렉산더는 스승의 가르침에 따라 필리스를 완전히 멀리했고 스승을 더욱 존경하게 되었다고 한다.

그런데 이 이야기는 실화가 아니다. 이 전설을 추적해 올라가면, 13세기 프랑스의 '앙리 당들리'라는 작가가 남존여비의 제창자이며 철저한 남성우월론자인 아리스토텔레스를 기초해 꾸며낸 이야기에 불과하다고 한다. 그렇다면 중세의 작가가 왜 존재하지도 않던 사실

을 꾸며냈을까 하는 의문이 자연스럽게 들 것이다. 이유는 간단하다. 성 문란에 대한 도덕적 경고로써 여자의 유혹에 빠지지 말라는 메시지를 효과적으로 전달하기 위해 만들었다는 것이다. 여자를 경계하며 금욕을 강조한다는 면에서 이 이야기는 철저히 중세적이다. 오히려 고대인들은 여자의 유혹을 두려워하지 않았고, 중세 사람들만큼 금욕적이지도 않았다. 고대 인물들을 내세운 가짜 이야기가 중세에 인기를 얻었다는 것은 아이러니한 일이라 할 수 있겠다.

## 필리스의 보복 행위는 유죄일까?

작가 앙리 당들리가 처음 저술한 〈아리스토텔레스와 필리스〉의 전설은 그 후 화가 한스 발둥Hans Baldung, 1484~1545이 〈아리스토텔레스와 필리스〉(도 02)라는 목판화로 제작하여 더욱 유명해졌다. 성城 안 정원에서 벌거벗은 필리스가 늙은 아리스토텔레스의 등에 올라타 채찍으로 엉덩이를 때려 앞으로 몰고 있고, 말처럼 네 발로 기고 있는 아리스토텔레스는 비굴한 눈빛으로 위에 있는 여자를 바라보고 있는데, 담장 너머로 한 젊은 남자가 이들의 모습을 바라보고 있다. 젊은 남자는 바로 알렉산더를 표현한 것이다. 이 작품에서 아리스토텔레스의 자세는 지성과 이성이 육체의 쾌락에 의해 함락된 매우 굴욕적인 모습으로 표현되어 있다.

이 이야기는 똑같은 제목으로 중세의 여러 화가들에 의해 폭발적으로 많이 만들어졌는데 그중 플랑드르파 화가 얀 사들러Jan Sadeler I,

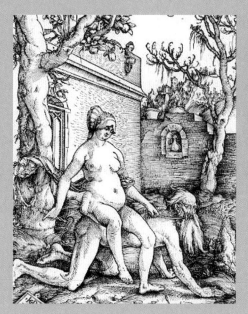

02 03　　02. 한스 발둥, 〈아리스토텔레스와 필리스〉, 1513, 목판화, 베를린 시립미술관, 베를린

03. 얀 사들러, 〈아리스토텔레스와 필리스〉, 1587~1593, 목판화, 몬트리올 미술관, 몬트리올

1550~1600의 〈아리스토텔레스와 필리스〉(도 03)라는 목판화는 발등의 것보다 더욱 가혹하게 묘사되었다. 기꺼이 말이 되어준 아리스토텔레스는 지칠 대로 지쳐 더 이상 움직일 수 없게 되자 필리스가 그를 재촉하며 채찍으로 내려치고 있는 것이다.

화가들이 이 똑같은 제목의 작품을 회화보다 목판화 형태로 더 많이 제작한 이유는 목판의 경우 그림의 대량 제작이 가능하였기 때문이다. 이러한 점을 고려하면 당시 이 제재가 대중들에게 얼마나 많은 인기를 얻었는가를 짐작할 수 있다.

필리스의 아리스토텔레스에 대한 보복과 채찍질을 법적으로 해석해보면 재미있는 결과가 도출된다. 필리스는 철학자의 동의를 얻어서, 아니 철학자 본인이 원해서 말을 타고 채찍질을 한 것이기 때문에 그것이 폭행이라 해도 동의폭행, 동의상해에 해당된다. 따라서 무죄가 성립되는 것이다.

## 위대한 철학자를 통해 보는 인간의 본성

역시 중세시대에 프랑스의 한 조각가는 〈아리스토텔레스와 필리스〉(도 04)라는 제목으로 아쿠아마닐aquamanile이라는 아가리가 넓은 물 항아리를 만들었다. 이것은 교회에서 사제가 미사 거행 때 손을 씻는 성수반聖水盤으로 쓰이기도 했다. 이 이야기가 이렇듯 다양한 예술 작품의 제재가 된 이유는 과연 무엇일까? 아마도 아름다운 여성 앞에서는 한없이 무력해지는 남성의 본성을 적나라하게 보여주었기

04. 작자 미상, 〈아리스토텔레스와 필리스〉, 1400?, 아쿠아마닐, 메트로폴리탄 미술관, 뉴욕

때문일 것이다. 남성과 여성을 통틀어 인간으로 확장해 말하자면, 지성은 육체에 의해 배반당할 수 있으며, 이성 또한 열정에 의해 마비될 수 있다는 사실을 위대한 철학자를 주인공으로 삼아 극적으로 전달했기 때문인 것이다.

앞의 작품들과는 달리 대철학자 본연의 명예를 회복시킨 작품도 있다. 바로크의 거장 렘브란트 판 레인Harmensz van Rijn Rembrandt, 1606~1669가 그린 〈호메로스의 흉상을 바라보는 아리스토텔레스〉(도 05)라는 작품이다. 이 작품은 그리스의 대문호이며 서사시의 창시자로 지성과 윤리의 표상인 호메로스와 그리스의 대철학자 아리스토텔레스를 만나게 한 그림이다. 아리스토텔레스가 착용하고 있는 커다란 금체인은 알렉산더 대왕이 선물한 것으로 대왕 자신의 얼굴이 새

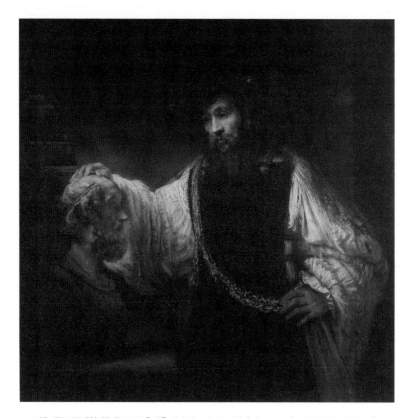

05. 렘브란트 판 레인, 〈호메로스의 흉상을 바라보는 아리스토텔레스〉, 1653, 메트로폴리탄 미술관, 뉴욕

겨진 메달이 붙어 있다. 이것은 필리스와 관계된 굴욕적인 이야기와 상관없이 아리스토텔레스는 여전히 존경받는 철학자라는 사실을 증명해주고 있다.

또한 이 작품은 대문호와 대철학자의 삶이 연상되는 묘한 분위기를 연출하고도 있다. 아리스토텔레스는 제자로부터 많은 재물을 넘겨받아 부와 명예를 누렸는데 호메로스는 파티에서 하프 연주를 해번 푼돈으로 빈곤히 생활하면서도 그리스 전 지역을 떠돌아다니며 큰 업적을 남겼다. 그림을 보면 아리스토텔레스는 호메로스의 흉상

위에 손을 얹고 그의 정신적인 유산을 묵상하는 듯한 엄숙한 장면으로 표현되어 있다. 자세히 보면 아리스토텔레스의 눈빛에는 호메로스에 대한 감탄과 존경을 넘어서 동정의 서글픔마저 비친다. 특히 아리스토텔레스가 호메로스의 흉상을 바라보다 못해 본인도 모르게 손이 그의 머리 위로 올라가게 표현한 것은 보는 이로 하여금 감동을 자아내게 한다.

# case 03. 200년을 기다린 벌거벗은 여인의 진실

고야의 그림 모델의 신원확인 사건

사람들은 작품을 감상할 때 그림 속 인물에 매혹되고 감정이 이입될수록 그 인물이 어느 시대 어디에 사는 누구일까를 생각하기 마련이다. 그림 속 인물이 아름다운 누드모델이라면 어떻겠는가. 아마도 모델과 화가의 관계에까지 상상의 나래를 펼칠 것이다. 대체로 화가들은 특별한 사정이 없는 이상 자기가 그린 모델의 신원을 숨기지 않는다. 하지만 모델이 누구인지를 끝내 밝히지 않아 자신과 모델의 관계를 영원히 미스터리로 남기는 짓궂은 화가들도 있다. 모델의 신원이 불분명한 그림들은 후세에 격론의 장을 만들기도 한다. 자손들이 가문의 명예와 관계되는 문제라 해서 이미 100여 년 전에 사망한 조상의 무덤을 파헤치는 경우도 있다. 무덤 속 유해와 그림 속 모델이 동일인인지를 법의학을 통해 감정하기 위해서다.

## 그림 모델에 얽힌 200년간의 논란

모델에 대한 작가의 함구로 인해 논란의 중심에 있는 그림은 18세기 스페인의 거장 프란시스코 고야Francisco de Goya, 1746~1828가 그린 〈옷을 벗은 마하〉(도 01)와 〈옷을 입은 마하〉(도 02)라는 두 작품이다. 고야는 파란만장한 생애를 보내면서 벽화에서 소묘素描에 이르기까지 무려 2,000여 점의 작품을 남긴 위대한 화가이다.(도 03) 그는 언제나 새로운 기법을 추구하며 성실히 실력을 연마하였고, 인생에 있어서나 예술에 있어서 스페인의 서민 정서를 담는 데 평생을 바쳤던 화가이다. 그런데 왜 그 같은 이가 '마하Maja' 같은 누드화를 그렸는지 알 수가 없다. 특히 〈옷을 벗은 마하〉는 서양미술사상 인간을 모델로 한 최초의 누드화였기 때문에 당시 가톨릭국가였던 스페인 사회에는 충격 그 자체였으며, 실제로 나체 여성을 모델로 하여 그림을 그리는 것이 공식적으로 금지됐던 사회이기도 했다. 게다가 도발적이면서도 사실적인 표현 때문에 고야는 여러모로 보아 '이단죄'로 종교재판장에 설 수밖에 없는 운명이었다.

재판에서 고야는 '그림의 주인공이 누구냐'는 질문에 '자신이 사랑했던 여인'이라고만 밝혀 모델의 실제 주인공이 누구인지를 끝내 함구했다. 그의 함구는 세간의 눈과 귀를 더욱 집중시켰고 이 그림은 더욱 유명해졌다. 곧바로 사람들 나름대로의 해석과 추측이 난무해지면서 그림 속 여인에 대한 온갖 소문이 스페인 전역을 떠돌기 시작했다. 그중 처음으로 지목된 여인이 명문귀족 가문의 '알바Alba 공작부인'이었다. 이러한 소문은 오랫동안 알바 가문을 괴롭히게 되는데

03. 프란시스코 고야, 〈안경 쓴 자화상〉, 1797~1800, 보나 박물관, 바욘

소문의 배경에는 다음과 같은 사연이 있었다.

고야는 알바 공작부인의 초상화를 1795년과 1797년 두 번에 걸쳐 그렸다.(도 04, 05) 이때가 바로 알바 공작이 사망한 시기이다. 알바 공작부인은 이 시기에 마드리드 교외의 별장에 머물면서 고야로 하여금 자기의 초상화를 그리게 했다. 그녀는 스페인 최고 명문귀족인 공작부인이며 마드리드 사교계의 비너스로 공식적으로는 숱한 찬사와 선망의 대상이었다. 그러한 인물일수록 동시에 질시와 음해의 대상이 되기 마련이었다. 귀한 신분의 알바 공작부인과 천재 화가 고야도 예외는 아니었을 것이다. 둘은 각각 남자라면 사족을 못 쓰는 바람기 다분한 '작은 악마', 여자관계가 복잡한 '걸어 다니는 페니스'라는 흉측한 별명으로 암암리에 불리기도 했으니 말이다. 사람들 사이에서는 고야가 2년 동안이나 알바 공작부인의 별장에 머물면서 그녀를 모델로 그림을 그려왔는데 그녀의 누드화를 그린 것 정도는 당연

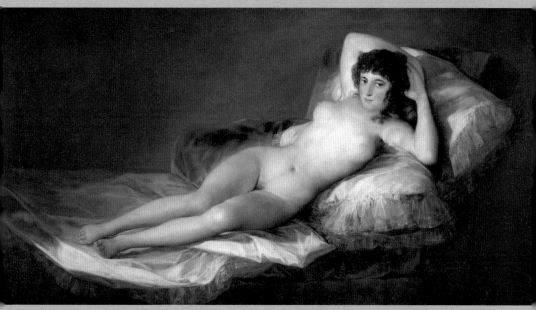

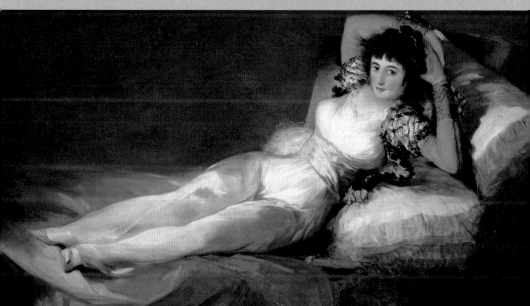

01. 프란시스코 고야, 〈옷을 벗은 마하〉, 1799~1800, 프라도 미술관, 마드리드
02. 프란시스코 고야, 〈옷을 입은 마하〉, 1800~1803, 프라도 미술관, 마드리드

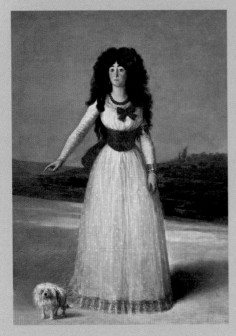

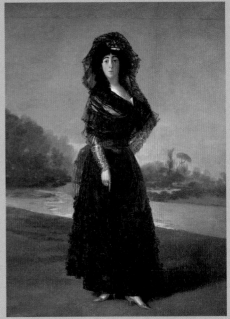

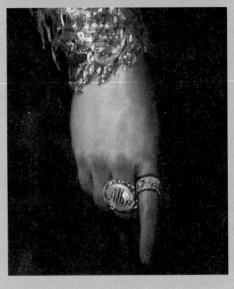

한 일일 것이라는 소문이 자연스럽게 나돌기 시작했다. 이렇듯 둘 사이의 관계는 성적인 문란함으로 왜곡되어 보인 것이 사실이었다.

하지만 둘의 관계가 그저 쾌락을 위한 것만은 아니었음은 이후에 밝혀지게 된다. 그들의 만남은 세인들이 생각하는 것보다 더욱 숭고한 사랑의 관계였다. 그것은 고야가 죽을 때까지 간직한 알바 공작부인의 초상화를 보면 금방 알 수 있는 사실이었다. 아무리 천재 화가라고는 하지만 공작부인과의 사랑은 신분의 차이라는 높은 벽을 뛰어넘어야 하는 위험한 관계였던 것이다.

고야가 사망한 후에 그의 집에서 발견된 〈알바 공작부인의 초상〉(도 05)이 그들 관계의 증거물이었다. 검은 옷을 입은 알바 공작부인의 모습은 위풍당당한 전형적인 귀족 부인의 모습이었다. 주목하여 볼 점은 오른손 집게손가락을 밑으로 향해 펴고 있는데 손가락이 모래 위에 새겨놓은 'Solo Goya(오직 고야뿐)'라는 글씨를 가리키고 있다는 점이다. 그러나 글씨는 모래 위를 손가락으로 눌러 쓴 것처럼 표현됐기 때문에 눈에 잘 띄질 않는다. 또한 오른손의 집게손가락과 가운뎃손가락에는 각각 다른 반지를 끼고 있는데 그 반지에는 'Alba'와 'Goya'라고 새겨져 있다. 이 글자들은 제법 크고 명료하게 새겨져 있어 누구라도 읽을 수 있다.(도 06)

이러한 표현들만 보아도 알바 공작부인과 고야가 어떤 관계에 있었는지를 잘 알 수 있다. 게다가 이 그림은 알바 공작부인의 집에서 나온 것이 아니라 고야가 간직하고 있던 것으로 그가 사망한 지 20년이 지나서야 세상에 알려지게 되었다. 고야와 알바 공작부인의 관계가 명확해지면서 그간 잠잠했던 '마하' 그림의 모델이 알바 공작부인

이라는 소문은 또다시 수면 위로 떠올랐고 하나의 이야기로 굳혀지게 되었다. 이후 소설과 영화로도 제작될 정도였으니 '마하' 그림에 대한 관심은 식을 줄을 몰랐다.

## 또 다른 논란의 대상, 페피타 츠도우

고야의 집에서 알바 공작부인의 초상이 발견되자 이번에는 마하의 얼굴이 알바 공작부인과는 별로 닮아 보이지 않는다는 말이 나오기 시작했다. 또한 〈알바 공작부인의 초상〉에서 목과 몸통의 연결 부위가 부자연스러운데 그 이유는 고야가 알바 공작부인이 사망한 후 그림의 얼굴을 고쳐 그렸기 때문이라는 주장도 서슴지 않고 나왔다.

이렇게 의문의 화제가 꼬리를 물자 미술 평론가들에 의해 그림의 X-선 감정이 이루어졌다. 여인의 얼굴 부분이 과연 고쳐 그려져 있는가를 감정한 것이다. 검사 결과 그러한 흔적은 전연 나오지 않았다. 알바 공작부인을 그렸다가 후에 다른 여인의 얼굴로 고쳐 그렸다는 주장은 낭설에 불과하다는 것이 명백해진 셈이다.

그러나 조상과 가문의 명예를 회복하기 위해 알바 가문은 1945년 공작부인의 유해를 발굴해 '그림 속 인물과 알바 공작부인이 서로 다른 인물'이라는 사실을 증명해줄 것을 법의학자들에게 의뢰했다. 하지만 유골은 정확한 감정이 불가능할 정도로 붕괴되고 손상되어 당시의 법의학자들은 끝내 그림 속 인물과 알바 공작부인과의 관계를

밝혀내지 못했다.

한편에서는 '마하'의 모델이 일국의 재상이었던 마누엘 고도이 Manuel de Godoy(도 07)의 애인 '페피타 츠도우Pepita Tudó'라는 설도 있다. 당시의 스페인은 이미 쇠퇴해가는 국가였음에도 불구하고 왕실과 귀족들의 사치와 향락은 극에 달해 있었는데 불륜의 대표적 예로 왕비인 마리아 루이사Maria Luisa와 마누엘 고도이의 관계를 들 수 있었다.(도 08)

한때 시골 청년에 불과했던 고도이는 1784년 왕실근위대에 입대하였고, 당시 왕위 계승자이던 카를로스Carlos의 아내 마리아 루이사의 눈에 들었다. 드디어 카를로스 4세가 왕위에 올랐고, 남편을 휘어잡고 있던 마리아 루이사는 카를로스를 설득해 그녀의 정부情夫 고도이를 고위 관직에 앉혔다. 페피타 츠도우는 권력을 잡은 고도이의 새로운 애인이었다.

페피타 츠도우가 '마하'라는 설이 새롭게 제기된 이유는 〈옷을 벗은 마하〉가 고도이의 누드 컬렉션에 포함되어 비밀 진열실에 숨겨져 있다가 후세에 와서야 알려졌기 때문이다. 또한 고도이가 이 작품의 최종 소장자였다는 사실, 그리고 츠도우를 그린 다른 그림과 '마하'의 그림이 흡사한 이유도 있었다. 대단한 호색한인 고도이가 자기 애인의 누드를 그리게 해서 이를 응접실에 걸어놓고 즐겼다는 이야기도 있었다.

고도이가 한 여자의 옷을 벗은 상태와 옷을 입은 상태의 두 그림을 고야에게 그리게 한 이유는 그의 관음욕觀淫慾 때문이라고 한다. 그는 특수한 벽을 만들어 방문객들과 같이 있을 때는 교양 있는 사람으로

---

45

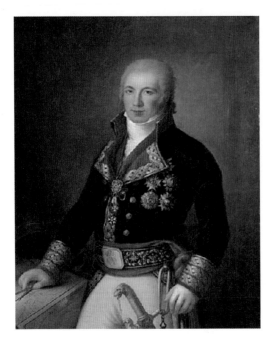

07. 프란시스코 베유, 〈마누엘 고도이의 초상〉, 1790,
산 페르난도 왕립미술아카데미, 마드리드

보이게끔 〈옷을 입은 마하〉를 걸어놓은 벽으로 돌려놓고, 혼자 있거
나 친한 친구들과 즐길 때는 〈옷을 벗은 마하〉가 있는 벽으로 돌려놓
았다는 것이다.

페피타 츠도우는 고도이가 실각되었을 때 망명 길을 함께 따라가
기도 했으며, 고도이의 부인이 사망하자 그 뒤를 잇기도 했다. 생활이
빈곤해지자 고도이가 마드리드에 숨겨놓았던 재산을 몰래 처분하는
역할을 맡았다고도 한다. 화가 비센테 로페스Vicente López, 1772~1850
가 그린 〈페피타 츠도우의 초상〉(도 09)을 보면 마하와 유사한 점이 있
으나 사진이 아닌 그림이기 때문에 단정할 수 없다는 견해가 많다.

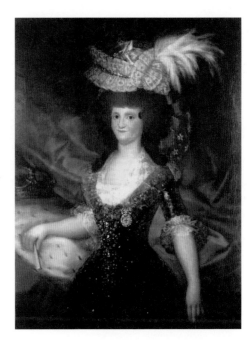

08. 프란시스코 고야, 〈마리아 루이사의 초상〉, 1789,
타바칼레라, 마드리드

## 모델의 신원확인을 위한 법의학의 개입

무덤까지 파헤쳐 '마하' 그림의 모델이 알바 공작부인과 동일인인
지를 밝히려는 시도는 당시 법의학자들로서는 난감한 문제였다. 결
국 신원확인은 미제로 남았고, 나는 지금이나마 발전된 법의학으로
해결해야겠다는 사명감이 들었다. 또한 이러한 과제는 최근 내가 주
장하고 있는 법의탐적론法醫探跡論, Medicolegal Pursuitgraphy의 영역이기
때문에 생체정보연구팀의 도움을 받아 그림 속 얼굴들의 생체정보
분석을 시행했다.

09. 비센테 로페스, 〈페피타 츠도우의 초상〉, 1805, 나자로 갈데아노 미술관, 마드리드

## 얼굴의 생체정보 분석

생체정보biometrics란 사람의 신체적·행동적 특징을 자동화된 장치로 추출, 분석하여 정확하게 개인의 신원을 확인하는 기술이다. 즉 얼굴의 모양, 지문, 눈의 망막 및 홍채, 음성, 얼굴 표정, 손의 측정 등 사람의 신체적 특성을 추출하여 분석하는 기술인 것이다. 여기서는 그림 속 얼굴의 동일성 여부를 가려내는 수단으로 사용했다.

## 얼굴 비교검사의 대상

'마하' 그림의 모델이 알바 공작부인과 페피타 츠도우 중 누구의 얼굴과 동일한가를 감별하기 위해 〈옷을 벗은 마하〉와 〈옷을 입은 마하〉의 얼굴 부위만을 택해 확대하였으며, 알바 공작부인은 고야가 그린 1795년과 1797년의 초상화에서, 페피타 츠도우는 로페스가 그린 초상화에서 얼굴 부위만을 확대해 얼굴의 비교검사에 사용했다.

## 얼굴의 랜드마크 비교검사

앞서 말한 다섯 개의 얼굴 그림 중 비교검사에서 좀 더 유사 공통성을 지녔다고 생각되는 그림으로 마하의 얼굴은 〈옷을 벗은 마하〉(가, 상)를, 알바 공작부인은 〈알바 공작부인〉(나, 하)을, 츠도우는 〈페피타 츠도우의 초상〉(다, 상)을 택하였으며(도 10), 각 그림의 얼굴 각도가 서로 다르기 때문에 이들을 3차원 얼굴 형상으로 복원했다. 그리

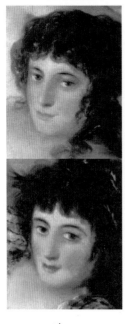
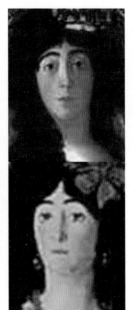
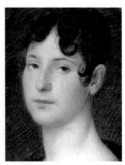

가         나         다

10. 비교검사에 사용하기 위해 그림에서 발취한 얼굴 부위
　(가, 상): 그림 〈벌거벗은 마하〉의 얼굴 확대
　(가, 하): 그림 〈옷을 입은 마하〉의 얼굴 확대
　(나, 상): 그림 〈알바 공작 부인의 초상〉(1797)의 얼굴 확대
　(나, 하): 그림 〈알바 공작 부인〉(1795)의 얼굴 확대
　(다, 상): 그림 〈페피타 츠도우의 초상〉의 얼굴 확대

고 복원된 얼굴을 모두 정면으로 회전하여 얼굴 각도를 동일하게 한
다음 랜드마크landmark 비교검사에 사용했다.

　도 11에서 보는 바와 같이 (가), (나), (다) 각각의 좌·상단 그림을
3차원 얼굴 형상으로 복원하여 (우) 상·중단 그림의 얼굴과 같이 만
든 후에 그 얼굴 형상을 정면을 향하도록 회전시키고, 도 11의 (가),
(나), (다) 각각의 좌·하단과 같은 랜드마크를 부여해 그 위치가 유
사한가를 비교했다. 랜드마크 비교에서는 특기할 차이를 보이지 않

1부　끝나지 않은 명화 사건

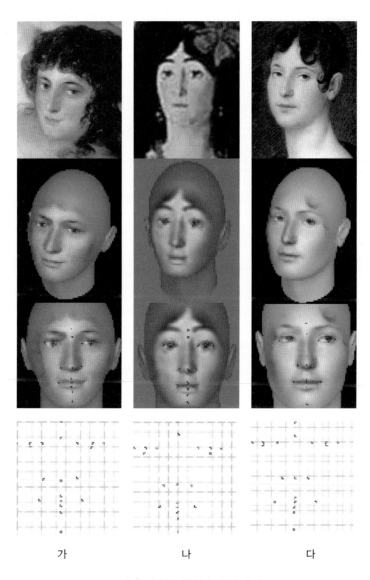

가 나 다

11. 비교할 사진의 3차원 형상 복원 및 랜드마크

아 개체의 동일성 여부 감별에는 별 의미가 없는 결과였다. 따라서 얼굴 계측지수와 얼굴 데이터베이스 통계량과의 비교검사를 시행하기로 했다.

## 얼굴 계측지수와 얼굴 데이터베이스 통계량과의 비교검사

도 11의 (가), (나), (다) 각각의 좌·하단의 얼굴과 같이 3차원 형상으로 복원해 정면으로 회전시킨 이미지를 선택하여 도 12의 (가), (나), (다)의 얼굴 계측지수를 산출하고 비슷하게 계측되는 지수가 있는지를 확인하였던 바 10개의 얼굴 계측지수 중 도 12의 (가)와 (다), 즉 마하와 페피타 츠도우가 (가)와 (나), 즉 마하와 알바보다 더욱 유사한 지수가 6개(코 지수, 눈-얼굴 너비 지수, 코-얼굴 너비 지수, 입-얼굴 너비 지수, 눈-코 상대비율, 눈-입 상대비율)나 됨을 미루어볼 때 페피타 츠도우가 알바 공작부인보다 마하의 얼굴에 더 유사하다고 해석할 수 있었다.(표 1 참조)

## 얼굴인식프로그램으로의 비교

이상의 결과를 좀 더 확실히 하기 위하여 일본 NEC사의 얼굴인식프로그램Neoface을 이용한 그림의 유사도를 비교했다. 도 10의 (가), (나), (다)의 이미지 유사도를 'Neoface'로 확인한 바는 표 2와 같다. 즉 유사도는 0.0에서 1.0 사이의 실수 값으로 동일한 얼굴일 때 1.0의 값을 나타내는데 (가)의 하단, 즉 옷을 입은 마하의 이미지와 (다),

표 1. 계측지수 비교

| 종류 | 얼굴 지수 | 코 지수 | 눈-얼굴 너비 지수 | 코-얼굴 너비 지수 | 코-얼굴 높이 지수 | 입-얼굴 너비 지수 | 턱-얼굴 높이 지수 | 눈-코 상대비율 | 눈-입 상대비율 | 코-입 상대비율 |
|---|---|---|---|---|---|---|---|---|---|---|
| 가 | 82.88 | 66.70 | 25.29 | 24.14 | 43.66 | 30.55 | 56.34 | 104.78 | 82.80 | 79.02 |
| 나 | 88.09 | 51.56 | 28.81 | 20.67 | 45.50 | 25.26 | 54.50 | 139.41 | 114.06 | 81.82 |
| 다 | 88.30 | 59.69 | 27.88 | 21.06 | 39.96 | 32.36 | 60.04 | 132.39 | 86.16 | 65.0 |

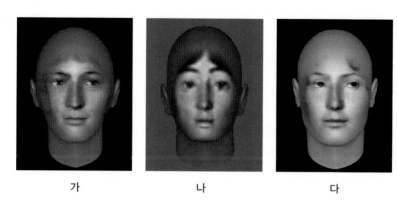

가　　　　　　　나　　　　　　　다

12. 계측지수를 비교할 얼굴 그림
(가): 그림 〈벌거벗은 마하〉의 3차원 형상 복원
(나): 그림 〈알바 공작 부인(1795)〉의 3차원 형상 복원
(다): 그림 〈페피타 츠도우의 초상〉의 3차원 형상 복원

즉 츠도우의 이미지 유사도가 0.6947로 가장 높았으며, (가)의 상단, 즉 옷을 벗은 마하의 이미지와 (다), 즉 츠도우의 이미지 유사도가 0.6893으로 두 번째로 높았다. 이 값은 (가) 마하와 (나) 알바 공작부인 이미지의 가장 높은 유사도 0.5008보다 약 1.39배 높은 값이었다. 이 유사도를 근거로 마하의 얼굴은 알바 공작부인보다 페피타 츠도우의 얼굴에 더 유사하다고 해석할 수 있다. (※ 'Neoface'로 실행한 약 900여 명의 얼굴 비교 실험에서 동일인 사진의 유사도 값이 0.6보다 작은 경우는 있었으나, 동일하지 않은 인물 사진의 유사도 값이 0.6을 넘는 경우는 없었던 것이 이때까지의 결과이다.)

표 2. Neoface를 이용한 그림의 유사도

|  |  |  |  |
|---|---|---|---|
|  | | | |
| | 0.3922 | 0.5008 | 0.6893 |
| | 0.1392 | 0.4835 | 0.6947 |

## 중첩비교검사

이상의 검사 결과를 좀 더 확실히 하기 위해 중첩비교검사를 실시했는데 이는 얼굴 각도가 동일한 얼굴들의 이미지를 겹쳐서 얼마나 자연스럽게 겹쳐지는지를 보는 방법이다. 3차원 형상으로 복원된 이미지를 정면으로 회전시킨 그림 도 12의 (가)와 (나), (가)와 (다)를 중첩하여 나타낸 결과는 도 13과 같다.

중첩 결과 머리 끝점과 턱 끝점이 겹쳐지도록 가로 대 세로 비율을 유지하면서 중첩했을 때 도 12의 (가)와 (다), 즉 마하와 츠도우는 눈썹, 눈, 코, 입의 위치와 크기가 자연스럽게 대칭되는 반면, 도 12의 (가)와 (나), 즉 마하와 알바는 위치와 크기가 달라 자연스럽지 못한 것을 확인할 수 있었다. 이로써 중첩비교검사 결과도 역시 페피타 츠도우가 알바 공작부인보다 마하와 더 유사도가 높은 것으로 나왔다.

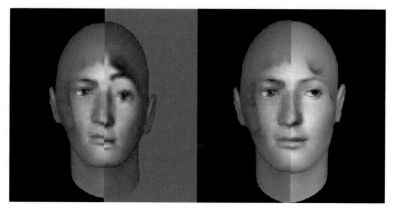

마하와 알바 그림의 중첩          마하와 츠도우 그림의 중첩

13. 얼굴 그림의 중첩비교검사 결과

## 검사 결과의 종합

그림 얼굴들의 생체정보 분석을 위해 얼굴 부위만을 선택하여 이들을 3차원 얼굴 형상으로 복원하였고, 복원된 얼굴을 모두 정면으로 회전하여 얼굴 각도를 동일하게 하였으며, 각 얼굴에 랜드마크를 부여해 비교하였으나 특기할 차이를 볼 수 없었다. 따라서 얼굴 계측지수와 얼굴 데이터베이스 통계량과의 비교, 얼굴인식프로그램으로의 비교를 실시하였더니 이들 비교검사 모두에서는 페피타 츠도우가 알바 공작부인보다 마하와 그 얼굴의 유사도가 높은 결과로 나왔다. 이를 좀 더 확실히 하기 위해 중첩비교검사를 실시하였는데 역시 마하의 얼굴은 츠도우의 얼굴과 대칭적으로 잘 중첩되었으나 알바 공작부인의 얼굴은 마하의 얼굴과 일치되는 점이 없어 부자연스러운

결과를 보였다.

이러한 검사 결과를 더욱 신뢰할 수 있게 하는 것은 '마하' 그림과 알바 공작부인의 그림은 화가 고야가 그린 것이라는 점이다. 즉 동일 화가에 의한 그림임에도 불구하고 유사점이 없는 데 반하여, 페피타 츠도우의 그림은 로페스라는 화가가 그렸음에도 고야의 '마하' 그림과 유사점을 발견할 수 있었다. 즉 마하와 츠도우는 각각 다른 화가가 그린 얼굴인데도 검사 결과, 특히 중첩비교에서 일치되는 것을 볼 때 두 화가 모두가 츠도우의 얼굴을 실물 그대로 묘사하였다는 것을 알 수 있다. 이로써 그림의 모델 마하는 페피타 츠도우를 그린 것이었다고 판단된다.

## 결론

고야의 작품 〈옷을 벗은 마하〉와 〈옷을 입은 마하〉의 모델이 된 마하의 얼굴은 검사 결과 페피타 츠도우Pepita Tudó의 얼굴과 동일한 결과였다.

### '마하' 그림의 신원확인 결론에 덧붙이며

이러한 검사 경과를 얻고 머리에 떠오르는 것이 있었다. 아주 오래 전 유럽을 여행할 기회가 있었는데 스페인 마드리드에 들렀을 때의

일이다. 현지에 사는 한국인 가이드의 안내로 프라도 미술관을 방문해 고야의 '마하' 그림을 감상하게 되었는데, 가이드는 그림 설명에 덧붙여 최근 스페인 국영방송이 '고야'라는 드라마를 방영했었다고 이야기해주었다. 그의 말에 의하면 드라마에서 알바 공작부인이 누드로 등장해 캔버스 앞에 나타나는 장면이 나오는데 이것 때문에 그림 속 '마하'의 정체가 다시 화제가 되었다고 했다.

그러던 중 초등학생으로 보이는 어린아이들이 선생님의 인솔 하에 우리가 보고 있는 '마하' 그림 앞으로 다가왔다. 선생님은 학생들에게 꽤 길게 그림에 대해 설명했는데 진지하게 듣고 있던 아이들이 갑자기 폭소를 터트렸다. 영문을 몰라 가이드에게 물었더니 선생님이 한 말을 다음과 같이 요약하여 알려주었다.

그 당시 왕비이던 마리아 루이사와 귀족 가문의 알바 공작부인은 마치 견원지간 같은 사이로 서로 악담을 하며 헐뜯었다고 한다. 그럴 수밖에 없던 것이 왕비와 고도이의 불륜을 알고 있는 알바 공작부인이 기회가 있을 때마다 진상을 폭로하였고 이에 질세라 왕비는 그에 맞대응을 했다는 것이다. 실제로 왕비는 고야와 심상치 않은 관계를 맺고 있던 알바 공작부인이 '마하' 그림의 모델이라는 소문이 떠돌기 시작하자 이를 호기로 삼아 소문이 일사천리로 퍼지게 하는 주역을 담당했다고 한다. 그러자 화가 난 알바 공작부인은 왕비가 즐겨 입는 옷과 똑같은 것을 20벌 주문하여 하인들에게 나누어 입히고 외출을 시켰다고 한다. 학생들이 폭소를 터트린 이야기의 지점은 이 부분이었던 것이다.

결국 그림의 제작자 고야가 '마하'의 모델이 누구인지 신원을 밝히지 않아 사건이 이렇게 복잡해졌는데, 그것도 알고 보면 주문자이며 왕비의 정부이던 당시의 재상 고도이가 모델의 신원은 절대로 밝히지 말라고 종용했기 때문이 아닌가 싶다. 그러지 않고서야 화가가 모델의 신원을 함구한다는 것은 상식에 어긋나는 일일 것이다. 또 이러한 상황을 잘 아는 왕비는 마하의 모델이 알바 공작부인이라는 소문을 더 부채질하여 마하의 신원확인 사건을 더욱 미궁에 빠뜨리게 한 것이리라 생각된다. 늦게나마 알바 공작부인이 그림 속 마하가 아니라는 사실이 밝혀져 다행이다.

200여 년간 불명예스러운 소문에 시달린 알바 가문이 이제야 떳떳해질 수 있을 것으로 생각된다. 또한 고인이 된 알바 공작부인의 영혼도 시름을 덜고 편히 잠들 수 있기를 바란다.

1부 끝나지 않은 명화 사건

# case 04. 인류 역사상 최초의 미필적고의

## 여인의 운명, 다윗과 밧세바 사건

여성의 인권은 현대에 들어서야 존중받기에 이르렀다. 중세시대 마녀사냥을 포함해 여자의 개성과 특성은 음험하고 미천한 것으로 치부되기 일쑤였으며, 그런 일로 인해 숱한 여인들이 요부나 마녀로 몰려 죽음에 이르거나 기구한 운명을 살아내야 했다. 다음의 이야기는 한 나라의 통치자이며 군의 통수자인 기혼 남자가 유부녀를 탐내 그 남편인 군인을 최전방의 위험지대에 보내 죽음으로 몰아넣은 비극적 사건이다. 통치자는 여인의 남편을 직접 죽인 것은 아니었지만 살의殺意를 지니고 있던 것만은 사실이었다. 이러한 것을 법률용어로는 '미필적고의未必的故意에 의한 살인'이라 한다. 어떤 행위의 결과로서 사람이 다치거나 죽는다는 것을 인식하면서도 그런 결과가 발생해도 괜찮다고 묵인하는 점에서 고의성이 인정된다. 나는 여러 자료를 탐적하면서 밧세바Bathsheba라는 여인과 그 남편의 몰살된 인권을

회복해주고 싶었고, 이들의 운명을 제재로 한 그림들이 시대에 따라, 또는 작가에 따라 어떻게 달리 표현되었는지에 관심을 두었다.

## 밧세바는 과연 요부일까?

젊은 나이에 이스라엘을 통일한 다윗 왕은 언변도 좋았고, 미켈란젤로 부오나로티Michelangelo Buonarroti, 1475~1564가 제작한 〈다비드David〉(도 01) 조각상에서 보는 바와 같이 미남형의 걸출한 인물이었다. 그런 다윗 왕이 자신이 가진 무소불위의 권력을 사용해 한 여인과 남자를 비극으로 몰아넣은 사건이 있었다.

어느 여름날 저녁 다윗 왕이 궁궐 옥상에서 바람을 쐬다가 멀리서 목욕을 하고 있는 한 여인을 발견하고는 그만 그녀의 아름다움에 반해버렸다. 다윗은 곧 사람을 시켜 여인에 대해 알아보게 해 그녀가 밧세바라는 이름의 유부녀이고 그녀의 남편은 우리아Uriah라는 군인으로 지금은 전장에 나가 있다는 것을 알게 되었다. 다윗 왕은 그 틈을 노려 사람을 보냈고, 여인을 궁으로 데려오게 했다. 그리고는 왕의 권력을 이용해 관계를 맺었는데, 머지않아 그녀의 임신 사실을 알게 되었다.

다윗 왕과 밧세바의 만남에 대해서 보는 두 가지 관점이 있다. 바로 밧세바를 천하의 요부妖婦로 보는 눈과 닥쳐오는 운명에 순응한 숙명의 여인으로 보는 눈이 그것이다. 그러나 대부분의 문헌은 그녀가 왕을 유혹하기 위해 일부러 왕이 볼 수 있는 곳에서 목욕을 했다는

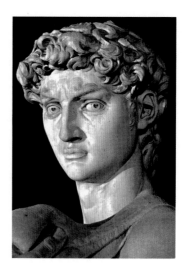

01. 미켈란젤로 부오나로티, 〈다비드〉, 1501~1504, 아카데미아 미술관, 피렌체

견해가 많다. 과연 그러한 견해가 사실인지 여러 자료의 분석을 통해 의심해볼 필요가 있다.

'요부'라는 말과 비슷한 뉘앙스의 단어로 팜파탈femme fatale이 있다. 이 단어는 프랑스어로 '여성'을 의미하는 '팜femme'과 '파멸로 이끄는' 또는 '숙명적인'을 의미하는 '파탈fatale'의 합성어이다. 곧 팜파탈은 '숙명적인 여인'을 뜻한다. 숙명적이라는 말은 피할 수 없는 필연적인 굴레를 의미한다. 즉 팜파탈은 자신이 원하든 원하지 않든 그런 삶을 살아야 하는 비운의 여성을 말하는 것이다. 이들은 남성을 단번에 압도하는 마성적인 아름다움을 지녔고, 이들과 함께하는 남성은 여인의 운명에 휩쓸려 파국을 초래하기도 한다. 이 단어는 19세기 낭만주의 작가들에 의해 문학 작품에 사용된 후 미술, 연극, 영화 등 다양한 장르로 확산되었다. 이후 팜파탈이란 남성을 죽음이나 고통 등 치명적 상황으로 몰고 가는 '악녀'나 '요부'를 뜻하는 말로 확대 변용하여

사용하게 되었다.

밧세바의 경우에는 어떤 의미에서든 팜파탈임에 틀림이 없는 것 같다. 다윗 왕이 한눈에 반할 만한 미모와 몸매를 지녔고, 결국 그로 인해 다윗의 미필적고의에 의한 살인으로 남편을 잃은 여인이기 때문이다. 그런데 좀 더 구체적으로 분석해볼 만하다. 현명하고 위대했던 왕을 밧세바가 일부러 유혹해 남편을 파멸로 이끌었는지, 아니면 권력에 제압당하고 그러한 운명에 순응해야만 하는 비극의 여인으로 볼 것인지를 말이다. 이에 따라 밧세바는 '요부'가 될 수도 있고 '숙명의 여인'이 될 수도 있다. 화가들도 의견이 분분한 이 문제에 대해 관심이 많았다. 그들의 작품을 보면 각각의 화가들이 밧세바를 어떤 관점으로 바라보는지 알 수 있다.

밧세바를 요부로 보는 이유 중 하나는 하필 왕이 나타나는 시간에 목욕을 하고 있었다는 점이다. 이것을 그저 단순한 우연의 일치가 아닌, 남자의 욕정을 자극하기 위한 교묘하고도 치밀한 계략이었다고 보는 것이다. 그렇다면 과연 밧세바가 왕이 나타나는 시간에 맞추어 목욕을 해 왕의 욕정을 유발하였는가를 검토해볼 필요가 있다.

우선 밧세바가 알몸으로 씻고 있던 장소는 자기 집이거나 그 근처였을 것이다. 당시 이스라엘 사람들의 주택은 사방에 담을 쌓고, 건물 앞에 마당을 두고, 지붕은 나뭇가지와 점토를 섞어 약 30센티미터의 두께로 굳힌 것이었기 때문에 그보다 높은 언덕이나 건물에서 보지 않으면 그 집의 안마당을 볼 수 없는 구조였다. 그런데 당시 다윗은 예루살렘을 점령하고 오벨산 언덕 위에 도성都城을 세우고는 '다윗의 도성The city of David'이라 이름 붙였다. 아마도 그 높은 전망대에서

1부 끝나지 않은 명화 사건

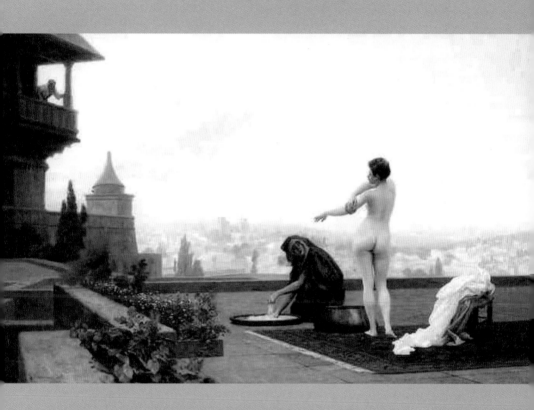

02. 장-레옹 제롬, 〈밧세바〉, 1889, 개인 소장

보았다면 남의 집 안마당을 보는 것이 가능하였을지도 모른다.

그런데 화가 장-레옹 제롬Jean-Léon Gérôme, 1824~1904이 그린 〈밧세바〉(도 02)라는 작품을 보면 한 여인이 옥상에서 황홀한 알몸을 드러내놓고 목욕을 하고 있는데 마치 남자를 유혹하기 위해 춤을 추는 듯한 몸짓을 하고 있다. 멀리 떨어진 누각에는 이 광경을 유심히 보고 있는 다윗도 보인다. 아마도 제롬은 밧세바가 일부러 다윗을 유혹했다고 생각하는 것 같다.

제롬은 이 그림을 보는 감상자로 하여금 밧세바의 요염한 몸짓에 제아무리 현명한 다윗 왕이라 해도 욕정을 이기지 못했을 거라고 생각할 수 있게 표현해놓았다. 사실 이 그림대로 밧세바가 옥상에 올라가 목욕을 했다면 그것은 틀림없는 유혹 행각이 될 것이다. 그러나 앞에서 말한 것처럼 당시 이스라엘 사람들의 주택은 지붕 위에서는 목욕을 할 수 없는 구조였다. 또한 19세기에 살던 화가 제롬이 당시의 건물 양식을 세세히 조사하여 그린 것처럼 보이지는 않는다. 오히려 그림 속 옥상은 현대의 것과 닮아 보인다. 이 그림은 여인이 남성을 유혹하였다는 사실을 강조하기 위해 밧세바를 좀 더 유혹적으로 과장되게 표현한 것으로 추측된다.

밧세바가 만일 집 마당에 나와 몸을 씻었다면 높은 곳에서 내려다본다 해도 담에 가려 전신은 보기 어려웠을 것이다. 또한 아무리 알몸의 미인이라 할지라도 몸의 일부를 그것도 멀리 떨어진 곳에서 보고 한눈에 알아보고 감동한다는 것은 좀처럼 생각하기 어렵다. 또한 옛 성터가 남아 있던 자리에 재건한 현재의 '다윗 도성 전망대'를 중심으로 볼 때 당시 주택들은 동쪽의 키드론 골짜기Kidron valley의 저지

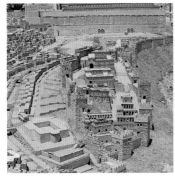

03 04
05

03. 다윗 도성의 재건 모형도(우측이 키드론 골짜기에 해당), 성서박물관, 이스라엘
04. 다윗 도성 전망대에서 내려다본 키드론 골짜기의 건물들, 개인 촬영
05. 재건된 현재의 다윗 도성 전망대. 개인 촬영

대에 있었다는 기록이 있다.(도 03, 04, 05) 이렇게 보면 두 지점 간의 거리는 수백 미터 떨어져 있었을 것으로 짐작된다. 그렇다면 망원경도 없던 당시에 과연 다윗이 그 먼 거리의 여인을 보고 한눈에 반할 수 있었을까 하는 의문이 생긴다.

한편 원래 양치기 소년이었던 다윗의 과거를 생각해볼 때 다른 관점을 취하게 된다. 양치기들은 멀리 떨어져 있는 양을 보고 자기네 것인지 구별해야 했기 때문에 다른 사람들보다 훨씬 좋은 시력을 지니게 된다고 한다. 게다가 다윗은 여러 전쟁터를 거치면서 멀리 있는 적을 보고 관찰하는 데 익숙했을 것이다. 이러한 점을 감안하면 멀리 있는 여인을 보고 한눈에 반했을 가능성도 부인할 수는 없다.

이번에는 프랑스의 화가 앙리 팡탱-라투르Henri Fantin-Latour, 1836~1904의 〈밧세바〉(도 06)라는 작품을 살펴보자. 몸매가 아름다운 한 여인이 옷을 벗고 앉아 있다. 상황으로 봐서는 목욕을 한 후 몸을 말리고 있는 것으로 짐작된다. 멀리 망루 위에서는 한 남자가 이 여인을 바라보고 있다. 그런데 여인은 자기 몸을 노출시키지 않으려고 집의 기둥과 나무 뒤에 앉아 있다. 팡탱-라투르의 작품은 제롬이 옥상에서 남자를 유혹하기 위해 춤을 추는 듯한 몸짓으로 밧세바를 그린 것과는 완전히 다르게 표현되어 있는 것이다.

두 화가의 각자 다른 표현을 요약해보면, 제롬이 그린 밧세바는 '요부'에 해당되며, 팡탱-라투르가 그린 밧세바는 '숙명의 여인'에 해당된다. 그런데 이 문제를 풀 만한 가장 중요한 열쇠는 밧세바가 왜 하필 그날 저녁 목욕을 하게 됐느냐에 있다. 율법에 의하면 여인들은 달거리가 끝나면 몸이 부정하게 되니 정결례精潔禮(레위기 12장 2절)로 몸을 씻어야 했다. 사실 밧세바는 월경을 막 마친 후였고, 율법대로 부정함을 씻기 위해 정결례로서 목욕을 한 것이었다. 단순히 몸을 깨끗하게 하거나 왕을 유혹하기 위한 목욕은 아니었던 것이다. 이러한 구약의 기록을 보더라도 밧세바를 요부로 보는 관점은 잘못된 것이라 할 수 있다.

## 밧세바의 임신은 '인식이 있는 과실'

다윗 왕과 밧세바의 간음 사건 내용은 성서(사무엘하 11장)에 기록되

1부 끝나지 않은 명화 사건

06. 앙리 팡탱-라투르, 〈밧세바〉, 1903, 개인 소장

어 있다. 다윗 왕이 밧세바라는 남편이 있는 여인을 취한 것은 아무리 왕이라고 해도 부도덕하며 율법에 어긋나는 일이었다. 게다가 다윗은 전장에서 목숨을 바쳐 싸우고 있는 충직한 신하의 아내를 범했던 것이다. 다윗은 이런 일이 만천하에 드러나면 왕으로서의 체면이 말이 아니게 될 것을 알고 있었으며 그러한 점을 우려했다.

화가들은 밧세바의 목욕 장면뿐만 아니라 다윗 왕이 밧세바를 왕궁으로 부르기 위해 전령을 보내는 장면도 중요하게 생각했다. 어떤 화가는 전령이 밧세바에게 가서 편지를 전달하는 것으로 그렸고, 또 다른 화가는 전령이 직접 말로써 전하는 것으로 그리기도 했다. 또한 밧세바가 목욕을 하고 있는 바로 그 현장에 전령이 찾아오는 것으

07. 얀 스테인, 〈다윗의 편지를 받은 밧세바〉, 1659, 개인 소장

로 그리기도 했고, 목욕이 끝난 후 옷을 입고 있는 밧세바에게 전령 이 찾아오는 것으로 그리기도 했다. 이렇게 다양한 작품들이 존재하 는 이유는 화가들이 '다윗과 밧세바 사건'을 제각각 이해하며 상상하 고 있는 연유이다.

　네덜란드의 화가 얀 스테인Jan Steen, 1626?~1679의 작품 〈다윗의 편 지를 받은 밧세바〉(도 07)를 보면 한 노파가 밧세바의 집을 방문해 다 윗의 편지를 전하고 있다. 평상복을 입은 밧세바는 편지를 받아들고 왜 왕으로부터 편지가 왔는지 모르겠다는 표정이다. 이러한 표정으 로 짐작하건대 스테인은 밧세바가 일부러 왕을 유혹하기 위해 계략

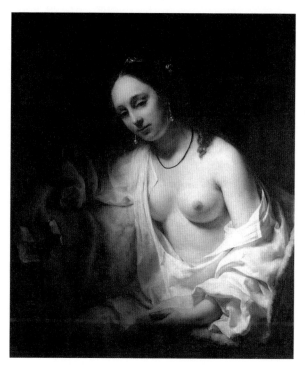

08. 윌렘 드로스트, 〈다윗의 편지를 받은 밧세바〉, 1654, 루브르 박물관, 파리

을 세웠다고는 생각하지 않는 것으로 보인다.

　네덜란드의 화가 윌렘 드로스트Willem Drost, 1633~1658의 작품 〈다
윗의 편지를 받은 밧세바〉(도 08)는 드로스트의 걸작이자 17세기에 그
려진 누드화 중 가장 아름답다는 평가를 받고 있다. 이 그림은 스승
인 렘브란트의 영향을 많이 받은 것으로 보인다. 아주 캄캄한 어둠
속에서 모습을 드러낸 밧세바의 고운 얼굴에는 왠지 모를 시름이 가
득하고 짙은 그늘마저 드리워져 있다. 아마도 오른손에 쥐고 있는 편
지는 왕궁으로 들라는 다윗의 명령이 담긴 편지일 것이다. 이에 밧세
바는 장차 초래될 결과를 예상하고 어떻게 하면 좋을지 몰라 시름에

잠겨 있다. 실제로 드로스트의 이 작품은 여러 의미를 띠고 있는 것으로 유명하다. 스승인 렘브란트도 같은 해에 동일한 주제로 그림을 그렸는데 두 그림을 비교하면 이 사건에 대한 화가들의 관점을 알 수 있어 흥미를 더한다.

드로스트의 스승인 렘브란트 판 레인Rembrandt Harmenszoon van Rijn, 1606~1669의 〈욕실에서 나온 밧세바〉(도 09)라는 작품을 보면 다윗 왕의 마음을 사로잡았던 밧세바의 아름다운 몸매를 주제로 한 누드화임을 알 수 있다. 제목에서 알 수 있듯이 그녀는 막 목욕을 마치고는 다윗 왕으로부터 온 편지를 손에 쥐고 앉아 있다. 여인은 남편 우리아에 대한 정절의 의무와 다윗 왕의 욕망 사이에서 고뇌하는 모습인데 그림은 그 당혹스러움을 잘 표현해 마음의 갈등이 그대로 전해지는 듯하다. 그녀는 지금 왕궁으로 들어가야 한다. 그래서 하녀는 태연하게 그녀의 몸단장을 돕고 있다. 이것이 렘브란트가 밧세바 사건을 이해한 장면이다. 그는 고뇌하는 인간에 초점을 맞추어 그렸다.

네덜란드의 화가 페테르 루벤스Peter Paul Rubens, 1577~1640가 57세에 그린 후기 작품 〈분수대의 밧세바〉(도 10)에는 하녀가 막 목욕을 마친 밧세바의 머리를 빗겨주는 모습이 그려져 있다. 그 장소에 흑인 소년이 달려와 다윗 왕의 편지를 전한다. 밧세바는 그럴 줄 알았다는 듯한 표정으로 소년을 바라보고 있다. 또한 소년은 최선을 다해 무엇인가를 말하고 있는데 아마도 왕이 반드시 입궁하라 했다는 전갈을 강조하는 듯 보인다. 그림의 뒤편에 위치한 건물에서는 보일 듯 말듯 한 남자가 이쪽을 바라보고 있는데 그가 바로 다윗 왕이다. 그림의 종합적인 정황으로 보아 아마도 루벤스는 밧세바를 왕을 유혹한

1부 끝나지 않은 명화 사건

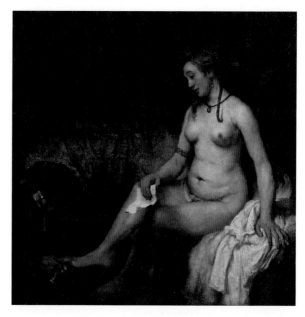

09. 렘브란트 판 레인, 〈욕실에서 나온 밧세바〉, 1654, 루브르 박물관, 파리

요염한 요부로 이해하고 그린 것으로 추정된다.

플랑드르의 화가 얀 마시스Jan Massys, 1509?~1575?의 작품 〈다윗 왕과 밧세바〉(도 11)를 보면 밧세바가 목욕을 하고 있는 바로 그 장소에 다윗이 보낸 전령이 와 있다. 전령은 밧세바를 왕궁으로 데려가기 위해 열심히 무언가를 설명하고 있다. 목욕하던 밧세바는 무표정하게 그 이야기를 듣고 있으나 시중을 들던 여인 하나는 자기네가 예상하던 것이 들어맞았다는 듯 미소를 띠며 전령 쪽을 바라보고 있다. 이것으로 보아 화가 마시스 역시 밧세바를 요부로 이해하고 있는 것으로 보인다.

이런 과정을 통해서 입궁한 밧세바는 다윗과 정을 통하게 되었으며 그 결과 전혀 예상 밖의 일이 벌어졌다. 밧세바가 임신을 하게 된

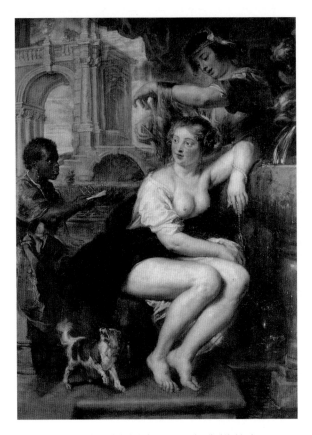

10. 페테르 루벤스, 〈분수대의 밧세바〉, 1635?, 드레스덴 회화미술관

것이다. 당황한 밧세바는 이 일을 급하게 다윗에게 전했으며 이 사실
은 다윗에게도 청천벽력 같은 소식이었다.

　남편이 전장에 나가고 없는데 부인이 임신을 했다면 모든 것이 탄
로 날 수밖에 없다. 밧세바가 임신만 하지 않았더라면 다윗과 밧세바
의 간음은 아무도 알 수 없었을 것이다. 그들은 아마도 단 한 번의 성
관계로 임신이 되리라고는 전혀 예측하지 못한 것 같다. 특히 밧세바
는 막 월경이 끝난 상태였기 때문에 임신은 절대로 되지 않을 것이라

11. 얀 마시스, 〈다윗 왕과 밧세바〉, 16세기경, 루브르 박물관, 파리

믿었을 것이다.

　이런 애매한 상황을 표현하는 법률 용어로 '인식 있는 과실'이라는
용어가 있다. 간음을 한다는 것이 나쁘다는 인식을 하면서도 임신이
되리라고는 전혀 예측하지 못한 것이다. 즉 고의와 과실이 모두 개입
된 행위로서, 동일한 위치에 있는 미필적고의와의 구별이 쉽지 않다.
간음이 나쁘다고 생각한 점에서는 '인식 있는 과실'과 '미필적고의'는
같다. 그러나 '인식 있는 과실'은 임신은 되지 않으리라고 믿었던 경
우고, '미필적고의'는 임신이 되어도 어쩔 수 없다고 생각한 경우로
그 결과의 발생을 용인 내지는 방임한 점에서 구별된다. 그렇다면 밧
세바의 행위는 '인식이 있는 과실'에 해당되는 것이다. 화가들이 고

민하고 갈등하는 밧세바의 모습을 그린 것은 이러한 이유 때문일 것이다.

한편, 단 한 번의 육체적 관계로 임신이 가능한가의 문제는 강간 사건에서 자주 등장하는 논란이다. 동물들의 배란 양식은 여러 형태인데 야생 토끼나 낙타는 수컷이 있어야만, 즉 수컷이 교미 동작을 취해야만 배란이 되고 평소에는 배란이 되지 않는다. 원숭이처럼 공포를 느껴야 비로소 배란이 되는 동물도 있다. 그래서 수놈 원숭이는 교미 전에 공포 분위기를 조성하려고 암컷이 안고 있는 새끼를 뺏어서 던지고 때리기도 한다. 새끼 원숭이의 비명 소리를 들은 암컷은 즉각 공포를 느낀다. 그제야 배란이 이루어지고, 발정이 되며, 교미가 가능해진다.

이러한 공포배란 현상이 사람에게 나타나는 경우가 있다. 특히 강간이나 간음과 같이 공포나 불안감을 조성하는 분위기에서 배란이 되는 여성이 있다. 그래서 단 한 번의 성교로 임신이 되었다는 예는 강간이나 간음 사건에서는 그리 드문 현상이 아니다.

앞에서 월경이 막 끝나고 정결례를 하는 밧세바에 대한 기록을 예로 들어 그녀는 천하의 요부가 아니며, 다윗 왕을 유혹하기 위해 일부러 술수를 부린 것도 아니라고 기술한 바 있다. 이번에는 밧세바의 임신에 대해 여러 정황을 기반으로 추측되는 것이 있다. 그것은 밧세바가 다윗 왕과의 육체적 관계에서 무언가 공포나 불안을 느꼈을 수 있고 그로 인해 공포배란으로 임신이 된 것이 아닌가 하는 추측이다. 따라서 밧세바를 요부로 보아서는 안 된다는 또 하나의 증거가 생긴 셈이다.

# 다윗 왕의 '미필적고의'에 의한 살인

다윗 왕은 율법을 어기고 남편 있는 아내를 범해 임신까지 시킨 사실이 드러날까 봐 몹시도 전전긍긍해했다. 궁리 끝에 그는 밧세바의 남편 우리아를 왕궁에 불러들이기로 결심했다. 우리아는 다윗의 신하이자 용감한 장수인 요압의 부하였다. 다윗은 곧 요압에게 편지를 보내 우리아에게 휴가를 주기로 했으니 왕궁으로 들게 할 것을 지시하였고, 우리아는 이내 궁에 도착했다.

다윗 왕은 우리아를 환대했고, 전선의 사정을 묻는 등 그의 속내를 숨겼다. 저녁이 되자 다윗은 만찬을 대접했고 선물까지 하사한 후 우리아를 집에 돌아가 쉬도록 했다. 그러나 우리아는 집에 돌아가지 않고 왕궁에서 다른 병사들과 같이 잠을 잤다. 이상하게 여긴 다윗이 우리아에게 그 이유를 물었다. 우리아는 "지금 동료 병사와 상관인 요압은 벌판에 머물며 갖은 고생을 다하고 있는데 어찌 제가 집에 돌아가 편히 먹고 자며 마누라와 같이 지낼 수 있겠습니까? 저는 그리할 수 없습니다"라고 대답했다. 순간 다윗은 계략이 빗나가는 것을 느꼈다. 그가 우리아를 전선에서 불러들인 이유가 따로 있었기 때문이다. 그것은 하루빨리 밧세바와 우리아를 동침시키는 것이었다. 그래야만 밧세바의 뱃속 아이를 우리아 자신의 아이로 생각할 것이기 때문이다. 다윗은 우리아의 생각지 못한 처사에 몹시도 난처하게 되었다. 이 일화에서 알 수 있는 것처럼 다윗은 밧세바와 그녀의 뱃속에 있는 자신의 아이에 대해 책임을 지고 싶은 생각은 전혀 없었던 것 같다.

12. 렘브란트 판 레인, 〈다윗과 우리아〉, 1665, 에르미타주 미술관, 상트페테르부르크

13 14

화가 렘브란트가 그린 〈다윗과 우리아〉(도 12, 13, 14)라는 작품은 왕의 명령으로 궁에 들어온 우리아가 다윗과 만나는 장면을 그린 것이다. 그림이 약간 어두운데 인물들을 확대해보면 왕의 표정은 한 곳을 주시하면서 어떤 생각에 골몰해 있는 데 반해 우리아는 눈을 아래로 내리깔고 궁에 들어오게 된 것만으로도 황송하다는 듯이 입술을 굳게 다물고 있다. 우리아의 표정에서는 어떤 어려운 명령이라도 어김없이 따르겠다는 굳은 의지가 느껴진다. 렘브란트는 이 작품에서 깊은 빛과 그늘을 창조해 등장인물들의 감정이나 생각 등을 표현했다. 이 작품은 잘 드러나지 않는 인간 내면에 대해 보여주고 있는 것이다.

우리아가 왕궁에서 전선으로 돌아가는 날, 다윗은 극단의 결정을 내린다. 그는 요압에게 편지를 써 우리아로 하여금 전하게 하였는데, 그 편지에는 우리아에게 위험한 임무를 부여해 전사하도록 만들라는

무시무시한 내용이 담겨 있었다.

충직한 신하 요압은 기회를 보아오던 중 적진 탐색이라는 명목으로 정찰대를 조직하고 우리아를 정찰대장으로 임명했다. 아무것도 모르는 우리아는 충성을 맹서하면서 부하들을 이끌고 적진 깊숙이 잠복해 들어갔다. 그런데 웬일인지 같이 간 부하들이 자신을 따르지 않아 우리아는 결국 적에게 잡혀 죽는다. 요압은 병사들에게 우리아의 명령을 어길 것을 사전에 다짐시킨 것이다.

우리아가 전사하였다는 사실이 확인되자 요압은 전령을 보내 이를 다윗에게 보고했다. 그제야 안심한 다윗은 밧세바에게 사람을 보내 우리아가 전사하였으니 입궁하라는 편지를 또다시 보낸다. 그러나 밧세바는 상복을 입고 죽은 남편을 추모하는 상을 끝마친 뒤 입궁하겠다는 말을 전한다.

밧세바가 입궁하기 위해 몸치장을 하는 장면을 표현한 작품들도 많다. 이탈리아의 화가 세바스티아노 리치Sebastiano Ricci, 1659~1734는 〈목욕하는 밧세바〉(도 15)와 〈밧세바의 목욕〉(도 16)이라는 두 그림을 5년의 간격을 두고 그릴 정도로 밧세바의 입궁을 위한 목욕 장면에 관심이 높았다. 〈목욕하는 밧세바〉는 다윗 왕이 목욕하는 밧세바를 훔쳐보는 모습이고, 〈밧세바의 목욕〉은 왼쪽 뒤편에 있는 다윗의 전령이 오른손에 편지를 들고 서 있는 것으로 보아 지금 막 입궁하라는 전달을 받고 목욕을 시작하는 장면으로 보인다.

리치라는 화가가 이처럼 밧세바의 목욕 장면을 두 점이나 그린 이유는 아마도 다윗 왕의 옳지 못한 행동에는 관여하지 않고 밧세바의 아름답고 맵시 있는 몸매를 재현하는 데만 관심을 쏟았기 때문인 것

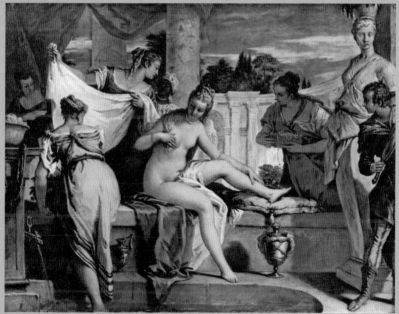

15. 세바스티아노 리치, 〈목욕하는 밧세바〉, 1720, 부다페스트 미술관, 부다페스트

16. 세바스티아노 리치, 〈밧세바의 목욕〉, 1724, 국립미술관, 베를린

같다. 〈밧세바의 목욕〉에서는 시중을 드는 여인이 목욕물의 온도를 가늠하며 탕 속에 뿌릴 장미꽃을 준비하고 있다. 용머리가 토해내는 세찬 물줄기를 응시하는 밧세바의 얼굴 또한 흥분을 감추지 못하는 듯 달아올라 있어 남편을 잃은 서러움 같은 것은 찾아볼 수 없다. 특이한 점은 리치가 그린 두 작품 모두에서 거울이 등장한다는 것이다. 알몸으로 거울을 들여다보는 행위는 향락과 허영을 상징하는 것이기도 하지만 자신의 과거를 뉘우치는 자책과 반성의 의미도 없지 않다. 앞에 놓인 거울을 들여다보는 순간 자신의 등 뒤에 펼쳐지는 과거를 함께 보기 때문이다. 이렇듯 리치의 그림 안에는 서로 상반되는 이중적 의미가 담겨져 있다. 다윗 왕도 잘못했지만 밧세바의 행실도 좋지 않았다는 것을 은근히 표현하는 것이다.

19세기 프랑스 상징주의 화가인 구스타프-아돌프 모사Gustav-Adolf Mossa, 1883~1971는 〈다윗과 밧세바〉(도 17)라는 작품을 남겼다. 모사는 부정한 남녀의 불륜과 무고한 희생자를 대비하여 표현했다. 그림이 주는 화려한 느낌에 자칫 현혹되기 쉽지만 자세히 분석해보면 무고한 신하를 죽게 하고는 전사한 것으로 꾸며낸 다윗의 미필적고의에 의한 살인 행위를 폭로하는 내용이다.

그림의 배경에는 밧세바의 남편 우리아가 용감하게 말을 타고 전쟁터로 달려가고 있는 모습을 표현했다. 방 안에는 분홍빛 드레스를 입고 큼직한 보석이 달린 장신구로 요란하게 치장한 밧세바가 있다. 여색을 탐내는 호색한이라면 한눈에 반하고도 남을 여인으로 밧세바를 표현한 것이다. 또한 멋을 부릴 대로 부리고는 음탕한 눈빛과 긴 매부리코를 가진, 욕정에 불타는 늙은 치한으로 표현된 다윗 왕이 밧

세바의 손을 잡고 있는데 밧세바는 이것이 싫지 않은지 이를 뿌리치지 않고 있다. 요부와 호색한의 밀회를 모르는 한 용맹한 군인은 전장에서 억울한 죽음을 당하고 불륜으로 맺어진 이들은 부부가 되었음을 이 그림을 통해 알 수 있다.

당시에는 전장에서 남편이 죽은 전쟁미망인을 돌보는 것을 하나의 미덕으로 여겼다. 또한 일부다처가 사회의 한 제도로 용인되던 시대였기 때문에 다윗은 밧세바를 떳떳하게 맞이할 수 있었다. 이후 밧세바는 왕비가 되었으며 다윗의 아들을 낳았다.

앞에서도 얘기했지만 다윗이 직접 우리아를 죽인 것이 아니더라도 부하 요압에게 명령해 전장의 사지로 내몰아 죽게 한 것은 인류 역사상 최초의 '미필적고의'에 의한 살인이었다.

결국 다윗은 단 한 번 보고 반해버린 여자를 손에 넣기 위해 이성을 잃은 행동을 했던 것이다. 그렇다고 해서 다윗이 밧세바라는 여인을 진정 사랑했다고 말할 수 있을까? 목욕하는 여인의 모습을 몰래 훔쳐보다 반했다는 것은 그녀의 마음이 아니라 겉으로 드러나는 외형에 반했다는 이야기이다. 결코 그녀의 모든 것을 사랑한 것이라고는 볼 수 없을 것이다.

아마도 다윗은 정욕을 사랑으로 착각했던 것 같다. 아름답게 보이는 것은 곧 가치가 있는 것으로 잘못 생각했던 것이다. 이렇듯 아름다움을 추구하는 데 혈안이 되면 이상한 행동을 서슴지 않고 하는데, 그 이면의 심리를 분석한 한 평론에 의하면 고급 보석이나 명품을 손에 넣기 위해 남의 것을 강제로 빼앗고 몰래 훔치는 행위와 비슷한 현상이라고 한다.

case 04. 인류 역사상 최초의 미필적고의

17. 구스타프-아돌프 모사, 〈다윗과 밧세바〉, 1907, 순수미술관, 니스

다윗과 밧세바 사건을 살피면서 우려되는 점이 있다. 그것은 요즈음 우리 사회에도 외모지상주의가 만연하다는 점이다. 내면은 가꾸지 않고 겉모습의 아름다움만 추구하는 분위기는 성형 중독과 과소비를 낳고 참된 사랑의 가치를 잃게 한다. 진정한 아름다움은 내면에 있으며, 참된 사랑은 외모와 상관없이 인간 자체를 사랑하는 것임을 더욱 마음에 새겨야 하겠다.

# case 05. 살로메 보복의 일곱 베일의 춤

성자 요한의 목을 친 사건

남녀 간의 사랑은 숭고하고 아름다운 것이지만 때로는 치정 관계에 얽힌 끔찍한 범죄를 양산하기도 한다. 그릇된 사랑은 상대에 대한 증오를 불러오며 때론 이성을 잃어 살인도 서슴지 않는다. 그것이 인류을 져버린 불륜과 근친상간이라면 더욱 파국으로 치닫는다. 예술가들은 이러한 점을 놓치지 않는데, 인간에게 주어진 터부와 역경은 자극적이면서도 세인들의 관심을 한순간에 끌어 모을 수 있는 주제이기 때문이다. 또한 예술가 자신의 탐미적 열정을 쏟아 붓기에 손색이 없는 소재이기도 하다. 이 장에서는 부도덕한 사랑으로 인해 위대한 성자의 목숨을 앗아간 안타까운 참수 사건에 주목했다. 물론 여러 자료의 '문건부검'을 통해 그 원인과 진상을 파악하고 예술 작품에서 어떻게 변용되었는지를 분석해보았다.

# 불륜상간이 빚은 참살斬殺

유대인들의 통치자였던 헤로데스Herodes, 기원전 20~35와 왕비 헤로디아스의 결혼에는 도덕적으로 문제가 있었다. 왕비 헤로디아스는 원래 헤로데스의 형 빌립보의 아내였다. 그런데 남편의 시동생과 눈이 맞아 남편을 버리고 시동생 헤로데스와 결합했다. 이른 바 그 시동생에 그 형수라고 할 수 있겠다. 살로메Salome는 헤로디아스가 전 남편 빌립보와의 사이에서 낳은 딸이었다.

세례 요한John the Baptist은 예수에게 세례를 준 장본인으로 종교적 가르침을 전파하며 유대인들의 존경을 한 몸에 받는 인물이었다. 그는 왕과 왕비의 불륜不倫상간相姦의 부도덕한 결합을 보다 못해 이를 맹렬히 비난하였고, 그로 인해 감옥에 투옥되었다. 헤로디아스 왕비는 세례 요한의 투옥으로 만족하지 못했다. 그는 늘 눈엣가시였으며 어떻게 해서든 완전히 없애야겠다고 생각했다. 급기야 헤로디아스 왕비는 딸과 함께 모략을 꾸미기 시작했다.

헤로디아스는 남편 헤로데스가 조카딸이자 의붓딸인 살로메에게 연정을 느끼고 있으며 그녀의 춤추는 모습만 보면 넋이 나가곤 한다는 사실을 잘 알고 있었다. 헤로디아스는 바로 이점을 노렸다. 그녀는 딸 살로메를 종용해 춤을 추다가 중단하고 어떤 부탁을 해도 왕이 거절할 수 없도록 약속을 받아내라고 부추겼다. 그 약속이란 바로 세례 요한의 목을 얻고 싶다는 청을 들어주는 것이었다. 드디어 헤로데스 왕의 생일 축하연에서 살로메는 많은 사람들이 보는 가운데 춤을 추었다.

이러한 내용을 상상하면서 살로메가 춤을 추는 모습을 프랑스의 상징주의 화가 귀스타브 모로Gustave Moreau, 1826~1898는 연작으로 그려냈다. 그중 〈출현〉(도 01)이라는 작품을 살펴보자. 살로메는 온갖 보석으로 엮은 화려하고도 관능미가 돋보이는 의상을 입고 있으며 손을 앞으로 뻗어 허공을 가리키고 있다. 열정적인 춤으로 눈이 부시게 빛나는 하얀 피부에는 땀이 맺혀 있고 가쁜 호흡으로 부푼 가슴은 왕의 눈과 마음을 사로잡고 있다. 살로메는 춤을 추면서 옷을 하나씩 벗어 나갔고 이제는 한껏 노출된 몸으로 서 있다. 그녀가 왼쪽 손으로 가리키는 허공에는 목이 잘려 피가 떨어지는 요한의 머리가 나타나 있다. 졸지에 억울한 죽음을 당하게 될 요한은 눈을 부릅뜬 채 사악한 요부를 내려다본다. 살로메 역시 지지 않고 허공에 떠 있는 요한을 바라보며 손가락질을 하며 맞선다. 이는 살로메가 의붓아버지인 헤로데스 왕에게 이 사람의 목을 쳐줘야 춤을 계속하겠다고 말하는 장면이다.

그림에서 왕과 왕비, 망나니 등 살로메를 제외한 나머지 사람들은 배경처럼 흐릿하게 처리되었다. 아마도 살로메의 아찔한 관능적 마력을 돋보이게 하기 위해서였을 것이다. 또한 그녀의 치명적인 매력에 도취되어 그만 무력해지기까지 한 모습을 나타낸 듯하다. 수채화로 그린 이 그림은 요한이 참수 당하기 전의 장면으로, 허공에 나타난 요한의 머리를 보고 있는 사람은 왕비와 살로메, 망나니뿐이다. 헤로데스 왕은 시무룩한 표정으로 고개를 숙이고 있다. 아마도 살로메의 춤에 넋이 나가 요한의 머리를 달라는 살로메의 부탁에 무의식적으로 약속하는 장면으로 보인다.

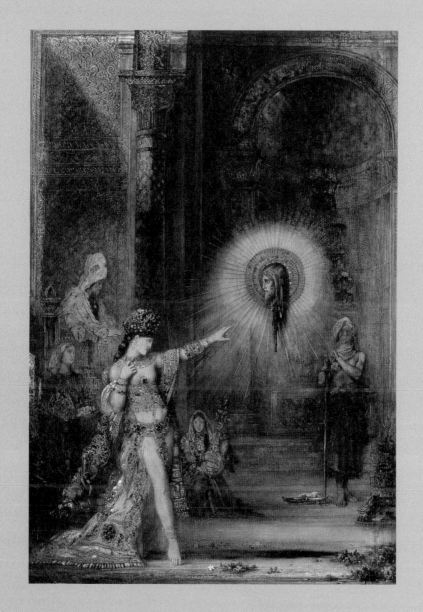

01. 귀스타브 모로, 〈출현〉, 1876, 루브르 박물관, 파리

자신의 섣부른 약속이 엄청난 결과를 가져올 것인지를 뒤늦게야 깨달은 헤로데스는 약속을 취소하려 하지만 살로메는 완강히 거부한다. 하는 수없이 헤로데스 왕은 요한의 목을 칠 것을 망나니에게 명한다.

## 살로메가 참수를 고집한 이유

세례 요한의 목을 치는 장면은 여러 화가들의 상상에 의해 그려졌다. 그 가운데서도 줄거리에 잘 맞게 표현된 것은 이탈리아의 화가 미켈란젤로 메리시 다 카라바조Michelangelo Merisi da Caravaggio, 1573~1610가 그린 〈세례 요한의 참수〉(도 02)와 〈세례 요한의 머리를 받는 살로메〉(도 03)라는 두 작품이다.

참수 장면의 그림은 그가 그린 것 중에서 가장 큰 그림이다. 요한은 두 팔이 뒤로 묶여 땅에 눕혀졌고, 망나니가 그의 머리채를 움켜잡고 있다. 첫 칼에 목을 베지 못한 망나니는 허리춤에서 다시 단도를 꺼내든다. 살로메의 하녀가 그의 머리를 받아가려고 대야를 준비하는데 늙은 하녀가 옆에서 끔찍해하며 바라본다. 터키식 복장을 한 간수는 이 잔인한 살육을 지시하고 있다. 이 그림은 지금도 말타 섬의 대성당에 걸려 있다.

이 그림이 다른 그림보다 특이하다 할 수 있는 것은 화가의 '서명'이다. 그의 그림임을 확인할 수 있는 유일한 서명이기 때문이다. 또한 서명 앞에 '프라fra'를 먼저 썼는데, 이는 '형제frate' 혹은 '기사'임을 나

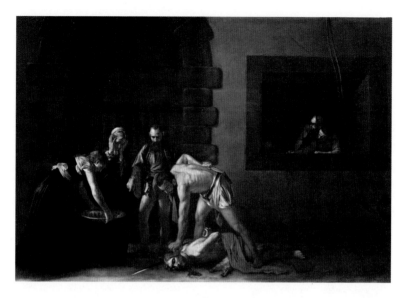

02. 미켈란젤로 메리시 다 카라바조, 〈세례 요한의 참수〉, 1608, 성 요한 대성당, 발레타(말타 섬)

타낸다. 서명은 화폭의 중앙 맨 아랫단에 했는데 세례 요한의 목에서 흐르는 피로 서명했다. 그의 피가 곧 자신의 것이라는 의미가 담겨 있는 것이다. 카라바조는 1606년 우발적 살인을 한 경험이 있다. 아마도 그는 자신의 죄를 참회한다는 뜻에서 세례 요한과 카라바조 자신을 동일시한 것으로 보인다.(3부 case22 271쪽 참조) 이런 점에서 피의 세례 성사聖事, 즉 카라바조의 순교가 암시된 작품이라는 평이 있다. 그의 또 하나의 그림에는 살로메가 들고 있는 접시에 망나니가 막 자른 요한의 머리를 올려놓고 있다. 살로메는 시선을 피하고 있지만 다소 겁먹은 얼굴로 표현되어 있다.

살로메가 참수된 세례 요한의 머리를 받아들고 서 있는 장면을 그린 화가들도 많았다. 머리를 쟁반에 받쳐 들고는 마치 기념사진을 찍듯 미소 짓고 있는 그림도 있고, 어떠한 생각을 하고 있는지 짐작이

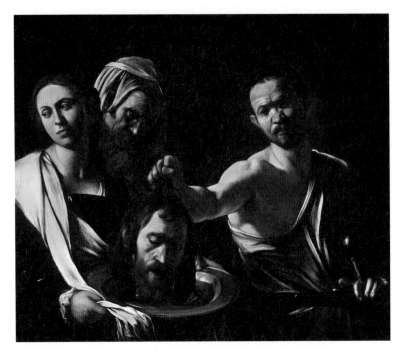

03. 미켈란젤로 메리시 다 카라바조, 〈세례 요한의 머리를 받는 살로메〉, 1610, 국립미술관, 런던

가지 않는 무표정한 얼굴도 있다. 표정은 다양하지만 이들 작품 대부분은 차마 바로 보기 어려울 정도로 잔인한 느낌을 준다.

　이러한 그림 중 벨기에의 화가 레온 헤르보Leon Herbo, 1850~1907의 〈살로메〉(도 04)는 무표정한 살로메의 얼굴과 목이 잘린 세례 요한의 얼굴이 선명하게 대비되어 섬뜩한 사건의 전모를 잘 말해주고 있다. 요한의 참수된 머리만을 몸서리치게 잘 표현한 그림으로는 이탈리아의 화가 안드레아 솔라리Andrea Solari, 1473?~1524의 작품 〈세례 요한의 참수된 머리〉(도 05)를 꼽을 수 있다.

　끔찍한 그림들을 보고 있자면 헤로디아스와 살로메가 왜 하필 요한의 머리를 원했을까 하는 궁금증이 생긴다. 두개숭배頭蓋崇拜는 인류

1부　끝나지 않은 명화 사건

04. 레온 헤르보, 〈살로메〉, 1889, 개인 소장

05. 안드레아 솔라리, 〈세례 요한의 참수된 머리〉, 습작, 루브르 박물관, 파리

초창기부터 그 흔적을 찾아볼 수 있다. 그리고 사후 참수decapitation는 구석기시대에 이미 행해진 흔적이 남아 있다. 조상의 유해에서 두개골만 분리하여 여러 가지 장식을 해 주거지에 모시고 경배하는 일종의 조상숭배 의식이 있었는데, 특히 마오리족에게는 이러한 의식의 유물이 아직도 남아 있다.

한편 전쟁터에서 머리를 베는 행위는 승리의 징표로 행해지기도 했다. 적장을 죽이고는 그 목을 쳐서 전승의 상징물로 삼은 것이다. 그런가 하면 원한의 대상을 살해할 때는 주로 목을 벴는데, 육신에서 머리를 분리하면 영혼까지 분리되는 것으로 여겼기 때문이다. 이는 영원한 고통을 준다는 의미로 상징적인 보복 행위였다. 헤로디아스 모녀가 세례 요한의 참수를 고집한 이유도 이 점에 있다. 요한의 영혼까지 욕보여 영원한 모욕과 고통을 주기 위한 독한 앙갚음이었던 것이다.

## 살인에서조차 탐미적 주제를 찾는 예술가들

앞서도 말했듯이 요한은 예수에게 세례를 준 당대의 인물이다. 철저한 도덕주의자이자 금욕주의자인 요한은 '시동생인 헤로데스 왕과 형수인 헤로디아스의 결합은 불륜상간의 죄에 해당되기 때문에 용서할 수 없다'며 왕과 왕비에게 비난과 저주를 퍼부었다. 그는 감옥에 갇혀서도 의연함을 잃지 않았으며, 여전히 헤로데스와 헤로디아스의 그릇된 행동을 꾸짖어 그로 인해 비참하게 죽임을 당했다.

후대의 예술가들은 세례 요한의 비극적인 죽음의 드라마에 깊이 매혹되었다. 불륜과 살인으로 얼룩진 이 이야기는 예술가들의 상상력을 자극하는 한편 대중의 관심을 끌 수 있는 흥미로운 소재로 충분했다. 현 시대에 이르기까지 많은 작가와 화가들은 살로메와 요한의 이야기를 희곡과 회화, 오페라 등으로 재창조시켰다.

그중에서도 앞에서 언급한 적 있는 화가 귀스타브 모로의 살로메 연작들은 폭발적인 인기를 얻었다. 살로메 하면 곧 모로를 연상할 만큼 그는 살로메 이야기를 그림으로 창작해내는 데 매진했다. 그중에서 먼저 〈헤로데스 앞에서 춤을 추는 살로메〉(도 06)를 살펴보자. 헤로데스는 막강한 왕의 권력을 과시하는 듯 웅장한 궁궐의 옥좌에 앉아 살로메를 내려다보고 있다. 왕의 등 뒤에는 음침한 분위기의 여러 신상들이 왕을 호위하고 있다. 불길한 느낌을 풍기는 신상들은 헤로데스가 사악한 인물임을 말해주는 상징물이다. 왕의 왼편에는 헤로디아스 왕비가 춤을 추고 있는 딸을 대견스럽게 지켜보고 있고, 그 앞에서는 루트 연주자가 감미로운 음악을 연주하고 있다. 오른쪽에는

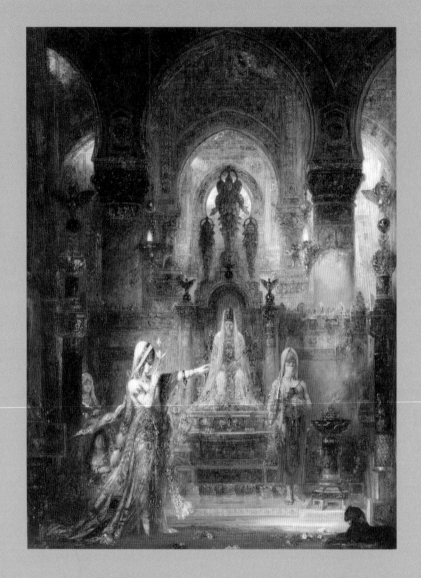

06. 귀스타브 모로, 〈헤로데스 앞에서 춤을 추는 살로메〉, 1874, 아몬드 해머 미술관, 로스앤젤레스

음탕함의 상징인 흑표범과 번득이는 시퍼런 칼을 든 망나니가 왕의 명령이 떨어지기만을 기다리고 있다.

　모로의 또 다른 작품인 〈살로메의 춤〉(도 07)은 살로메가 헤로데스 왕 앞에서 춤을 추다가 입고 있던 옷을 하나하나 벗어 나가며 결국 에는 알몸이 되는 장면인데, 모로는 이를 차마 누드로 표현하지 않고 몸에다 신비로운 문신을 그려 넣어 마치 속이 다 비치는 매우 얇은 옷을 입고 있는 것처럼 표현했다.

　영국의 시인이자 소설가, 극작가인 오스카 와일드Oscar Wilde, 1854~1900는 성서와 야사를 통해 전해지는 살로메의 이야기에 에로 틱한 양념을 가미해 희곡《살로메》(1893)를 탄생시켰다. 성서에서는 살로메가 어머니 헤로디아스의 사주에 의해 요한의 목을 요구하는 것으로 기록되어 있지만, 와일드의 여주인공 살로메는 세례 요한의 아름답고 늠름한 자태와 목소리에 반해 사랑에 빠진다. 하지만 요한 은 살로메의 마음을 받아주지 않았고, 살로메는 지독한 애증에 빠져 결국 헤로데스 왕에게 요한의 목을 요구하기에 이른다. 평소 의붓딸 에게 연정을 느끼던 헤로데스는 살로메의 청을 받아들인다.

　이 희곡은 작가 오스카 와일드가 지향했던 탐미주의의 극치를 보 여주었다. 살로메가 잘린 요한의 목에 입을 맞추기도 하는 등 와일드 의 지나친 성적 판타지가 드러나자 그를 타락한 천재로 보는 이들도 생겨났다. 하지만 그의 작품은 '데카당스의 지침서'로 불릴 만큼 세기 말적 정서로 가득했으며, 극단적으로 표현된 '팜파탈 신화'는 사람들 의 관심과 호응을 이끌기에 충분히 성공적이었다.

　오스카 와일드의 희곡《살로메》에는 '일곱 베일의 춤'이란 것이 나

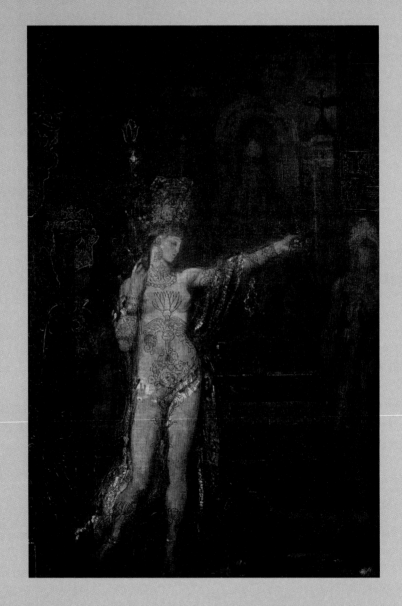

07. 귀스타브 모로, 〈살로메의 춤〉, 1876, 귀스타브 모로 미술관, 파리

온다. '일곱 베일의 춤'이란 요염한 살로메가 일곱 개의 엷은 옷을 하나씩 벗으면서 헤로데스의 욕정을 자극하며 추는 관능적인 춤을 말한다. 원래 고대 전설에서 유래된 것으로, 이슈타르라는 여인이 저승을 방문할 때 입구부터 목적지까지 있는 일곱 개의 문을 열 때마다 옷을 하나씩 벗어야 한 데서 와일드가 모티브를 얻은 것이다.

독일의 작곡가이자 지휘자인 리하르트 슈트라우스Richard Strauss, 1864~1949도 살로메 이야기의 독특한 분위기에 매료된 예술가들 중 한 명이었다. 그는 오페라 〈살로메〉(1905)를 작곡했는데 오페라에서도 '일곱 베일의 춤'을 그대로 살려냈다. 관현악곡으로 작곡된 이 장면은 대본에 '일곱 베일의 춤'이라고 명기되어 있다. 하지만 곡은 베일을 한 꺼풀씩 벗겨내는 일곱 부분으로 구체적으로 나뉘는 것이 아니라 일련의 연결 동작처럼 처리되었다. 고대의 오리엔탈리즘을 연상시키는 강렬한 도입부에 이어 살로메가 춤을 추기 시작하는데서는 느릿한 관능미가 끈끈하게 펼쳐지게 하고 끝으로 가면서는 속도가 빨라지게 하여 춤을 추는 동안 황홀경에 빠져들도록 곡을 만들었다고 한다.

오페라 〈살로메〉에서 '일곱 베일의 춤'을 강조한 이유는 여타 예술가들의 표현처럼 슈트라우스도 탐미주의를 극대화하려 했기 때문이다. 살로메 이야기의 특별한 맛을 살리려면 퇴폐적인 에로스를 정면으로 다뤄야 하는데, 오페라에는 에로스적 표현에 한계가 있었다. 슈트라우스가 생각하기에 그러한 점을 극복하려면 '일곱 베일의 춤'을 강조할 수밖에 없었던 것 같다.

독일의 외광파外光派 화가 로비스 코린트Lovis Corinth, 1858~1925의

case 05. 살로메 보복의 일곱 베일의 춤

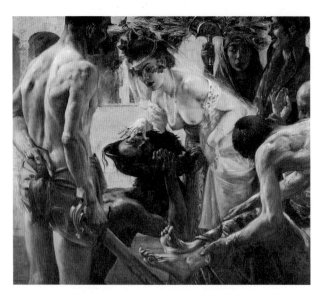

08. 로비스 코린트, 〈살로메〉, 1900, 라이프치히 조형예술 박물관, 라이프치히

작품 〈살로메〉(도 08)도 마치 드라마의 한 장면을 보는 것처럼 요한의 최후를 실감나게 표현했다. 담담한 표현 기법이 보는 이의 가슴을 더욱 선뜩하게 하는 마력이 있다. 그림의 왼쪽에 망나니가 피 묻은 칼을 들고 서 있고, 오른쪽에는 요한의 시신이 놓여 있는 것으로 미루어 보아 참수는 방금 막 끝난 것으로 보인다. 살로메는 목이 잘린 요한의 얼굴을 바라보다가 그의 눈꺼풀을 치켜들며 나의 사랑을 받아주었으면 죽지는 않았을 텐데 정말 안됐다는 표정을 하고 있다. 이러한 표현들로 인해 마치 연극이나 오페라에서 공연되는 살로메 이야기의 마지막 장면을 보는 듯한 느낌이 든다.

프랑스의 화가 조르주 데발리에르Georges Desvallieres, 1861~1950의 〈살로메〉(도 09)라는 작품 역시 연극이나 오페라의 한 장면을 보고 그린 것 같은 그림이다. 살로메가 속살이 보이는 옷을 입은 것으로 보

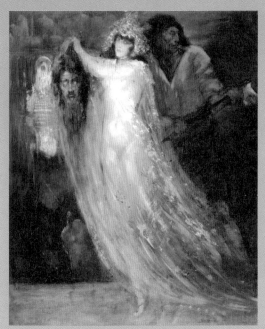

09. 조르주 데발리에르, 〈살로메〉, 1905,
개인 소장

10. 루시앙 레비-뒤르메, 〈세례 요한의
잘린 머리에 키스하는 살로메〉,
1896, 개인 소장

11. 리하르트 슈트라우스의 오페라 〈살로메〉 공연 중 한 장면

아 '일곱 베일의 춤'을 추고 있던 것 같다. 그때 피 묻은 도끼를 든 망나니가 와서 참수된 요한의 머리를 살로메에게 건네자 살로메는 그것을 들고 춤을 계속해서 추고 있는 장면으로 보인다.

프랑스의 상징주의 화가 루시앙 레비-뒤르메Lucien Levy-Dhurmer, 1865~1953의 〈세례 요한의 잘린 머리에 키스하는 살로메〉(도 10)라는 작품도 있다. 살로메가 피가 흥건한 쟁반 위에 담긴 요한의 머리를 감싸 안고 키스하는 장면을 나타낸 것이다. 역시 오스카 와일드의 작품을 충실하게 표현한 작품이라 하겠다.

솔직히 희곡이나 그림에서 표현한 관능적인 '일곱 베일의 춤'보다 더 충격적인 것은 슈트라우스의 오페라 〈살로메〉(도 11) 공연의 한 장면이다. 살로메가 피범벅이 된 요한의 잘린 목을 부둥켜안으며 쓰다듬고 매만지는 장면인데, 이는 끔찍하면서도 동시에 가장 미묘한 감

정적 반향을 불러일으키는 장면이었다.

우리가 살로메 이야기를 한낱 치정극이라 부를 수 없는 이유가 여기에 있다. 예술가들이 흉악한 범죄에서도 사람들의 오감을 자극하는 미적 요소를 발굴하듯이 추잡한 인간 본성이 극단으로 치닫는 치정 살인에서도 느끼고 배울 점은 있는 것이다. 법의학자인 나로서는 그러한 점을 이끌어내는 예술가들의 상상력과 열정이 놀라울 따름이다. 이것이 그들의 노고에 언제나 박수를 보내는 이유다.

# case 06. 황제에 맞선 화가

쿠르베와 휘슬러, 명예를 위한 화가들의 투쟁

　예술가들에게 창작물은 오랜 진통과 산고 끝에 낳은 소중한 자식이나 마찬가지다. 그들은 하나의 작품이 탄생하기까지 깊은 고뇌 속에서 씨앗을 틔워야 하며, 자신과의 싸움에서 이겨내야 한다. 그리고 밤잠을 설친 끝에 기어이 자신의 분신과 다름없는 작품을 세상에 내놓기 때문에 예술가들은 자기 작품에 대한 세상의 비평에 민감할 수밖에 없다. 어떤 이는 그러한 말들에 귀를 닫기도 하고, 어떤 이들은 정면으로 맞서 싸우기도 한다. 바로 자식과도 같은 작품의 명예를 지켜내기 위해서이다. 혹여 그것이 황제라 해도 또는 법정이라 해도 기꺼이 싸울 준비가 되어 있는 것이다.

# 작품으로 받은 모욕, 작품으로 되갚다

프랑스의 화가 귀스타브 쿠르베Gustave Courbet, 1819~1877는 사실주의를 제창한 화가로 인물 초상과 정물화를 비롯해 수많은 풍경화 걸작을 탄생시킨 화가이다. '사실주의'란 '추상'이나 '이상'을 물리치고 객관적 상태를 있는 그대로 묘사하는 예술의 한 주의를 말한다. 일례로 쿠르베가 단 한번도 천사를 그리지 않은 이유는 천사를 본 적이 없기 때문이었다. 철저히 사실주의에 입각하여 작가가 경험하고 보고 느낀 것들만 화폭에 옮긴 것이다. 또한 쿠르베는 스스로를 무정부주의자, 사회주위자로 부를 만큼 사회개혁에도 관심이 많았다. 그는 19세기 프랑스 사회의 정치적 격변을 몸소 체험하며, 제2공화정을 짓밟은 나폴레옹 3세에 반발하는 정치적 활동에도 열심이었다.

19세기의 사실주의는 무엇보다 '현실에 대한 합리적 접근'을 중시하는 철저히 현실에 밀착된 예술이었다. 쿠르베는 미의 대명사인 여체의 누드를 그릴 때도 이러한 태도를 일관되게 유지했다. 1853년 살롱에 출품된 그의 최초의 누드화 〈먹 감는 여인들〉(도 01)은 사회적 논란을 일으킨 작품이기도 하다. 이제껏 사람들이 보아오던 누드화들과 달리 그림 속 여인은 고된 농사일로 단련된 모습으로 너무도 사실적으로 그려졌기 때문이다.

사실주의가 등장하기 이전의 누드화는 가장 아름다운 여인의 모습을 표현하는 미술이었다. 고대 그리스 조각처럼 모델의 육체는 완벽하게 그려졌다. 따라서 그녀들은 이 세상의 그 누구와도 비교할 수 없는 완벽한 미를 지닌 여인으로 표현되었다. 그러나 쿠르베는 그런

01. 귀스타브 쿠르베, 〈멱 감는 여인들〉, 1853, 파브르 미술관, 몽펠리에

여인들을 택하지 않았다. 〈먹 감는 여인들〉에서 뒷모습을 보이고 있는 여인의 허리를 한번 살펴보자. 근육이 유난히 발달되어 있는 것을 볼 수 있을 것이다. 또한 커다란 볼기에는 지방이 끼지 않아 탄탄해 보인다.

이 그림을 살롱전에서 본 나폴레옹 3세는 추악한 그림이라 소리 지르며 쥐고 있던 말채찍으로 그림을 사정없이 내리쳤고, 옆에 있던 황후는 그림 속 여인의 볼기를 손바닥으로 때리는 등 소동을 벌였다고 한다. 이 소식을 들은 화가는 "그림이 손상되지 않은 것이 안타깝다. 그림이 망가졌어야 소송을 제기할 수 있었는데!"라고 탄식했다고 한다. 아마도 쿠르베는 이때부터 나폴레옹 3세에 대한 앙갚음을 다짐했던 것으로 보인다.

쿠르베는 또 하나의 걸작 〈화가의 아틀리에〉(도 02)라는 작품을 남겼다. 그는 이 작품에 '나의 7년에 걸친 예술 생활의 한 시기를 결정하는 현실의 우의화寓意畵'라는 부제를 달아 작품의 의도를 분명히 밝혔다. 그가 친구에게 보낸 편지에 의하면 이 작품의 왼쪽에 있는 인물들은 '생명을 먹고사는 사람들'이고, 오른쪽에 있는 인물들은 '죽음을 먹고사는 사람들', 즉 가난한 사람들을 그린 것이다.

쿠르베는 이 작품을 1855년 만국박람회에 출품했는데 심사위원단에 의해 거부되었다. 그러자 쿠르베는 친구로부터 재정 지원을 받아 전람회장과 가까운 곳에 '사실주의 작품 전시회'를 열어 자신의 작품들을 직접 전시했다. 그의 전시회가 첫 번째 사실주의 회화전이 되었으며, 또 이것이 최초의 개인전이었다고 한다.

이 작품은 세 부분으로 구성된 대작이다. 중앙에는 쿠르베가 풍경

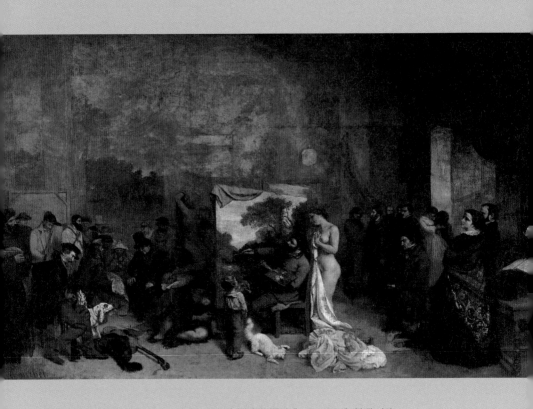

02. 귀스타브 쿠르베, 〈화가의 아틀리에〉, 1855, 오르세 미술관, 파리

화를 그리고 있고, 양 옆에는 누드모델과 소년이 그림을 바라보고 서 있다. 풍경화는 쿠르베가 즐겨 그린 장르인데, 이렇듯 그림을 그리고 있는 행위는 화가가 자신의 작품을 창작하는 순간을 의미한다. 누드모델은 화가에게 영감을 주는 뮤즈이지만 이 작품에서는 그저 그림을 바라보는 사람으로 나와 있다. 쿠르베는 농촌 여성의 누드를 사실적으로 묘사해 나폴레옹 3세로부터 자신의 그림이 모욕당한 일을 기억하고 있을 것이다. 아마도 쿠르베는 그때의 일을 의식해서 나폴레옹 3세를 조롱하기 위해 아예 보란 듯이 누드모델을 자신의 옆에 서 있게 하고 풍경만을 그리고 있는 것으로 추측된다.

그림의 오른쪽에는 어두운 배경을 뒤로 하고 남루한 옷을 입고 있는 인물들이 있다. 앞에서도 말한 것처럼 그들은 '죽음을 먹고사는 사람들'이다. 왼쪽에는 '생명을 먹고사는 사람들', 즉 유명 인사들을 그려 놓았다. 그중에는 사냥개를 옆에 데리고 있고 사냥총을 쥐고 있는 남자가 보이는데 이 사람이 나폴레옹 3세이다. 이 그림에서는 황제를 밀렵꾼으로 표현해놓은 것이다. 쿠르베는 자신의 그림에 채찍을 가한 교양 없는 황제에게 받았던 모욕을 〈화가의 아틀리에〉라는 작품을 통해 교묘히 되갚은 셈이다.

## 평생의 예술혼을 불사른 단 이틀의 대가는

화가 제임스 애벗 맥닐 휘슬러James Abbott McNeill Whistler, 1834~1903는 미국 매사추세츠 주 로웰 출생으로 러시아에서 유년기를 보냈고

귀국 후 워싱턴에서 그림 공부를 시작했다. 1855년에는 파리로 유학하여 C. G. 글레르에게 그림을 배웠고, 쿠르베의 사실주의에 이끌렸으며, 점차 독자적인 화풍을 개척해 나갔다. 이후 그는 '예술을 위한 예술'을 표방했다. 이 말은 그림을 그릴 때 주제 묘사에 대한 해방, 즉 주제를 나타내야 한다는 의무감에 얽매일 필요 없이 색이나 선, 구도 등 미적 표현 기법에만 집중하는 것을 뜻한다. 휘슬러는 그만의 차분한 색조와 어울림, 변화 등에 의한 개성적인 양식을 확립했다.

주제를 배제한 그의 개성적인 화풍을 잘 보여주는 그림으로 〈회색과 검은색의 조화—화가의 어머니〉(도 03)라는 작품이 있다. 놀라울 정도로 부드럽고 통찰력 있게 인물을 표현했으며, 인상적인 구도와 색채의 조화는 휘슬러가 엄격하게 고수했던 미학적 신념에 따른 것이었다.

이 작품은 특이하게도 휘슬러의 의지와 관계없이 모성의 상징이 되었다. 그가 처음부터 어머니의 초상화를 의도했던 것은 아니다. 오기로 한 모델이 나타나지 않자 하는 수 없이 집에 있던 어머니가 캔버스 앞에 앉게 된 것이다. 정작 휘슬러에게 중요했던 것은 한 인물의 모습을 그려내는 '초상화'가 아니라 순수한 조형적 요소, 즉 색과 선과 형태 등의 조화였다. 그는 의도대로 단정하고 엄격한 색감인 회색과 검은색을 선택해 그것들이 이루는 조화와 변화를 표현하기 위해 애썼던 것뿐이었다. 하지만 결과적으로는 어머니가 겪었을 인고의 세월과 노부인의 귀품이 배어나온 것이다.

이 작품은 제목이 보여주는 것처럼 회색부터 검은색에 이르는 단일한 색조의 변화로만 이루어져 있다. 커튼과 벽의 하단을 가로지른

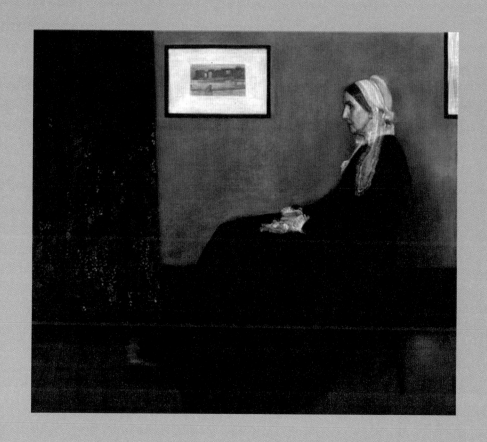

03. 제임스 애벗 맥닐 휘슬러, 〈회색과 검은색의 조화 ― 화가의 어머니〉, 1871, 오르세 미술관, 파리

수평선, 거리를 두고 걸려 있는 두 개의 액자와 마룻바닥은 전체 화면을 다양한 크기의 직사각형으로 분할한다. 그 직선들 가운데를 노부인의 실루엣이 만들어낸 우아한 곡선이 가로지르고 있다. 노부인의 드레스와 무겁게 떨어진 검은 커튼은 화면을 좌우로 양분하며 어느 한 방향으로도 치우치지 않는 균형을 이룬다. 휘슬러는 이처럼 화면 안의 선과 면이 이루어내는 조화로운 구도와 검은 색조 안에 존재하는 놀라운 변화가 미적인 감상의 대상이 되길 원했다. 이렇듯 그는 일반 사람들이 이해하기에는 다소 까다로운 감상의 조건을 고려하는 화가였다.

이렇듯 감상하기에 까다로운 '예술을 위한 예술' 작품을 만드는 휘슬러의 작품들 중 〈검정과 금빛의 야상곡—추락하는 불꽃〉(도 04)이 1877년 런던에서 개최된 개인전에서 고가로 팔려나간 일이 있었다. 평론가 존 러스킨John Ruskin은 이에 대해 혹평을 했는데, 휘슬러가 미완성된 작품을 전시했다고까지 말했다. 또한 그는 "대중의 얼굴에 물감 통을 내던졌다"며 모욕적인 말을 서슴지 않았다. 화가 머리끝까지 치솟은 휘슬러는 결국 명예훼손으로 러스킨을 고소했다.

재판 과정에서 러스킨 측 변호사는 휘슬러에게 이 작품을 그리는데 며칠이 걸렸는지를 물어보았다. 그러자 휘슬러는 "이틀이 걸렸다"고 답변했다. 변호사는 "제작 기간이 단 이틀이었는데 200기니(약 4,000만 원)라는 고액을 받았는가" 하고 되물었다. 그러자 휘슬러는 다음과 같이 답변했다. "그림은 이틀 만에 완성했지만 내 인생의 모든 지식과 경험을 이 작품에 다 쏟아 넣은 값을 받은 것이오." 한 예술가의 열정과 자존심이 느껴지는 답변에 사람들은 갈채를 보냈으며, 법

1부 끝나지 않은 명화 사건

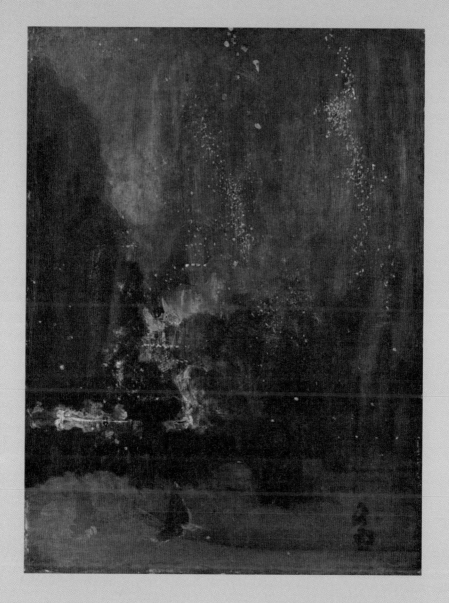

04. 제임스 애벗 맥닐 휘슬러, 〈검정과 금빛의 야상곡 ~ 추락하는 불꽃〉, 1877, 디트로이트 미술연구소, 디트로이트

원은 휘슬러에게 승소 판결을 내렸다.

　이후 미술 작품의 매매가 문제되는 사건의 경우, 휘슬러의 판례는 자주 인용되었으며 법적 평가의 근거가 되어왔다. 화가들에게는 커다란 기여를 한 셈이었다.

# case 07. 탐욕과 결백

무고죄를 증명한 지혜, 두 노인과 수산나 사건

　범죄 사건에서는 법의학을 포함한 최첨단 과학수사나 프로파일링 같은 전문적인 영역을 거치지 않고도 간혹 간단한 발상의 전환만으로 해결의 실마리가 나오는 경우가 있다. 지혜로운 수사관 한 명의 아이디어가 고가의 거짓말탐지기보다 훨씬 능률적일 수 있는 것이다. 다음의 이야기는 한 어린 소년의 간단하고도 번뜩하는 지혜가 억울한 일로 고발당한 한 순결한 여인의 결백을 입증해낸 사건을 다루고 있다. 화가들은 이 사건에 대해 각기 다른 관점을 가지고 상상력을 동원해 작품을 창작했는데 그 시대적 배경과 세태, 종교, 윤리 등에 의해 어떤 표현들을 했는지도 함께 분석해보았다.

# 억울한 누명을 벗겨준 소년

구약성서 제2경전(외경)에 나오는 수산나Susanna는 바빌론 사람 요아힘Joachim의 아내이다. 그녀는 용모가 뛰어나게 아름다울 뿐만 아니라 하느님을 극진히 섬기는 경건한 여인이었다. 수산나라는 이름은 히브리어로 '백합'이라는 뜻이고, 백합은 '순결'을 상징한다. 이름처럼 그녀는 부모로부터 모세 율법의 엄격한 교육을 받은 예의 바르고 정숙한 여인이었다. 남편 요아힘도 바빌론에서는 꽤 존경받는 인물이어서 많은 사람들이 그의 집을 드나들었다. 그는 경제적으로도 넉넉해서 손님들이 드나드는 데 손색이 없을 만큼 규모가 크고 아름다운 정원이 있는 집을 소유하고 있었다. 그런데 바로 이 멋진 정원이 괘씸한 음모 사건의 현장이 되어버렸다.

수산나는 방문객들이 돌아가는 오후가 되면 정원을 산책하고는 했다. 사건이 있던 날도 여느 때와 마찬가지로 두 명의 하녀와 함께 정원을 산책하고 있었다. 그날따라 날씨는 무척 무더웠다. 더위에 지친 수산나는 정원에 있는 연못에서 목욕을 하기로 마음먹었다. 그녀는 하녀들에게 목욕 후 몸에 바를 향유를 가져오게 했는데, 사람들이 더 이상 들어오지 못하도록 정원 문을 잠그게 하는 것도 잊지 않았다.

하지만 정원 안에는 이미 두 명의 노인이 숨어들어 있었다. 장로인 이들은 그동안 수산나의 아름다움에 홀딱 반해 어떻게 해서든 그녀를 범해보고 싶은 욕망에 가득 차 있던, 실제로는 어리석은 노인들이었다. 숲에서 알몸의 수산나를 훔쳐보던 두 노인은 그녀 앞에 갑자기 나타나 몸을 허락할 것을 요구했다. 그렇게 하지 않으면 외간 남자와

간통하고 있는 현장을 목격했다고 거짓 고발하겠다며 수산나를 위협했다. 유대 율법에 의해 간음하는 여자는 가차 없이 사형에 처해지는 시대였다. 충분히 위협이 되는 말이었지만 수산나는 노인들의 협박에 굴복하지 않았다. 그녀는 명예와 순결을 더 중요하게 생각했기 때문이다. 수산나는 비명을 질렀고 사람들이 곧바로 현장으로 달려왔다. 이렇게 해서 그녀는 두 노인에 의해 겁탈 당하려는 상황을 가까스로 피할 수 있었다.

그러나 노인들은 수산나를 협박했던 것처럼 그녀를 간통 혐의로 고발했다. 재판을 받게 된 수산나는 그날 있었던 일을 겪은 그대로 솔직히 진술했지만 두 노인들이 짜 맞춘 이야기가 훨씬 유리하게 작용하고 있었다. 수산나 한 사람의 주장보다는 공동체에서 존경받는 원로인 두 노인의 공통된 주장에 더 무게가 실린 것이다. 결국 수산나에게는 사형이 선고되었다.

드디어 사형 날짜가 다가왔고, 가족들의 통곡 속에 수산나는 형장으로 끌려가고 있었다. 이때 한 소년이 이들을 막아 나섰다. 소년은 후에 이스라엘의 지혜로운 예언자가 될 운명을 지닌 다니엘이었다. 다니엘은 수산나가 간통을 했다는 두 노인의 말을 믿을 수 없다고 공박했다. 그리고는 두 노인에 대한 분리심문을 허락해달라고 법정에 요구했다. 분리심문에서 다니엘이 두 노인에게 던진 질문의 핵심은 '수산나의 간통 현장을 어디에서 목격했는가'였다. 이에 한 노인은 '아카시아나무 아래서'라고 대답했고, 다른 한 노인은 '떡갈나무 아래서'라고 대답했다. 서로 다른 답변이 나오자 지켜보던 유대인들은 두 노인이 수산나에게 억울한 누명을 씌웠음을 알아채고 크게 분노했

다. 끝까지 포기하지 않은 한 소년의 믿음과 지혜가 그야말로 값지게 빛나는 사건이 아닐 수 없다.

'수산나의 이야기'에서 두 노인들의 행동을 법적으로 해석하자면 무고죄誣告罪, false charge에 해당한다. 이 죄는 타인으로 하여금 형사처분 또는 징계처분을 받게 할 목적으로 허위사실을 신고하는 것을 말한다. 이 죄는 목적범目的犯으로 신고 사실이 허위라는 인식(고의)과 타인으로 하여금 벌을 받게 할 목적이 있어야 한다. 또한 그 결과 타인이 형사처분 또는 징계처분을 받지 않아도 죄는 성립되는데 그것은 결과가 발생할지도 모른다는 미필적인식으로서도 족하다는 것이 근래의 판결 경향이다. 이는 부당하게 처벌받지 않을 개인의 이익을 보호하는 차원에서 죄를 엄중히 물은 것이라 할 수 있다.

## 수산나 사건을 표현한 여러 그림들

순결하고 정의로운 여인 수산나는 소년의 지혜 덕분에 어처구니없는 모함으로부터 빠져나와 자신과 가족의 명예를 지켰고, 그녀를 무고하게 몰아넣은 두 노인은 그 자리에서 돌팔매에 맞아 숨졌다.

이 흥미로운 이야기를 주제로 역시 많은 화가들이 작품을 남겼다. 그중 실감나게 표현한 그림들만 모아 이 사건의 순서대로 과정을 살펴보았는데, 이를 통해 화가들 각각의 사건에 대한 인식과 태도를 알 수 있었다. 이탈리아 화가 틴토레토Tintoretto, 1518~1594가 그린 〈수산나의 목욕〉(도 01, 02)이라는 작품은 매우 유명하다. 그림 속 수산나는

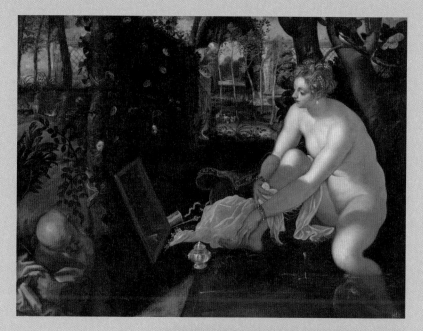

01. 틴토레토, 〈수산나의 목욕〉,
1560~1562, 빈 미술사박물관, 빈

02. 도 01의 부분 확대

한쪽 발을 샘물에 담그고 거울을 보고 있다. 어느 누가 보나 미인으로 표현되었다. 이 미인의 알몸을 두 명의 노인이 장미 울타리 너머에서 훔쳐보고 있다. 향유를 담는 은합과 장신구, 그리고 거울 등의 소품들이 값비싸 보이는 것으로 보아 수산나는 매우 부유한 가정의 부인임을 알 수 있다. 수산나에게 드리운 장미 울타리의 그림자와 빛은 효과적으로 대비를 이루어 그녀를 더욱 아름다워 보이게 한다.

스페인의 화가 렘브란트도 〈목욕하는 수산나〉(도 03)라는 작품을 남겼다. 햇빛을 받고 있는 수산나와 달리, 두 노인은 뒤편 그늘진 곳에 있어 형체가 잘 드러나질 않는다. 언뜻 보면 누드의 수산나만을 표현한 것이 아닌가 여겨질 정도이다. 이렇듯 수산나의 목욕 장면을 그린 화가들은 노인들의 유형을 두 가지로 다르게 표현했다. 하나는 숲 그늘에 몸을 숨기고 가만히 지켜보는 '훔쳐보기형'과 다른 하나는 수산나에게 직접 달려드는 '겁탈형'이 그것이다. 렘브란트의 그림은 전자에 속한다. 이러한 차이는 주로 남유럽계 노인으로 표현한 그림과 북유럽계 노인으로 표현한 그림에 따라 달리 나타난다. 남유럽계 노인들은 주로 훔쳐보고 있고, 북유럽계 노인들은 여인에게 달려들어 허리를 끌어안거나 손을 대고 있는 것으로 표현되어 있는데, 어느 지역 인물이냐에 따라 그렇게 달리 표현한 것이 매우 흥미롭게 느껴진다.

'겁탈형'의 표현은 플랑드르 출신의 화가 안소니 반 다이크Anthony Van Dyck, 1599~1641의 〈수산나와 장로들〉(도 04)이란 작품에서 찾아볼 수 있다. 숲에 숨어서 훔쳐보고 있던 두 노인이 목욕 중인 수산나 앞에 갑자기 나타난다. 그들은 탐욕스런 눈길로 그녀에게 몸을 허락할 것을 요구하고 그러지 않으면 외간 남자와 간통하는 현장을 목격했

03. 렘브란트 판 레인, 〈목욕하는 수산나〉, 1636, 마우리츠호이스 미술관, 헤이그

으며 그 사실을 신고하겠다고 협박한다. 노인들의 위협적인 몸짓과
표정 그리고 기절초풍할 듯 놀라는 수산나의 몸짓과 표정은 참으로
실감나게 대비되어 있다.

프랑스 화가 알레산드로 알로리Alessandro Allori, 1535~1607의 작품인
〈수산나와 노인들〉(도 05)에서는 수산나가 두 노인의 협박에 대해 적
극적인 거부의사를 표현하고 있는 것 같지가 않다. 그래서 보는 이로
하여금 그녀를 음탕한 요부로 오인하게끔 표현해놓았다. 이렇듯 화
가가 수산나 이야기를 완전히 이해하고 그렸는지, 아니면 관음적 욕
구를 만족시키기 위해 단순히 수산나 이야기를 이용해 누드화를 그
렸는지 그 의도를 알 수 없는 그림들도 있다.

04. 안소니 반 다이크, 〈수산나와 장로들〉, 1621~1622, 알테피나코테크, 뮌헨

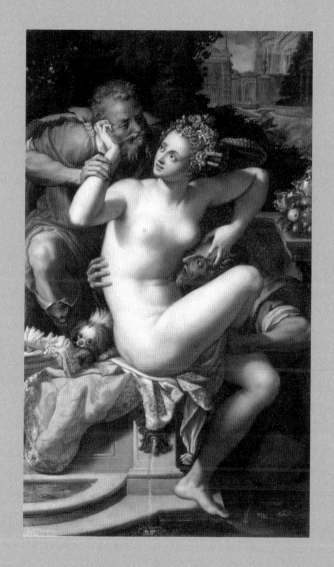

05. 알레산드로 알로리, 〈수산나와 노인들〉, 16세기경, 마냉 미술관, 디종

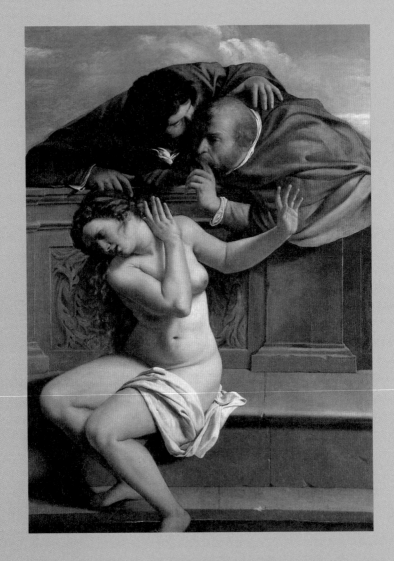

06. 아르테미시아 젠틸레스키, 〈수산나와 두 늙은이〉, 1610, 쇤보른 컬렉션, 포머스펠덴

좀 색다르면서도 의미심장한 작품으로는 이탈리아의 여류 화가 아르테미시아 젠틸레스키Artemisia Gentileschi, 1593~1652?가 그린 〈수산나와 두 늙은이〉(도 06)라는 작품을 들 수 있다. 이 그림은 젠틸레스키가 열일곱 살에 그린 그녀의 첫 작품이다. 목욕하는 수산나에게 두 노인이 갑자기 들이닥쳐 위협하는 모습을 그렸는데 이 그림을 어린 소녀가 그렸다고 하기에는 기교가 매우 뛰어나다.

이 그림이 의미심장한 이유는 젠틸레스키의 기구한 인생과 연관이 있다. 그녀는 이 그림을 그리고 2년 뒤 아버지의 절친한 동료이자 그녀에게 그림을 지도하던 아고스티노 타시라는 화가에게 성폭행을 당한다. 아버지는 딸의 일로 소송을 걸었고, 젠틸레스키는 이 일로 인해 잊지 못할 모욕감과 상처를 평생 간직하게 된다. 이 그림은 이러한 사건을 예감이나 한 것처럼 표현된 점이 있다. 원래 이야기에서 수산나를 겁탈하려 한 사람들은 노인들이었는데 젠틸레스키의 그림에서는 젊은 사람들로 그려졌다. 또한 그들 중 한 사람을 붉은 밤색 머리카락으로 그려놓았는데, 성폭행범 타시도 붉은 머리카락을 가졌다고 한다. 그러한 이유로 이 그림의 제작연도에 대해 논란이 일기도 했다.

화가들이 수산나 이야기에 대해 각각 다른 형태와 표정, 몸짓으로 다양하게 묘사한 이유는 당대의 윤리와 종교, 세태가 화가들에게 영향을 미쳤기 때문이다.

초기 누드화에서는 신화나 성서에 나오는 인물들이 등장했다. 그들은 이상적인 아름다움을 가진 뛰어난 몸매와 얼굴의 소유자들로 그려져 세인들에게 감동과 존경의 표상이 되었다. 그러던 것이 세월이 흐름에 따라 점점 더 에로틱한 요소가 커지게 되는데, 아마도 중

세의 금욕주의에서 탈피하기 위한 노력이 문화 전반에 퍼졌기 때문인 것 같다. 그래서 처음의 의의와는 다르게 누드화가 더욱더 야하게 표현되는 경향마저 생겨났다.

특히 case04에서 다룬 밧세바 이야기나 여기에서 다룬 수산나 이야기의 경우, 사건의 진상이나 정숙한 여인에 초점이 맞혀져 그려진 작품들도 많지만, 그것과는 상관없이 일부러 자극적인 이야기를 주제로 하여 세인들의 관음증적 욕구를 해결하려는 듯한 그림들도 많이 발견할 수 있다. 그러한 그림들의 알몸 표현일수록 필요 이상의 과장된 관능적 요소들이 가미되기 마련이다. 예술가들의 창작이 시대와 문화에 따라 본래 제재의 상징과 다르게 이용되는 것이라 분석될 수 있겠다.

# case 08. 학살의 진실을 그린 화가

들라크루아의 사명감과 예술에 대한 철학

　진실은 어떠한 도덕적 좌표 위에 있든 간에 언젠가는 가감 없이 사실대로 드러나기 마련이다. 대체로 사람들은 이러한 사실을 두려워한다. 진실이 밝혀지면 숨겨왔던 인간의 욕망과 집착이 날것으로 드러나기 때문이다. 특히나 잔인한 폭력과 전쟁, 살인 행위에 대한 진실과 대면하려면 크나큰 용기와 책임의식이 필요하다. 그러한 사건일수록 진실을 은폐하거나 외면하려는 자들의 저항도 만만치 않다. 법의학자로서 나는 이러한 인간 본성을 너무도 잘 알고 있다. 아마 화가 들라크루아도 그랬던 것 같다. 그는 외적인 압력과 비판에 개의치 않으며 진실을 사실대로 묘사하는 데 전력한 인물이었다. 여기서는 들라크루아가 역사적 진실을 고발하기 위해 그린 작품들을 중심으로 그의 사명감과 예술 철학에 대해 살펴보았다.

## 만인을 격분시킨 한 장의 그림

오랜 세월 동안 오스만튀르크의 지배를 받고 있던 그리스인들은 비로소 1822년 독립전쟁을 일으켰다. 오스만튀르크는 그에 대한 탄압으로 키오스 섬을 불태우고 약탈하며 주민들을 잔인하게 학살했다. 유럽의 많은 사람들은 오스만튀르크의 잔인한 행위에 격분하며 그리스의 독립운동에 동정을 표했다.

프랑스의 화가 외젠 들라크루아Eugene Delacroix, 1798~1863는 이 사건에 대해 분노하며 오스만튀르크의 잔인무도한 행위와 키오스 섬 주민들의 희생을 영원히 잊지 말자는 뜻에서 〈키오스 섬의 학살〉(도 01)이라는 작품을 그려냈다. 화가는 순도 높은 상상력을 동원해서 그림의 뒤쪽에는 약탈과 방화, 저항과 진압, 처형의 장면을 그리고 앞쪽에는 포로로 잡힌 사람들이 처형의 순서를 기다리고 있는 장면을 그려 넣었다.

젊은 남자들은 이미 부상으로 저항할 수 없게 되었고, 늙은이는 자포자기해 무표정한 모습으로 앉아 있다. 그림의 오른쪽에는 기마병들에게 납치당하고 있는 여인들이 몸부림을 치고 있다. 그 바로 앞쪽에는 한 여인이 이미 죽어 쓰러져 있는데 철없는 아이는 그것도 모르고 어머니의 젖가슴을 파고들고 있다. 작품의 모든 장면들이 처참하여 보기에 안타깝지만 죽은 어머니의 젖가슴을 파고드는 아이의 모습은 만인의 공분을 불러일으키고도 남았다.(도 02) 들라크루아는 참혹하고 공포스러우며 무자비한 장면을 선동적으로 그려냈고, 결과적으로 이 사건의 진상을 온 세상에 알리는 데 결정적인 역할을 했다.

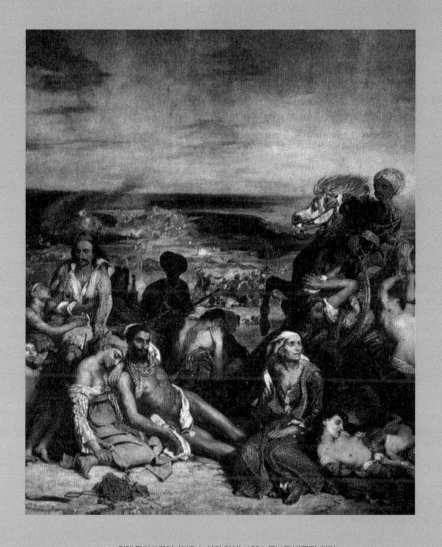

01. 외젠 들라크루아, 〈키오스 섬의 학살〉, 1824, 루브르 박물관, 파리

02. 도 01의 부분 확대

　이 그림은 들라크루아가 26세 때 그린 그의 초기 작품이다. 그림이 전시되자 사람들은 잔인하고 처참한 장면을 노골적으로 표현한 이 그림에 대해 비판을 쏟아내기 시작했다. '키오스 섬의 학살이 아니라 그림의 학살'이라고 혹평하는 사람도 있었고, '이 화가는 파리를 불태워 버릴 사나이'라며 원색적인 비난을 서슴지 않는 사람도 있었다.

　들라크루아는 이 모든 비판에 대해 흔들림 없는 모습을 보였다. 그는 사람들이 보기 싫어하는 비참하고, 무자비하고, 잔인한 것들을 그대로 드러내 보이는 것이 오히려 미학적 아름다움을 높이는 것이라 주장하며, 그것이 바로 예술의 사명이라 역설했다. 그는 세속의 완고한 고정관념에 도전하며 조금의 양보도 없는 싸움을 계속했다.

　〈키오스 섬의 학살〉 이후 19세기 미술은 고전주의에서 낭만주의로의 일대 전환점을 마련했다. 예술사적인 측면에서도 들라크루아의

그림은 그 의의가 컸던 것이다. 무자비한 학살의 재현을 통해 인간의 가려진 본성인 폭력의 극치를 보여줬기 때문이 아닌가 싶다. 이는 공포에 떨며 자포자기한 사람들과 아무것도 모르고 죽은 어머니의 젖가슴을 파고드는 순수한 아이의 모습이 학살을 자행하는 이들과 극명하게 대비되었기 때문일 것이다.

오스만튀르크의 탄압으로 그리스가 황폐화되자 유럽에서는 그리스를 지원하자는 여론이 높아지는데 영국의 시인 바이런도 선두에 서서 그리스를 구원하자고 외쳤다. 이에 영감을 받은 들라크루아가 〈키오스 섬의 학살〉에 이어 그린 작품이 〈미솔롱기Missolonghi의 폐허 위에 선 그리스〉(도 03)이다. 전쟁으로 폐허가 된 땅 위에 젊고 의연해 보이는 여성을 세움으로써 그리스의 재건에 대한 결의를 드높이고 있는 작품이다.

그림의 여인은 고대 여신상에서 영감을 받은 초기 그리스도교 시대의 예배禮拜를 드리는 여인상과 같은 자세를 취하고 있다. 그녀가 입고 있는 청색의 망토와 백색의 튜닉은 성모 마리아가 입었던 옷으로, 여기에서는 마리아상과의 유사성을 강조하는 역할을 한다. 그리스인들은 처참한 폐허 속에서도 전혀 굴하지 않으며, 강한 신앙과 의연한 마음으로 조국을 새롭게 재건하겠다는 의지를 표방하고 있는 것이다.

격동의 역사를 정직하게 바라보고 뜨거운 마음으로 고발한 들라크루아의 두 작품은 앞에서도 말했지만 이후 회화 역사에 커다란 영향을 미치게 된다. 많은 화가들은 회화가 진실에 대해 이토록 충격적으로 또는 충실하게 발언할 수 있다는 사실에 고무되었고, 역사의 고통

case 08. 학살의 진실을 그린 화가

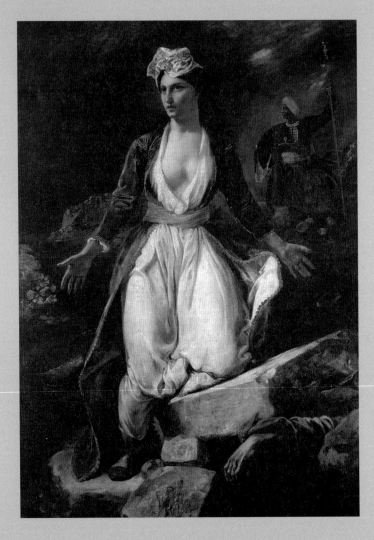

03. 외젠 들라크루아, 〈미솔롱기의 폐허 위에 선 그리스〉, 1826, 보르도 미술관, 보르도

과 그로 인한 인간들의 아픔에 대해 생생하게 증언하는 작품들을 많이 남기게 되었다.

## 들라크루아의 예술에 대한 철학

들라크루아는 학살의 잔인성을 담은 작품을 여러 장 그렸는데 〈사르다나팔루스의 죽음〉(도 04)이라는 그림도 그중 하나다. 이 그림은 불타는 듯한 색채와 율동적인 느낌을 주는 표현 방식으로 낭만주의를 대표하는 걸작으로 남은 동시에 들라크루아의 대표작으로 지목되었다.

1827년 살롱 전에서 입상해 유명해진 이 작품도 들라크루아가 영국의 시인 바이런의 시에서 영감을 받아 그린 것이다. 고대 아시리아의 군주 사르다나팔루스의 엽기적인 최후를 다루었는데, 사랑과 비극이 어우러지며 신비로운 이국의 정서가 진하게 느껴지는 흥미로운 그림이다.

기원전 7세기경 아시리아의 왕인 사르다나팔루스는 적에게 포위되어 약 2년가량 궁전에 갇혀 살았다. 적들이 이 화려하고 사치스러운 궁전에 쳐들어올 기미가 보이자 왕은 총애하던 애첩과 시녀들을 한자리에 모아놓고 충복들에게 명하여 그녀들과 사랑하던 동물들까지 모조리 살해했다. 또한 왕 스스로도 잔인한 살육의 향연 후에 불에 타 죽는 비참한 최후를 맞았다. 바이런의 시에 영감을 받아 그린 〈사르다나팔루스의 죽음〉은 들라크루아가 상상력을 극대화하여 재

현한 것이다.

그림은 오른쪽 아래에서 왼쪽 위로 펼쳐지는 대각선 구도로 되어 있다. 격정과 죽음에 대한 고통은 미켈란젤로의 형식미로 표현했으며, 루벤스의 영향을 받은 강렬한 색채로 시각적 자극을 불러일으켰다. 광란의 장면을 지켜보는 사르다나팔루스의 우울한 표정과 더불어 죽음에 몸을 뒤트는 여인의 풍만한 육체는 에로티즘과 공포를 동시에 느끼게 만들었다.(도 05) 이렇듯 들라크루아는 소름끼치는 장면들을 충돌하는 색채와 등장인물들의 격렬한 몸부림으로 표현했다. 활처럼 휘어진 여인의 벌거벗은 몸뚱이 그리고 이 여인을 칼로 찌르는 무사, 이미 살해돼 침대 위에 쓰러져 있는 나체의 여인, 칼에 찔려 흥분해 날뛰는 말, 사방에 흩어져 있는 화려한 보석 등을 통해 보는 이로 하여금 고통과 분노, 우울의 분위기를 느낄 수 있게 했다. 이 모든 것을 침대 위에 몸을 기대고 담담하면서도 차가운 눈으로 보고 있는 군주는 확실히 사디스트의 면모를 보이고 있다.(도 06)

이 작품은 미술 평론가들에 의해 너무 많이 과장되었다고 비난을 받기도 했다. 하지만 불꽃처럼 타오르는 색채와 고전주의에 대한 형식 파괴를 보여주는 이 작품이 낭만주의의 상징적 작품이란 사실에는 모두 동의하였다고 한다.

들라크루아는 비평가들이 어떤 혹평을 하건 자신의 예술에 대한 철학을 지켜나갔다. 그것은 존재의 진실을 그리는 데 충실해야 한다는 확신이었다. 이러한 들라크루아의 사명감과 예술에 대한 확고한 철학은 결국 후대에까지 높은 평가를 받았으며 역사적으로도 커다란 공헌을 했다.

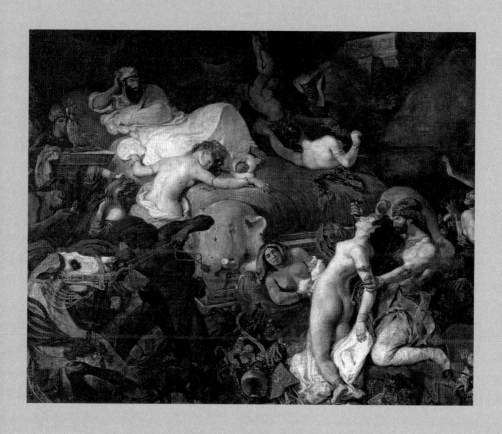

04. 외젠 들라크루아, 〈사르다나팔루스의 죽음〉, 1827~1828, 루브르 박물관, 파리

05  06

05. 도 01의 부분 확대
06. 도 01의 부분 확대

　한편 〈사르다나팔루스의 죽음〉을 법의학적인 관점에서 살펴보면,
왕의 성적 취향과 보편적이지 않은 정신 상태에 대해 알 수 있다. 그
는 분명 주위에서 자행되고 있는 살인극을 느긋하게 팔베개를 하고
침대에 기대어 바라보고 있다. 성적 쾌락과 죽음과의 관계로 볼 때 음
욕살인淫慾殺人, lust murder이라는 것이 있는데, 이것은 사람 특히 이성
을 살해함으로써 성적 쾌감을 얻는 것을 말한다. 그런데 혼동하기 쉬
운 용어로 살인음욕殺人淫慾, murder lust이라는 것이 있다. 살인음욕은
성행위 전 또는 도중에 상대를 살해하고 성행위를 계속하여 쾌감을
얻는 행위를 말한다. 아마도 군주 사르다나팔루스는 음욕살인을 즐기
는 정신이상자였을지도 모른다. 여인들을 죽이더라도 한꺼번에 모두
다 죽이는 것이 아니라 한 명씩 차례대로 죽는 것을 느긋하게 보고 있
기 때문이다. 이는 확실히 음욕살인자의 특성을 내포하고 있다.

# case 09. 동성애 문화의 맥 〈아테네 학당〉에서

철학에서 예술로 이어지다

아무리 인권에 대한 관심이 높아지고 그것을 지키려는 움직임이 활발한 요즘 시대라고 해도 성적 소수자들의 권리를 법적으로 보호해주는 사회는 손에 꼽을 정도로 적다. 그래서 지금도 많은 성 소수자들이 자신의 정체성을 숨기며 고통스러운 삶을 살고 있다. 그런데 노예가 존재하던, 그러니까 인권이란 개념조차 없던 시기인 고대 그리스에서는 동성 간의 사랑이 널리 퍼져 있었다. 물론 드러내놓고 즐기시는 못했지만 일원한 사랑으로 인정되었다. 하지만 오늘날의 동성애와는 조금 다른 개념이었다. 나는 이 점에 착안하여 여러 자료의 부검을 통해 고대 그리스의 동성애에 대한 특징들을 정리해볼 수 있었다.

## 〈아테네 학당〉의 숨겨진 상징들

고대 그리스에 남자들 간의 사랑이 널리 퍼져 있던 이유는 무엇일까? 아무래도 가장 큰 영향을 미친 것은 남존여비 사상의 만연이 아닌가 싶다. 당시 여성들은 노예와 마찬가지로 취급되었는데, 그들은 시민권과 참정권이 없었다. 뿐만 아니라 지적인 면에서도 남성과 동등한 상대로 간주되지 않았다. 그들 속담에는 다음과 같은 극단적인 말도 있었다. "애를 낳고 싶으면 아내 곁으로 가고, 여자를 즐기려면 노예나 창녀에게 가고, 진정한 사랑을 원한다면 미소년美少年에게로 가라." 이렇듯 여자들은 노예처럼 미천하다 생각하고 구속과 속박이 많은 여자와의 사랑보다 소년과의 자유로운 사랑을 더 아름답고 숭고하다고 생각했던 것이다.

고대 그리스 남자들의 소년에 대한 사랑은 유별났다. 여자와의 사랑에는 아기를 낳는다는 부수적인 결과가 따라오지만 소년에 대한 사랑에는 그런 것이 없었다. 구속을 싫어하는 남자들에게는 소년이 좋은 연애 대상이 되었던 것이다. 소년을 대상으로 한 그들의 사랑은 엄밀히 말하면 동성애와는 달랐다. 소년의 지적知的 교육까지 포함한다는 점에서 그러했다. 이렇듯 중년의 남자와 아직 사춘기에 이르지 않은 소년과의 육체적·교육적 관계를 '페더레스티pederasty'라고 불렀다.

당시 페더레스티는 서민층보다 자산 정도나 교육 수준이 높은 상류 계층에서 많았다. 이렇게 보면 고대 그리스는 동성애가 자유로웠던 것처럼 보이지만 실제로는 관습에 따라 규제되는 면이 있었다고 한다. 교육의 목적과는 무관한 쾌락만을 위한 관계는 금하였는데 이

러한 제약은 시민 생활 규범에 포함되어 있었다. 하지만 그 규제가 특별히 동성애의 본질적인 특성을 문제시한 것은 아니었다. 그들이 동성애에 대해 큰 문제를 삼지 않았다는 증거는 여러 화가들의 그림에서 나타나 있다.

프레스코화의 거장 라파엘로 산치오Raffaello Sanzio, 1483~1520는 바티칸 교황의 개인 도서실 벽에 〈아테네 학당〉(도 01)이라는 유명한 그림을 그렸다. 외관상 작품의 시대적 배경은 고대 아테네로 기원전 5세기 말의 플라톤 학당이다. 하지만 라파엘로는 이성理性에 의한 진리 추구를 찬양한 이 작품에서 고대 철학자, 현자, 학자들 사이에 당대의 인물들을 섞어 그렸다.

우선 기하학적 비율의 웅장한 건축물을 배경으로 서양 철학의 아버지 플라톤과 아리스토텔레스를 중앙에 그려 넣었는데 왼편은 형이상학形而上學을 대표하는 플라톤으로 그의 손가락은 하늘을 향해 있다. 이것은 플라톤이 정신세계를 추구했음을 의미한다. 오른편에는 형이하학形而下學을 대표하는 아리스토텔레스로 그의 손바닥은 땅을 향하고 있다. 이는 아리스토텔레스가 과학적인 것을 추구했음을 의미한다. 이 두 철학자를 중심으로 펼쳐진 심원한 공간 속에 고대와 당대의 인물들이 이리저리 배치되어 있다.(도 02)

플라톤의 왼편에는 진지한 토론을 벌이는 무리가 있는데, 그들 틈에서 약간 비스듬히 선 채 열심히 자신의 의견을 피력하고 있는 사람이 있다. 그가 바로 소크라테스이다.(도 03) 또 계단 앞쪽에 구부정하게 앉아 사색에 잠긴 인물이 있는데, 그는 철학자 헤라클레이토스이다.(도 04) 작품의 맨 오른쪽 가장자리 부분에는 갈색 모자를 쓴 사람

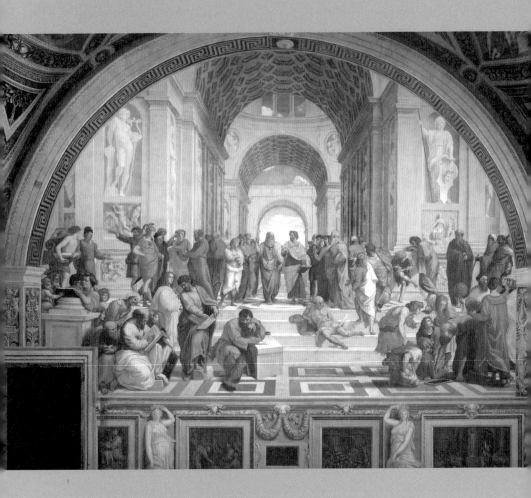

01. 라파엘로 산치오, 〈아테네 학당〉, 1510~1511, 스텐차 델라 세냐투라, 로마 바티칸

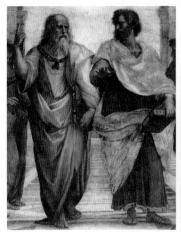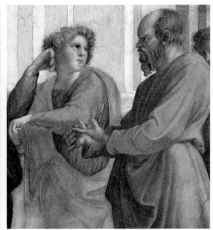

02  03          02. 도 01의 부분 확대. 플라톤(레오나르도 다빈치의 얼굴로 그림)과 아리스토텔레스
                03. 도 01의 부분 확대. 소크라테스(오른쪽)

이 보이는데 그가 바로 라파엘로 자신이다. 그의 바로 옆에서 흰 모
자와 윗옷을 입고 있는 사람은 동시대 화가 소도마Sodoma, 1477~1549
이다.(도 05)

　　라파엘로는 〈아테네 학당〉을 통해 지식과 지혜란 과거로부터 전해
내려오면서 학자들 간의 토론과 논쟁을 반복하는 가운데 발전되어
온 것임을 표현하려고 했다. 작품에서 진리를 추구한 고대의 영웅들
은 철학자, 수학자, 천문학자들로 나타냈다. 그리고 이탈리아 후기 르
네상스 시대에서 진리를 추구한 영웅들은 바로 그 누구도 아닌 예술
가들이라는 사실을 표현하려 했다. 작품에서 플라톤의 얼굴을 레오
나르도 다빈치의 얼굴로, 헤라클레이토스의 얼굴은 미켈란젤로의 얼
굴로 대치한 것과 라파엘로 자신과 소도마를 그림의 가장자리에나마
등장시킨 것으로 이해가 가능한 부분이다.

　　그런데 라파엘로가 〈아테네 학당〉을 통해 나타내려는 바는 이것만

04  05            04. 도 01의 부분 확대, 헤라클레이토스(미켈란젤로의 얼굴로 그림)

05. 도 01의 부분 확대, 라파엘로와 소도마

으로 끝나지 않는다. 이들 대가 중 레오나르도 다빈치, 소크라테스,
미켈란젤로 등이 동성애자였다는 사실과 화가 자신 옆에 소도마를
등장시킨 점에 주목할 필요가 있다. 원래 'sodoma'란 단어는 남색男色
을 뜻했다.

　이렇게 보면 〈아테네 학당〉은 고대 철학자의 진리 추구가 이탈리
아 후기 르네상스에 접어들면서 예술가로 대치되었음을 의미하고 있
으며, 그 이면에는 동성애 문화가 있었고, 그러한 문화도 당대까지 계
승되었다는 것을 은근히 시사하고 있는 것이다.

# 가니메데스 신화와 미소년에 대한 애정

그리스신화 중 가니메데스Ganymede에 관한 이야기를 살펴보면 고대 그리스의 소년애에 관해서 알 수 있다. 신들의 연회에서 술을 따르며 시중드는 일을 맡아하던 헤베라는 여신이 있었는데, 그녀는 제우스의 딸이기도 했다. 훗날 헤베가 헤라클레스와 결혼하여 일을 그만두자 제우스는 아름답기로 소문이 난 트로이의 미소년 가니메데스를 납치해서는 헤베를 대신해 신들의 연회에서 술을 따르는 일을 시킨다. 일설에 의하면 가니메데스의 아름다움에 반한 제우스가 스스로 독수리로 변신하여 소년을 납치했다고도 한다. 이렇게 보면 제우스와 가니메데스는 앞서 말한 페더레스티의 관계를 맺었다고 볼 수도 있다.

'가니메데스'를 제재로 한 화가들의 작품도 역시나 많이 있다. 그중 〈아테네 학당〉의 동성애 문화 계승의 의미를 자기 나름대로 소화하고 표현한 화가로 렘브란트와 루벤스를 들 수 있다.

네덜란드의 화가 렘브란트가 그린 〈가니메데스의 납치〉(도 06)는 가니메데스를 미소년으로 표현하지 않았다. 렘브란트는 독수리에 의해 잡혀가는 가니메데스를 공포와 두려움에 떨며 울어대다가 그만 오줌을 싸버리는 갓난아기로 표현했다. 이 그림은 현재의 고난뿐만 아니라 소년에게는 앞으로 지식의 계승을 위한 엄한 교육과 훈련이 기다리고 있다는 의미를 함축하고 있기도 하다. 그런데 가니메데스를 이런 식으로 표현한 것은 오직 렘브란트뿐이다.

아마도 렘브란트는 가니메데스 신화의 배경에는 고대 그리스인들

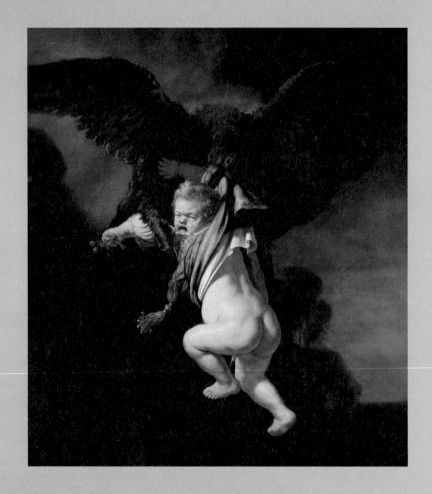

06. 렘브란트 판 레인, 〈가니메데스의 납치〉, 1635, 드레스덴 국립미술관, 드레스덴

의 페더레스티 문화가 깔려 있다고 이해했던 것 같다. 렘브란트가 이해한 페더레스티는 단순한 성적 만족을 얻는 데서 끝나는 것이 아니라 사회의 장래를 책임질 2세를 정신적인 면과 지적인 면에서 훈련시키는 교육적 과제가 포함되어 있었다고 본 것이다.

이에 반해 플랑드르의 화가 페테르 루벤스Peter Paul Rubens, 1577~1640가 그린 〈가니메데스의 납치〉(도 07)는 가니메데스를 매우 아름다운 외모의 소년으로 표현했다. 아마도 루벤스는 신 중의 신인 제우스가 술시중을 들게 한다는 표면상의 이유를 내세워 가니메데스를 납치한 것은 사실 동성애 욕구를 만족시키기 위한 미소년 납치였던 것으로 이해한 것 같다. 그래서 렘브란트와는 달리 가니메데스를 성적으로 성숙한 아름다움이 느껴지도록 표현한 것이다.

당시의 성 담론에도 육체적 쾌락만을 추구하는 것에 대해 논란이 있었던 듯싶다. 당시 관습적으로 고착된 동성애 경향은 사춘기 이전의 소년에게서만 성적인 관계를 유지하고, 소년의 얼굴에 수염이 날 때쯤부터는 지혜를 추구하며 진리를 논하는 정신적 우정으로 발전시키는 것이었다. 이러한 관계를 이른바 '가니메디즘ganimedism'이라고 한다.

종합해보면, 교양 있고 부유한 성인 남자가 호기심 많은 앳된 미소년을 사랑하는 문화는 쾌락과 아름다움을 숭상하고 진리를 추구하는 철학적 배경에서 싹텄으며, 그로 인해 고대 사회는 발전해갔다. 그러한 철학적 배경이 르네상스 후기에 이르러서는 예술로 승화되었다. 중세의 억압적 분위기를 탈피해 고대 그리스의 문화처럼 인간이 지녔던 본성의 발로에 귀를 기울이기 시작한 것이다. 또한 인간의 본

case 09. 동성애 문화의 맥 〈아테네 학당〉에서

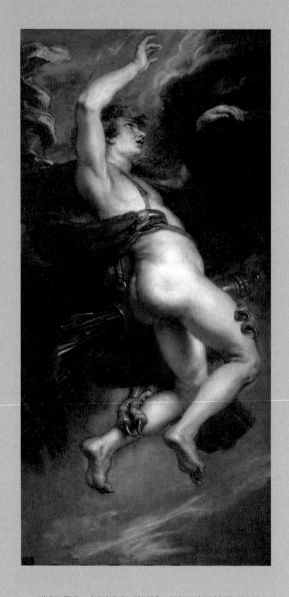

07. 페테르 루벤스, 〈가니메데스의 납치〉, 1638, 프라도미술관, 마드리드

성, 즉 인간의 본질적 가치를 추구하는 것은 육체적인 외형에만 있는 것이 아니라 인간의 내부에서 형성되어 우러나오는 혼을 형태화하는 예술에 있다고 보았다. 이렇듯 동성애는 고대 그리스에서 그 기원을 찾아볼 수 있으며, 오랜 세월 동안 예술적인 측면에서 이어져왔다는 것을 알 수 있다.

앞에서도 언급했지만 동성애의 문화적 기원이나 예술적 측면, 또 인간의 본성과 본질에 대한 정확한 이해를 통해 오늘날의 성 소수자의 권리에 대해서도 진지하게 고민해보아야 할 때가 온 것 같다.

2부

# 예술은 어떻게 탄생되는가

창작의 모티브와 과학적 연계 그리고 예술적 표현

Moon's
Art and Medicine 13

# case 10. 인간적인, 너무나 인간적인

그리스신화, 영원한 창작의 모티브

세계 어느 민족이든 나름대로 그들만의 신화가 있기 마련이다. 신화는 우주와 자연, 신과 인간 그리고 동식물에 이르기까지 세계를 구성하는 모든 사물이나 현상을 담고 있다. 고대인들은 그들만의 철학을 상징적인 이야기로 재구성해 신화라는 결정체結晶體를 만들었고, 그 기록을 후대에 남기기 위해 노력했다. 신화 안에는 고대인들의 생각의 정수만이 담겨 있어 인생항로에서 봉착하게 되는 여러 가지 어려움에 어떻게 대처하며 살아갈지를 모색하는 데 용기와 지혜를 전해준다. 그중에서도 나는 그리스신화에 주목했다. 길고 긴 세월 동안 우리의 인문학과 예술에 커다란 영향을 미치고 있으며, 너무도 인간적인 모습으로 친근함을 전해주고 있기 때문이다.

## 신화와 미술

여러 나라의 신화 중에서도 그리스신화는 문학과 예술이나 과학 심지어는 취미 활동에 이르기까지 생활의 다방면에서 활용되고 있다. 아주 오래전에 창조된 신들은 지금도 옛 지위를 그대로 고스란히 유지하고 있으며 앞으로도 그 지위를 잃을 것 같지는 않다. 그리스신화의 신들은 과거와 현재를 통틀어 모든 예술 작품 가운데 매우 인상적이고 중요한 자리를 차지하고 있기 때문이다.

그리스신화를 현대에까지 실감나게 전달한 주역으로 예술 중에서도 미술이 가장 큰 역할을 해왔다. 미술 작품들의 시대에 따른 변천 과정을 살펴보면, 기원전 7세기경부터 그리스신화를 조형미술의 주제로 삼았으며, 기원전 6세기에는 여러 신들의 고귀한 모습과 영웅들의 용맹스러운 모습 그리고 여신들의 매혹적이고 아름다운 모습들이 본격적으로 회화와 청동상靑銅像, 대리석상, 벽화 또는 도기화陶器畵 등의 창작물로 표현되기 시작했다.

그 즈음은 문자가 통용되지 않던 시대였기 때문에 그리스인들은 이런 미술 작품을 통해 신화가 담고 있는 내용을 좀 더 실감 나게 그리고 구체적으로 상상할 수 있었으며, 작품들을 하나의 종교적인 상징물로 이해했다. 고대 그리스 미술은 일종의 종교미술이었던 것이다. 하지만 당시의 오리엔트 미술이나, 그 후의 기독교 미술 또는 불교 미술과는 확연히 비교되는 차이점들이 있다. 그리스 신들은 초월적 능력을 지닌 존재이긴 했지만 겉모습은 보통의 인간처럼 생겼으며 감정도 가지고 있었고 생활상도 인간과 비슷했다.

그러한 이유로 그리스 종교는 그 전래 과정이 성서나 코란 또는 불전佛典과 같이 일정한 경전에 의한 것이 아니고 신화 자체가 경전의 역할을 하여 오랜 세월 사람에서 사람으로 구전되거나 작가의 새로운 창작과 해석이 덧붙여진 작품으로 후대에 전해졌다. 그래서 전통을 고집하는 보수적인 종교미술에서는 찾아볼 수 없는 참신함과 자유로움이 느껴진다. 또한 그리스 종교는 다른 종교에서 강요하는 것과 같은 윤리적 규범들이 거의 없다. 그렇다고 해도 인간의 실수나 경망스러운 태도에 대해서는 가차 없는 심판관으로서의 역할을 하기도 한다.

그리스의 신들은 인간처럼 욕망하고 질투하며 두려움을 느끼는 등 우리들이 가지는 모든 세속적인 감정을 지닌다. 또한 그 감정들에 휘둘리며 흥미로운 사건들을 만들어나간다. 이러한 신들의 인간화 경향은 헬레니즘 시대에 들어서면서 더욱 두드러졌다. 그리스인들의 합리적 정신의 성장과 더불어 철학자와 시인, 비극이나 희극 작가들이 신화에 대해 더욱 자유로운 해석을 덧붙이기 시작했고 결국 신의 인간화는 그대로 미술 작품에 반영되었다. 그나마 엄숙하고 준엄한 기풍을 지닌 것으로 표현되던 신들의 모습은 여러 가지 감정을 지니면서도 더욱 친밀감 넘치는 모습으로 표현되기 시작한 것이다. 이후 종교미술로는 납득하기 곤란한 세속적이고 관능적인 신의 모습도 출현하게 되었다.

따라서 그리스의 고대미술과 근대미술 사이에는 같은 주제로 표현된 작품이라 할지라도 서로 다른 느낌이 드는 것들이 많다. 그래서 그리스신화를 이해하지 않으면 작품의 감상에 무리가 따르기도 한

다. 즉 그리스의 신화와 미술은 상호보완적인 관계라 할 수 있다. 신화는 미술의 모티브가 되며, 미술은 신화를 전승하는 역할자가 되는 것이다. 그렇기 때문에 그리스의 신화와 미술을 함께 이해하려는 노력은 필수적이며 그로 인한 감상의 즐거움은 배가될 수 있다.

그리스신화와 미술은 한때 기독교의 발생과 전파로 인해 그 연구와 작품 활동이 뜸하기도 했다. 그 과정에 대해 자세히 살펴보면 다음과 같다. 기원전 1세기경 유대교에서 예수의 새로운 기독교가 발생해 동지중해에서 그리스를 거쳐 이탈리아로 전도되었다. 이런 변화의 흐름에 불안을 느낀 로마 황제는 처음에는 기독교를 탄압했지만 그 수와 세력이 증대되자 로마의 국교로 선포하기에 이르렀다.

그 결과 이때까지의 그리스 로마 종교는 폐지되었고, 그리스의 최고신인 제우스에게 바치던 올림피아제전은 금지되었다. 아테네의 수호신인 아테나를 모시던 파르테논 신전도 폐쇄되었다가 5세기 초에 이르러 성모 마리아의 교회로 개조되었다. 기독교가 번창했던 중세에는 그리스신화가 사교로 전락되어 미술의 주제로 다뤄지는 일이 드물어졌다.

그러다가 15, 16세기의 이탈리아 르네상스 시대로 접어들자 중세시대 동안 억눌려왔던 인간성을 해방시키자는 운동이 대두되어 고대에 대한 관심이 높아졌고, 인문주의자들에 의해 그리스 로마의 문학, 철학, 예술 등에 대한 연구가 활발해짐에 따라 이때까지 방치되었던 각지의 그리스 유적이나 건축에 대한 조사가 활발히 이루어졌다. 또한 로마 교황을 포함해 로마의 귀족들이 앞을 다투어 고대 그리스의 조각 작품을 수집했다.

01 02

01. 〈호메로스의 두상〉, 대영박물관, 런던
02. 〈헤시오도스의 흉상〉, 카피토리노 미술관, 로마

그러자 르네상스 시대의 유명한 거장들은 신화를 주제로 회화뿐만 아니라 조각상으로도 많은 작품을 창작하기 시작했으며, 많은 군주나 귀족들이 종교화보다 신화화를 더 선호하게 되었다.

## 시인 호메로스를 예찬하는 신과 위인들

그리스신화는 고대 그리스의 시인 호메로스Homeros, 기원전 8세기경(도 01)가 남긴 《일리아드Iliad》와 《오디세이Odyssey》 그리고 시인 헤시오도스Hesiodos(도 02)의 《신통기神統記》 등에 의해 문학 작품으로 전해지게 되었다. 그리스신화의 전승에 커다란 역할을 한 호메로스와 헤시오도스를 주제로 한 작품들은 조각상으로도 오랫동안 제작되었다.

호메로스를 주제로 한 회화로는 근대 미술의 거장인 프랑스

case 10. 인간적인, 너무나 인간적인

03. 장-오귀스트-도미니크 앵그르, 〈호메로스 예찬〉, 1827, 루브르 박물관, 파리

의 화가 장-오귀스트-도미니크 앵그르Jean-Auguste-Dominique Ingres, 1780~1867가 그린 〈호메로스 예찬〉(도 03)이란 작품이 상징적이고 독특한 표현으로 남아 있다. 그림의 중앙에는 호메로스가 앉아 있는데 승리의 신 니케가 명예의 화관을 씌워주고 있다. 호메로스의 발밑에는 그의 두 작품이 의인화擬人化되어 붉은 옷을 입은 '일리아드' 그리고 초록색 옷을 입은 '오디세이'가 앉아 있다. 또한 이 위대한 시인을 예찬하기 위해 고대로부터 근대에 이르는 유명한 예술가들이 한자리에 모여 그를 향해 서 있는데, 피디아스, 아펠레스, 소크라테스, 단테, 셰익스피어, 미켈란젤로, 라파엘로, 모차르트 등이 있다. 그림의 왼쪽 아래에서 손가락으로 호메로스를 가리키고 있는 이는 프랑스의 고전적 바로크 화가 푸생이다.

이렇듯 호메로스가 신화를 집대성해 지은 걸출한 문학 작품들은 철학가, 문인, 화가, 음악가들에게 수많은 영감을 주었기에 화가 앵그르는 그들이 한자리에 모여 호메로스를 예찬하는 그림을 그린 것이다. 그러니 여러 권의 책에 담겨야 할 내용이 이 한 폭의 그림으로 표현된 것이나 마찬가지다. 그리스뿐만 아니라 각국의 신화에 담겨 있는 상징적 언어에는 오늘날에도 인간의 발달 과정을 이해하는 데 필요한 내용들과 인간의 내면을 이해하는 데 필요한 정보 등이 담겨 있어 인류의 귀중한 유산으로서 그 가치를 유지하고 있다. 그것들은 각종 문화와 예술, 스포츠, 질병 등에 이르는 것으로 우리 삶의 발전에 도움이 되는 예술 작품의 모티브와 과학의 역사로까지 활용되어 방대한 아카이브의 역할을 톡톡히 하고 있다.

# case 11. 문명의 탄생, 파괴, 순환

프리다 칼로의 〈모세와 창조의 핵〉

철학에는 정반합正反合이라는 변증법적 논리가 있다. 이러한 논리를 기반으로 하여 자아를 포함한 자연, 역사, 정신은 끊임없이 변화하고 발전해간다. 섬세한 감성과 직관력을 가진 예술가들은 철학자만큼이나 우리 인생과 세계의 본질에 대해 깊은 성찰을 하고 그것을 작품으로 남긴다. 여기 남미의 한 화가는 모세와 유대인들의 역사에서 영감을 받아 자신의 조국과 문명에 관한 독특한 작품 하나를 완성시켰다. 하나의 문명이 어떻게 탄생되고 부정되며 또한 계승되는지 우리 모두 다음의 이야기를 통해 공감할 수 있을 것이다.

프로이트의 모세 연구

멕시코의 여류 화가 프리다 칼로Frida Kahlo, 1907~1954는 어려서 소아마비를 앓아 한쪽 다리가 정상적으로 발육하지 못했고, 열여덟 살에 당한 교통사고로 척추와 오른쪽 발을 30여 회에 걸쳐 수술 받아야 했으며, 세 번의 임신도 유산으로 실패하는 등 한 개인으로서 불운한 일을 너무 많이 경험했다.

그녀의 남편 디에고 리베라Diego Rivera, 1886~1957는 당대 멕시코 최고의 화가였는데, 칼로는 그에게 다방면에서 많은 영향을 받아 스물한 살의 나이 차이에도 아랑곳하지 않고 그와의 결혼을 결심했다. 칼로는 그림을 통해 리베라에게 더욱 다가서려 했으며, 이리저리 만신창이가 된 육신으로부터 탈출할 수 있는 유일한 길이 또한 그림이라고 생각했다. 그녀의 삶에 그림과 리베라 말고도 또 중요한 것이 있었는데 그것은 멕시코 재건의 혁명이었다.

그녀가 그린 그림 중에 〈모세(창조의 핵)〉(도 01)란 작품이 있다. 독특한 구성과 상징으로 넘쳐나는 이 작품이 탄생하게 된 배경에는 칼로의 후원자가 건네준 한 권의 책이 있었다. 오스트리아의 정신분석학 창시자 프로이트Sigmund Freud, 1856~1939가 저작한《인간 모세와 유일신교》라는 책이었다.

프로이트는 1901년 로마를 여행하다가 미켈란젤로의 그 유명한 조각상 〈모세〉(1513~1515?)를 보고 크게 감동했다고 한다.(도 02) 그는 이후 로마를 방문할 때마다 〈모세〉 조각상을 찾았고, 1914년에는 〈미켈란젤로의 모세상〉이라는 논문을 발표했으며, 이후 펴낸 것이《인간

모세와 유일신교》였다.

이집트의 람세스Ramses 대왕은 유대인의 수를 줄이기 위해 새로 태어나는 유대인 남자 아기는 모조리 강물에 던져 죽이라는 명령을 내렸다. 모세의 어머니는 4개월 된 아들을 작은 바구니에 넣어 강물에 띄웠는데 하늘이 도왔는지 왕의 딸이 지나가다 바구니를 발견하고는 물에서 건져내어 안에 있는 아기를 양자로 삼았다. 그 아이의 이름을 모세Moses라 지었는데, 이것은 '물에서 건져낸 아이'라는 뜻이다. 모세는 이후 이집트 왕궁에서 밝고 건강한 청년으로 자라난다. 그런데 어느 날 이집트인들이 유대인들을 학대하는 것에 분개해 살인을 저지르고는 도망자 신세가 된다. 모세는 드디어 신의 계시를 받고 힘겨운 노동으로 고통 받는 유대인을 이집트에서 탈출시켜 이스라엘 땅으로 가게 된다. 도중에 바다가 갈라지는 기적을 낳기도 하고, 신으로부터 '십계十戒'의 석판을 받는 등 유대인들의 예언자이자 지도자로서 활약한다.

모세의 십계명은 구약에서는 엄연한 법이지만 신약에서는 은총으로 읽히며, 모세가 계명판을 받은 장면은 미술사에서 무척 많이 다루어졌다. 미켈란젤로가 〈모세〉를 조각하게 된 것은 당시의 교황 율리우스 II세의 명령 때문이었다. 그는 자기가 사망하면 묘당에 모세의 조각상을 반드시 설치하라는 지시를 내렸던 것이다.

프로이트는 유대인의 탄생을 모세의 이집트 탈출로 보았다. 이집트의 18대 왕 아크나톤Akhnaton은 그 이전까지의 다신교를 버리고 태양신을 숭배하는 일신교를 받아들였다. 그러나 그가 사망하자 다신교 사제들이 봉기해 나라가 혼란에 빠졌고 결국 왕조는 멸망했다. 이

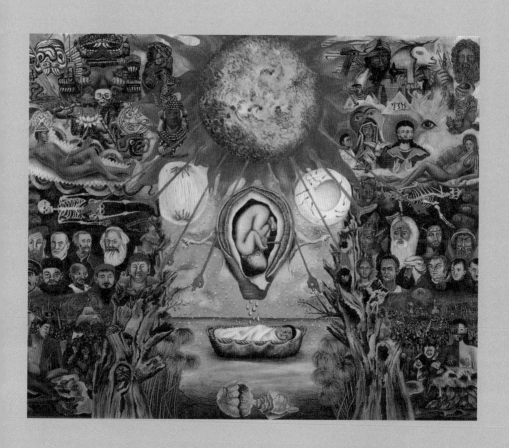

01. 프리다 칼로, 〈모세(창조의 핵)〉, 1945, 개인 소장

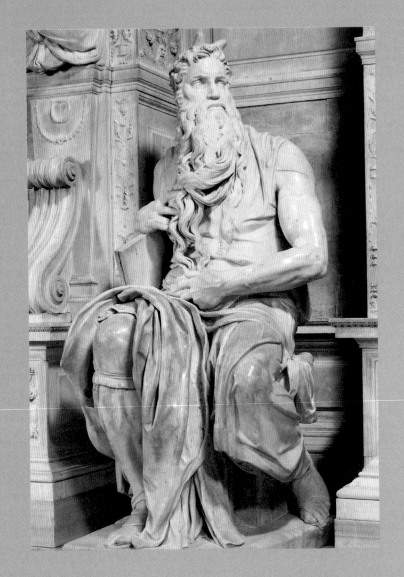

02. 미켈란젤로 부오나로티, 〈모세〉, 1513~1515?, 산 피에트로 인 빈콜리 성당, 로마

시기에 아크나톤의 일신교를 신봉하던 모세는 노예 생활을 하던 유대인들을 이끌고 이집트를 탈출한 것이다. 프로이트는 이것을 유대인의 새로운 탄생으로 보았다.

프리다 칼로는 프로이트의 책을 읽고 조국 멕시코에도 모세와 같은 인물들이 속출하여 스페인의 침략과 정복으로 사라진 아스테카 신화 속 전통 문화와 멕시코의 정체성을 재건할 수 있다고 생각했다. 그러한 생각을 작품으로 표현한 것이 바로 〈모세(창조의 핵)〉인 것이다.

모세 이야기에는 반전이 숨어 있다. 모세는 아크나톤이 믿던 유일신을 더욱 엄격하게 해석해 일체의 성상, 성물 숭배를 금지시켰는데 유대인들은 이에 반란을 일으켜 자신들을 해방시킨 모세를 죽였다. 여기서 프로이트는 자신의 저작 《토템과 터부》에서 전개했던 '아버지 살해' 논리를 다시 펼친다. 모세를 죽인 유대인들은 그 사건을 잊어버린 듯했지만, 그 사건은 무의식 속에 잠복해 있다가 훗날 다시 의식으로 떠올랐다. 그리고 유대인들은 모세를 그들의 '최초의 아버지'로 삼았으며, 훗날 모세의 가르침대로 눈에 보이는 신을 부정하고 추상적인 신을 신봉함으로써 정신의 왕국을 발견했다. 프로이트는 유대인들이 그 정신적 왕국에서 지성을 고도로 발전시켜왔다고 주장했다.

또한 프로이트는 자신을 '신 없는 유대인'이라고 했는데, 이 말 속에는 신앙의 대상인 신은 사라졌어도 그 신앙이 창출한 유대인의 근본적인 윤리 관념이나 지적知的 특성은 사라지지 않고 남아 있다는 의미가 담겨 있다. 결국 유대인의 이런 특성이 프로이트 자신을 통해 정신분석학의 창시創始로 나타났다고 생각하는 것이다. 즉 유대인들

이 유대교를 부정했지만 '유대적 본질'은 남아 있었기 때문에 그 정체성을 간직할 수 있었으며, 이것을 재발견한 것은 프로이트 자신이기 때문에 모세와 자신을 동일시했다. 유대인들에게 일신교를 가져다준 '위대한 이방인'이 모세였던 것처럼, 세상에 정신분석학을 전한 위대한 이방인은 유대인 프로이트라는 관점 때문에 그러한 동일시가 가능했던 것이다.

### 프리다 칼로와 멕시코의 운명

칼로가 《인간 모세와 유일신교》를 읽고 가장 감명 받은 점은 모세와 유대인의 관계에서 프로이트 자신의 정체성을 찾고 모세와 동일시한 점이었다. 이러한 논리는 멕시코의 운명과 칼로 자신의 운명을 동일시하는 데 커다란 영향을 끼쳤다. 즉 존재에 대한 강한 부정을 통해 정체성의 이론적 배경을 찾았다는 점이 칼로의 마음을 흔들어 놓았던 것이다.

칼로는 이러한 프로이트의 이론을 통해, 한때는 멕시코도 전통을 부정하고 스페인 문화를 받아들였지만 결국은 자신들 속에 내재해 있던 민족정신을 되찾아 혁명을 통해 다시 새로운 멕시코 문화를 되찾았다고 생각하게 되었고, 이를 한 장의 그림을 통해 표현했던 것이다.

〈모세(창조의 핵)〉는 크게 세 부분으로 구성된다. 우선 상단 부분을 살펴보겠다.(도 03) 아스텍족도 천지가 창조될 때 그 구성의 기본 요소가 공기와 흙, 물과 불이라는 전통적인 생각을 가지고 있었고, 태양의

불과 부활의 알에서 만물이 태어나듯 사람은 수정과 세포의 핵분열에 의해 태아가 자궁 속에서 자라 세상 밖으로 태어난다는 것을 상단 부분에 표현해놓았다. 또한 화면 맨 위 중앙에 태양을 중심으로 발산되는 빛을 그려 넣어 만물이 창조됨을 표현했다. 태양의 왼쪽에는 아스테카 창조 신화에 나오는 신들의 모습을 형상화했고, 오른쪽에는 고대 이집트의 라Ra 신과 아랍 문명의 모하메드, 그리스의 제우스와 아폴론, 아기 예수와 성모 마리아, 하나의 몸에 세 얼굴이 공존하는 삼위일체를 상징하는 예수의 모습, 피라미드와 지혜의 눈을 상징하는 제3의 눈의 존재 등을 표현했다.

가운데 부분을 살펴보면, 상단과의 경계선상에 상반신을 세운 채 비스듬히 누워 있는 남신과 여신 혹은 아담과 이브를 그려 넣었으며, 그 아래에는 세계의 위인들이 두 줄로 늘어서 있다. 특히 이집트인들로 보이는 이들을 그려 넣은 것은 프로이트 박사의《인간 모세와 유일신교》라는 책의 내용에서 비롯된 것이다.(도 04)

마지막 하단 부분에는 아스테카 문명을 대표하는 피라미드와 석상들을 중심으로 많은 군중들이 영국, 구소련, 일본의 혁명 국기를 들고 모여 있는데, 그들의 맨 앞에 있는 커다란 인물은 유색인과 백인이 반반씩 혼합된 멕시코의 모습을 표현해놓은 것이다.(도 05)

세 부분을 종합해보면, 유전적으로 전통 문화를 고스란히 물려받은 어린 모세는 신과 태양의 기운을 받아 유대인을 구출했고, 이처럼 멕시코에도 모세 같은 인물이 계속해서 탄생하여, 혁명을 통해 자기네 전통 문화를 되찾았음을 표현한 것이다.

모든 고대 문명은 낮과 밤, 삶과 죽음 등이 반복되어 지금까지 이

03. 도 01의 부분 확대(상단)

04. 도 01의 부분 확대(가운데)

05. 도 01의 부분 확대(하단)

어져 오는데 이는 우주의 이원론적 과정이 반복되며 탄생과 파괴 그리고 순환을 거치면서 이어져 온다는 공통점이 있다. 흥미로운 점은 이러한 공통성을 지닌 세계의 역사를 창작해내는 예술가들의 독특한 안목과 상상력은 모두가 제각각이라는 점이다. 하지만 프로이트와 프리다 칼로처럼 그 근원을 찾아 올라가면 결국 인간의 육신은 죽어 파괴되지만 그 내면에 있던 정신은 계속 승계되는 특성을 지녔다는 것에 공감하지 않을 수 없다. 결국 그들 창작의 원동력도 이러한 인류 원형의 공통성에서 나오는 것이다.

# case 12. 죽음 그 너머

임사현상 연구, 죽을 때 보이는 것

살아 있는 사람은 누구를 막론하고 죽음을 피할 수 없다. 하지만 죽는다는 것에 두려움을 느끼는 사람들은 선뜻 이에 대해 생각하거나 이야기하고 싶어하지 않는다. 아마도 생에 대한 강한 애착과 함께 죽음에 대한 무지에서 비롯되는 거부감 때문일 것이다. 특히 사후세계에 대해서는 이를 확실하게 아는 이가 없고, 단지 종교와 철학만이 그 영역을 독점하여 설명해오고 있으며, 과학은 근래에 와서야 관심을 보이기 시작했다. 나는 여러 임사체험 연구자들의 생각과 미술 작품을 통하여 사후세계에까지 죽음의 영역을 넓혀 고민해보았다. 삶의 한 과정임이 분명한 죽음에 대한 연구는 삶의 의미를 되짚어보게 하는 동시에 이 분야가 과학과 예술의 발전에도 꼭 필요한 분야임을 다시 한 번 확인하게 했다.

# 죽을 때 사람은 무엇을 보게 되나

최근에 이르러서야 의사와 과학자들은 죽음의 문턱까지 갔다가 가까스로 살아 돌아온 이들이 털어놓은 '죽음의 이미지 체험'에 대해 분석을 시작했다. '임사체험臨死體驗, Near Death Experience'이라는 용어를 사용하게 되었고, 죽음의 문턱에서 특이한 현상을 경험한 사람들이 세상에는 의외로 많다는 사실도 알게 되었다.

임사체험자들이 털어놓은 이야기를 종합해보면 몇 가지 공통된 현상이 있다. 그 하나로서 자신의 몸에서 영혼이 이탈하는 것을 체험한다는 것이다. 이에 대해서는 '체외이탈體外離脫, Out of Body Experience'이라는 용어를 사용하게 되었으며, 이러한 현상과 더불어 빛이 온몸을 감싸기도 하며, 넓은 꽃밭을 거닐기도 하고, 죽은 가족들과 상봉하기도 한다는 공통점도 있었다.

체외이탈 연구는 19세기 말 스위스의 지질학자 알베르트 하임Albert Heim, 1849~1937이 시작했다. 그는 알프스를 등반하다가 조난을 당한 적이 있는데, 사경을 헤매던 중 체외이탈을 경험했다고 한다. 그 후 하임은 비슷한 경험을 한 등산가와 군인 등의 사례를 모으기 시작했다.

1970년대에 들어서 미국에서는 체외이탈 연구 바람이 활발하게 불었다. 정신과 의사 레이먼드 무디 2세Raymond Moody Jr.는 당시 사망 판정을 받고도 살아난 사람들의 체험을 수집해《삶 이후의 삶Life after Life》(1975)이라는 책을 펴냈다. 그 후 죽음학의 대가인 엘리자베스 퀴블러 로스Elisabeth Kubler-Ross, 1926~2004도 체외이탈을 체험한 사람들의 이야기를 모아《사후생On Life After Death》(1991)이라는 책을 펴냈는

데, 이렇게 보고된 사례가 지금까지 수십만 건에 달한다고 한다. 그들의 체험이 반드시 일치되는 것은 아니지만 대부분의 사람들의 경향을 종합해보면 다음과 같다.

영혼의 체외이탈 → 깜깜한 터널을 지나는 터널 체험 → 빛과의 만남 → 저승 도착 → 지나온 생에 대한 반성적 회고 → 장벽障壁과의 만남 → 육체로의 회귀

특히 이러한 경험을 한 이들은 촉감은 있지만 아픈 것은 느끼지 못했다고 한다. 이때까지 보고된 체외이탈이나 임사체험 경험에 대해서는 그것이 현실 세계에서의 실제적인 체험이건, 아니면 단지 뇌에서 느낀 환각이나 환상이건 간에 그것을 보고 느꼈다는 것 자체에 대해서는 별다른 의견을 내세울 수가 없다. 따라서 체외이탈과 임사체험처럼 생사를 가르는 순간에 체험되는 현상을 묶어 '임사현상Near Death Phenomena'으로 표현하기로 한다.

## 이 세상끝의 가장 아름다운 여행

임사현상의 내용을 일찍이 그림으로 표현한 화가가 있다. 네덜란드의 화가 히에로니무스 보쉬Hieronimus Bosch, 1450~1516는 〈가장 높은 하늘로의 승천〉(도 01)이라는 작품을 남겼는데, 이는 〈천국과 지옥〉이라는 넉 장으로 된 제단화 중 하나이다. 선택된 자의 영혼은 중력의

법칙에서 벗어나 하늘에서 내리는 빛과 천사들의 도움을 받아 천상으로 올라가고 있다. 그 과정에 터널이 있는데 물리적인 터널이 아니라 시공간을 초월한 깔때기꼴의 터널로서 죽은 이는 이것을 통과하여 나아가고 있다. 터널의 출구에는 대단히 밝은 빛이 보인다. "하얀 빛이 눈부셔서 눈을 뜰 수 없을 정도였다"라는 임사현상 체험자의 이야기와 일치되는 표현이다.

보쉬가 상상력만으로 그린 것인지 아니면 체외이탈을 직접 경험한 것인지 또 아니면 임사현상 체험자의 진술을 토대로 그린 것인지 그 정보를 찾기가 어렵다. 하지만 임사현상 체험자들의 진술과 매우 흡사한 표현을 하고 있다는 데 놀라움을 감출 수가 없다.

한편 임사 체험자들이 한결같이 털어놓는 고백이 있다. 그들은 "저세상은 너무도 아름다워 이승과 비교할 수도 없다"고 입을 모으는 것이다. 말로 표현할 수 없이 아름다운 저세상을 보고 난 후에는 이승에서의 삶이 싫어졌다고 하는 이도 많았다고 한다. 그러나 가장 이상한 예는 자살 미수에 그친 사람들의 예이다. 그들은 체외이탈을 체험한 뒤 아주 캄캄한 곳에 있었으며 아무도 자기를 돌보지 않아 강한 고립감이 들었다고 한다. 자살을 시도한 사람들 가운데 빛의 존재를 만난 이는 한 명도 없었다는 것이다.

현재 임사현상에 관한 연구는 '현실체험설'과 '뇌내현상설'이 대두되어 있다. 현실체험설은 임사현상 그 자체가 현실에서 일어난 사실이며 그것이 곧 사후세계와 연계된다는 것으로 종교계를 위시한 심령학자들의 주장이다. 또 하나의 연구 방향인 뇌내현상설은 주로 과학자들이 주장하는 것으로, 죽음과 사투를 벌이는 그 순간에 산소가

01. 히에로니무스 보쉬, 〈가장 높은 하늘로의 승천〉, 1500~1504, 두칼레 궁전, 베네치아

결핍되거나 뇌의 자극 물질이 증가하여 보이는 환각작용일 뿐이라고 임사현상을 설명했다.

최근에는 로버트 먼로Robert Allan Monroe, 1915~1995라는 방송작가 겸 영화음악 작곡가가 체외이탈을 연구하기 시작해 '헤미싱크Hemi-Sync'라는 특정한 소리의 주파수를 조합하는 기구를 창안했다. 그는 이 기구를 사용해 사람의 의식을 조정할 수 있는 음향기술을 개발하여 사후현상을 유도해낼 수 있으며 사후세계의 여행도 가능하다고 했다. 또한 그는 천 번을 넘는 체외이탈 경험을 3부작《체외의 여행》,《혼의 체외여행》,《마지막 여행》)의 책으로 저술하였으며, 그 속에 사후세계에 대해 기술했다. 문제는 여기에 쓰여 있는 내용이 어디까지가 사실인지를 증명할 길이 없다는 점이다. 먼로 자신의 개인적 체험일 뿐이어서 이를 인정하기 위해 다각적으로 검토할 수가 없는 것이다.

사후세계의 존재에 대해 과거 수천 년에 걸쳐 현자, 철학자, 문학가 등 날카로운 지성의 소유자들이 논의해왔지만 결론을 내리지는 못했다. 그 이유는 간단하다. 사람이 완전히 죽으면 다시는 회생할 수 없기 때문이다. 지금까지의 증언은 어디까지나 죽어가는 과정에 있던 사람들의 이야기이지 완전히 죽은 사람의 증언은 아니며, 그러한 증언 자체를 얻는다는 것은 불가능하다.

현재 임사현상과 사후세계의 연계에 대해 이원론二元論과 수반현상론隨伴現象論, epiphenomena theory이라는 두 갈래의 주장이 나와 있다. 이원론은 임사현상과 사후세계는 연결되어 있으며 그것은 사람의 육체와 분리되어 있던 혼, 즉 의식이 확대되어 느끼는 현상이라는 주장이다. 반면 수반현상론은 임사현상이 단지 인간의 뇌 속에 있는 신경세

포인 뉴런neuron의 활동에 수반되는 현상이라는 주장이다. 이 두 주장의 대립은 완전히 죽었던 사람이 되살아오거나, 아니면 사후세계를 객관적으로 입증할 수 있는 수단이 나오기 전에는 역시 해결되지 않을 것이다.

이러한 상황은 마치 망원경이 없던 과거에 우주의 신비를 논하던 일과 같다고 볼 수 있다. 망원경의 발명이 없었다면, 그리고 갈릴레오가 망원경을 통해 달과 목성을 관찰하지 않았다면, 우리들은 아직도 천동설이 옳으니 지동설이 옳으니 하며 논의를 거듭하고 있을지도 모른다. 더욱이 은하의 존재 자체와 태양계가 은하의 일부라는 사실은 알지도 못했을 것이다.

이원론에 의하면 사람은 진화에 의해 의식을 지니게 되었다고 한다. "나는 생각한다. 고로 나는 존재한다"는 말처럼 의식은 우리를 존재하게 해주는 필수적인 그 어떤 요소로 점점 발전해가고 있다. 많은 사람들은 막연하나마 육체 이외에 영혼이 존재할 것이라 믿고 내세에 대한 나름대로의 생각으로 예술과 철학 그리고 문학 등에 반영시켜왔다. 영혼이 존재한다는 생각은 결국 이승과 저승이 존재한다는 것을 믿게 하는 근거가 되었으며, 이러한 생각은 사람들의 일상생활과 연계되어 나름대로 하나의 세계관을 이루고 있다는 점도 부인할 수 없다. 또한 이러한 생각은 인류 문화의 한 부분으로서 기능해왔고 현대 사회에서도 확실히 제몫을 하고 있다.

이렇듯 영혼과 육체, 죽음과 생, 임사현상과 사후세계는 우리 사회에서 버젓이 논의되고 있으며 어떤 의미에서는 삶을 더 가치 있게 하는 데 일조하고 있다. 하지만 이에 대한 연구는 망원경 없이 천체에

관해 논하던 그때처럼 아직도 걸음마 수준이다. 과학의 각 분야의 전문가들은 자기 분야와는 관계되지 않는다고 방관할 것이 아니라 이미지의 영역에 대해 관심과 지혜를 모을 필요가 있는 것이다.

이 글을 쓰면서 죽음의 이미지가 사람들이 생각하는 것만큼 두렵고 무서운 것은 아니라는 점에 관심이 갔다. 임사현상 체험자들의 진술에 의하면 일단 죽음의 과정에 들어서서는 고통이 없으며, 이 세상과는 비교할 수 없이 아름다운 광경이 펼쳐진다는 점에 주목할 필요가 있다. 지금 죽어가는 이들과 죽음에 대한 공포로 정신적 트라우마를 겪는 이들은 이 점을 기억해도 좋을 것이다.

# case 13. 꿈을 그리다

〈꿈의 소재〉와 〈사드코〉로 본 꿈의 이중적 의미

　'꿈'이란 단어에는 두 가지 의미가 담겨 있다. 잠자는 동안에도 깨어 있을 때와 마찬가지로 여러 가지 사물들을 보고 소리를 듣는 정신 현상을 꿈이라고 하고, 이루고 싶은 희망이나 이상도 꿈이라고 한다. '꿈꾸다'란 말에도 '잠을 자면서 꿈을 꾸는 상태에 있다'고 하는 뜻과 '어떤 일이 이루어지기를 바란다'는 뜻이 이중적으로 담겨 있다. 이러한 이중적 의미는 문학이나 예술에서 활용하기에 아주 좋은 소재가 된다. 자신이 평소 바라던 꿈이 실현되는 꿈을 꾼다는 말 자체에 꿈의 이중적 의미가 들어 있는 것처럼 화가들도 그런 꿈의 의미를 되살려 독특한 상상력으로 작품의 예술성을 높이는 데 적극 활용하고는 한다. 여기서는 꿈을 꾸는 행위를 과학적으로 분석하여 화가들은 그에 대한 예술적 활용을 어떠한 방식으로 하는지 알아볼 것이다.

## 꿈이 실현되는 꿈 그림

사람이 잠에 들면 깨어 있을 때와 달리 뇌 활동이 현저히 저하된다. 특히 중추신경의 흥분성이 저하되기 때문에 뇌의 여러 영역에 생기는 흥분이 제대로 전달되지 못해 통일된 뇌의 활동이 어렵게 된다. 이것을 해리상태解離狀態라 부른다. 꿈은 이때 외부 세계의 대상들이 마음속에 떠오르는 표상현상表象現像을 일컫는 말이다.

잠에서 깨어난 후 꿈이 기억에 남아 회상이 되는 것을 '꿈의 내용' 또는 '회상몽回想夢'이라 한다. 잠이 깊이 들지 않았을 때 꾸는 꿈은 잠에서 깨어나서도 기억할 가능성이 높지만 깊은 잠에 들었을 때는 거의 회상이 불가능하다. 따라서 꿈을 회상할 수 있다는 것은 깊은 수면을 취하지 못했다는 증거가 되기도 한다.

때로는 꿈속에서 보이는 표상들이 회상몽과 전혀 다를 때도 있다. 화가들 가운데는 꿈의 표상 체험을 생각나는 그대로 표현하기도 하며, 이러한 꿈에 자기의 상상력을 덧붙여 작품의 의미를 한 층 더 높이기도 한다. 앞으로 살펴볼 그림들이 그에 해당되는데, 편의상 있는 그대로 표현하는 것을 꿈의 표상화表象畵로, 그리고 꿈의 내용을 토대로 상상력을 더한 그림을 꿈의 상상적 회상몽화回想夢畵라 표현했다.

꿈의 표상화는 대부분 그 분위기가 괴기하고 어디에서도 볼 수 없는 독특한 장면들이다. 그것은 꿈의 심리적 특성에 기인한 것으로 꿈꾸는 '나'는 '나'이면서 동시에 현실의 '나'와는 단절되어 있고, 꿈은 현실에서처럼 시간적·공간적 제약을 받지 않는 비논리적 특징을 지닌다.

꿈의 상상적 회상몽화는 작가의 지식을 기반으로 한 상상력이 강하게 작용한 그림들이 많다. 꿈속 표상은 수면 전의 상황과 수면 중에 일어나는 내외의 자극에 의한 심리적·신체적 상황에 따라 영향을 많이 받는데, 그러한 상황은 수면의 깊이에 따라서도 달라지며 각성 시의 사고의 해리도解離度에 따라 달라지기도 한다. 그러므로 꿈을 꾼 이가 잠에서 깨어난 후에 이를 자신의 지식과 상상력을 기반으로 임의대로 정돈하고 재구성하기 마련이다.

우선 꿈의 표상화의 대표격으로 영국의 화가 안스터 피츠제럴드 John Anster Fitzgerald, 1819~1906의 작품 〈꿈의 소재素材〉(도 01)를 들 수 있다. 피츠제럴드는 시인인 윌리엄 토마스 피츠제럴드William Thomas Fitzgerald, 1759-1829의 아들로서 아버지의 문학적인 영향을 많이 받았다. 그래서 그의 작품들에는 문학, 민속학에 등장하는 상상의 꼬마 요정들을 연작한 것이 많다. 그중에서도 셰익스피어의《한여름 밤의 꿈》에 근거한 꿈속의 요정 그림은 색채와 형태가 어렴풋하게 비쳐 보이게 표현하여 평론가들로부터 좋은 평을 받았다.

〈꿈의 소재〉를 보면, 머리를 꽃으로 아름답게 장식한 한 여인이 침대 위에 잠들어 있고 화면 왼쪽 위에는 그녀와 한 남자가 손을 잡고 서 있는 장면이 어렴풋하게 보인다. 침대 위에서 자고 있는 여인이 그동안 바라오던 사랑이 실현되는 꿈을 꾸는 것으로 보이며, 괴상하게 생긴 작은 요정들이 마치 두 사람의 사랑이 이루어진 것을 축하하는 듯한 표정과 자세로 남자와 여인의 주변에서 춤을 추고 있다. 기이하게 생긴 또 다른 요정들은 여인이 잠든 침대 주변에서 각종 악기를 다루며 여인의 잠을 방해하는 모습이다.

2부 예술은 어떻게 탄생되는가

01. 안스터 피츠제럴드, 〈꿈의 소재〉, 1858, 마스 갤러리, 런던

피츠제럴드는 작품의 제목을 〈꿈의 소재〉라 하였는데 아마도 꿈이 그 소재에 따라 보는 사람 마음대로 해석할 수 있다는 점을 나타내기 위해 그렇게 지은 것으로 보인다. 한 여인의 사랑이 실현되는 것은 축복 받을 일이지만 그것을 이루는 과정에는 예기치 못한 방해 요소들도 많다는 것을 꿈에서 본 요정들을 통해 이야기하는 듯하다.

## 그야말로 꿈같은 이야기

꿈의 상상적 회상몽화 같은 분위기의 대표격 작품으로는 러시아의 화가 일리야 예피모비치 레핀Ilya Yefimovich Repin, 1844~1930의 〈사드코Sadko〉(도 02)를 들 수 있다. 사드코는 러시아 전설에 나오는 주인공의 이름이다. 러시아 사람들에게는 비록 가상의 인물이지만 뭉클하게 애국심을 자극하는 그런 존재이다. 그래서 사드코를 작품의 주제로 삼은 이는 레핀뿐만이 아니다. 브루벨이라는 화가도 사드코를 그렸으며 작곡가 림스키 코르사코프도 오페라 〈사드코〉를 작곡했다.

작품을 감상하기에 앞서 사드코 이야기를 파악하는 것이 필수적이다. 사드코는 러시아의 무역 상인으로 무역만 잘하는 것이 아니라 '구스리'라는 민속악기를 무척이나 잘 다루었다. 그는 세계 각국의 상인들에게 구스리 연주를 들려주었는데, 연주에 감동하고 사드코에게 좋은 인상을 받은 상인들로 인해 무역업이 번창하게 되었다. 게다가 사드코는 세계 각국의 부호들로부터 자주 초청을 받게 되었다.

사드코가 부자가 되고 유명해지자 세계 각국의 아름다운 여인네

02. 일리야 예피모비치 레핀, 〈사드코〉, 1876, 국립러시아박물관, 상트페테르부르크

03. 도 02의 부분 확대

들이 그의 신부가 되기를 자처했다. 하지만 그는 이러한 화려한 유혹들을 물리치고 조국의 한 시골 아가씨와 결혼했다. 이렇듯 사드코 이야기는 국제적인 성공을 거두고 명망을 얻었음에도 조국을 사랑하는 마음만은 변하지 말라는 러시아 민족의 진한 애국심을 상징한다.

레핀의 작품은 사드코가 용왕의 초청을 받고 벌어지는 바다 속의 꿈같은 일들을 그린 것이다. 그림에서 오른쪽에 서 있는 사람이 전설의 주인공인 사드코이고,(도 03) 그 앞으로 인어 아가씨를 비롯해 세계 각 나라와 민족을 상징하는 아름다운 여인들이 사드코의 눈에 들기 위해 뽐내며 지나가고 있다.(도 04) 여인들은 하나같이 예쁘게 화장하고 화려하게 차려입었지만 사드코는 그 여인들에게 눈길 한 번 주지 않는다. 사드코의 시선은 그림의 왼편 위쪽으로 향하고 있는데, 거기에는 순박하고 가난한 한 소녀가 어렴풋한 모습으로 서 있다. 그녀가

04  05

04. 도 02의 부분 확대
05. 도 02의 부분 확대

바로 러시아 소녀 체르나바이다.(도 05) 이후 사드코는 그 소녀를 자신의 배필로 선택한다.

　화가 레핀은 당시 프랑스와 유럽 여러 나라의 선진적인 제도와 풍요로운 생활, 위대한 예술에 감탄하면서도 이 '꿈같은' 그림을 통해 러시아보다 더 자랑스러운 나라는 없음을 은근히 자부하고 있다. 사실 그는 사실주의 화가이지만 자신의 예술은 결코 러시아적인 색채에서 벗어날 수 없다는 것을 강조하기 위해 이런 환상적인 그림을 그리기도 한 것이다.

# case 14. 나르키소스와 수선화
## 슬프고도 아름다운 자기애의 표상

　물가에 서 있는 수선화水仙花는 그 자태만으로도 꽃이라는 이름에 손색없이 고혹적이고 아름답지만 향기마저 은은하고 상큼하여 보는 이들의 마음을 끌어당기는 신비스러운 매력을 간직했다. 또한 수선 화는 예술가들의 모티브로도 자주 작용하는데 아마도 작품의 소재 가 될 만한 신비스러운 마법의 꽃가루들을 듬뿍 품고 있다가 다가서 는 이의 마음에 창작의 영감을 흩뿌리는 묘한 재주도 간직한 듯하다. 영국의 시인 윌리엄 워즈워스도 〈수선화〉라는 시를 통해 자연의 아 름다움을 노래하고 있고, 우리나라의 정호승이라는 시인도 수선화에 감정을 이입하여 인간의 깊은 외로움을 위로하는 시를 남기기도 했 다.(도 01)

　이러한 수선화는 약초로도 사용되었다. 꽃가루와 향을 맡게 해 아 픔을 잊게 하는 진통 마취제로 사용하기도 하고, 생즙으로는 부스럼

2부　예술은 어떻게 탄생되는가

을 치료하기도 했다고 한다.

이렇듯 예술적인 면모뿐만 아니라 과학적인 면에서도 신비한 작용을 하는 꽃에 대해 화가들도 여러 작품을 남겼는데, 특히 그리스신화 속 나르키소스와 관련한 이야기가 가장 빈번한 작품의 주제로 등장한다.

## 비극적 자기애

앞서 말한 것처럼 정호승 시인은 〈수선화에게〉라는 시를 남겼다. 그는 수선화를 통해 인간의 깊은 외로움에 대해 노래하며, 인간에게 있어 외로움과 고독은 숙명적인 것이니 그것을 당연하고도 의연하게 받아들여야 한다고 역설한다. 외로우니까 사람이니 눈이 오면 눈길을 걷고 비가 오면 빗길을 걸어가라고 한 시인의 말을 통해 우리는

그의 숙명적 인생관을 살필 수 있으며, 수선화를 바라보는 것만으로 스스로의 외로움을 위로하고 자기를 되돌아보는 한 사람을 엿볼 수 있다.

우리는 외로운 감정을 억지로라도 해소해야 할 필요가 있는데 정신의학적으로 볼 때 외로움은 소모적이고 파괴적인 감정이기 때문이다. 외로움이 심해지면 불면증이나 우울증을 초래하게 되고 약물에 중독되거나 더러는 자살 충동을 느끼게 된다.

외로움의 본질은 다른 이의 도움을 필요로 하지 않기 때문에 받는 스트레스에 의해 발생되는 감정이라 할 수 있다. 이것이 지나치면 자기 이외의 사람은 안중에도 없는, 즉 자기밖에 위할 줄 모르는 인격 장애를 초래하게 되는데 이것을 정신의학에서는 나르시시즘narcissism, 自己愛이라 한다. 이 용어는 수선화의 꽃말이기도 하며, 자기애에 빠져 급기야 죽음에 이른 한 아름다운 소년의 이름에서 파생된 말이기도 하다. 수선화의 속명은 나르키수스Narcissus인데 그리스신화에 나오는 이 아름다운 소년의 이름도 나르키소스Narcissos여서 둘 사이에 깊은 관련성이 있음을 알 수 있다.

둘의 이야기를 간단히 소개한다면 다음과 같다. 나르키소스는 강의 신과 님프 사이에서 태어난 미소년인데 물속에 비친 자신의 아름다운 모습에 반하여 그곳을 떠나지 못하고 있다가 결국 물에 빠져 죽고, 그가 있던 자리에 수선화가 피어났다는 이야기이다.

이 신화를 좀 더 자세하게 들여다보면 이야기는 더욱 비극적이다. 나르키소스는 타고난 아름다움을 지니고 있었는데, 여자들뿐만 아니라 님프들까지도 숱한 짝사랑을 하게 만들었다. 심지어 그를 연모하

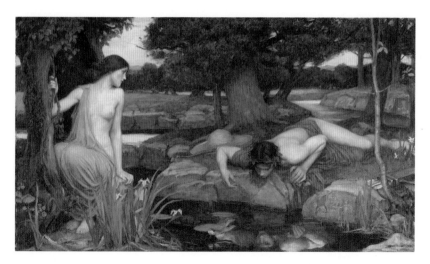

여 추파를 던지는 것은 비단 여자뿐만 아니라 동성애자인 남성들도 부지기수였다. 그들 중에서도 에코Echo라는 요정의 구애가 가장 열렬했다. 에코는 산이나 동굴에 사는 미모의 요정으로 자기 스스로는 이야기할 수 없고 남의 말을 되받아 메아리치는 것만을 할 수 있다. 그래서 에코는 자기 마음을 고백하고 싶어도 메아리만 공허하게 퍼져나갈 뿐 나르키소스에게 사랑의 언어를 전달하지 못해 절망에 빠진다.

그런데 나르키소스는 그 어떤 이의 구애에도 관심이 없었다. 급기야는 짝사랑으로 상처 입은 누군가의 청에 의해 율법의 여신인 네메시스의 저주를 받게 된다. 그것은 자기 자신과 사랑에 빠지는 형벌이었다. 이루어질 수 없는 사랑의 고통을 나르키소스 자신도 겪게 하는 것이 누군가의 청의 목적이었던 것이다.

영국의 화가 존 윌리엄 워터하우스John William Waterhouse, 1849~1917는 〈에코와 나르키소스〉(도 02)라는 그림에서 이러한 상황을 누구보다

잘 표현하고 있다. 작품에서 에코는 물에 비친 자신과 사랑에 빠진 나르키소스를 슬픈 눈초리로 바라보고 있다. 그림 속의 나르키소스는 에코가 바라보고 있는지도 모르고 연못에 비친 자신의 모습을 너무나도 황홀히 볼 뿐이다. 그는 자기도 모르는 사이에 자신을 갈망하게 된 것이다. 붙잡으려고 손을 내밀면 물속의 자신은 산산조각이 나고, 다시 기다리고 있으면 언제 그랬냐는 듯 아름다운 모습으로 자신을 바라본다. 이렇듯 이루어질 수 없는 사랑에 빠져 넋 나간 모습을 하고 있는 나르키소스를 이탈리아의 화가 카라바조도 〈나르키소스〉(도 03)라는 작품을 통해 남기고 있다.

이제 나르키소스는 모든 욕망을 잃고 탈진하여 연못가에 누워 있다. 이러한 광경을 화가 마이클 니콜라스 베르나르 레피시에Michael Nicolas Berard Lepicie는 〈나르키소스의 최후〉(도 04)라는 작품으로 남겼다. 이 그림을 보고 있노라면 숲의 요정들의 울음소리가 들리는 것 같고 이를 되받아치는 에코 요정의 메아리도 들려오는 것 같다.

나르키소스가 죽고 에코는 그가 누웠던 자리에서 노란 화관을 인 흰 꽃을 발견한다. 그 꽃이 바로 수선화이다. 나르키소스가 수선화로 환생한 것이다. 화가 워터하우스는 〈에코와 수선화〉(도 05)라는 작품도 남겼는데, 에코 요정이 연못가에 핀 수선화를 따고 있는 장면을 그린 것이다. 그림 속의 에코는 이루지 못한 사랑을 그리워하는 듯 처량하고 슬퍼 보인다. 워터하우스는 아마도 안타깝게 죽은 나르키소스의 영혼과 이루지 못한 에코의 사랑을 위로하기 위해 이 그림을 그린 것 같다.

수선화는 어원적으로는 그리스말인 '나르코narko'와 같다. 의학 용

2부  예술은 어떻게 탄생되는가

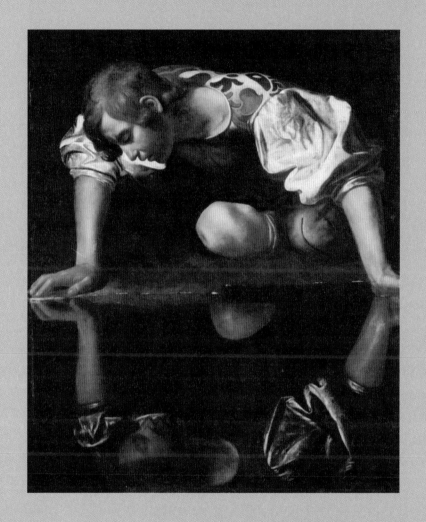

03. 미켈란젤로 메리시 다 카라바조, 〈나르키소스〉, 1598~1599, 국립고대미술관, 로마

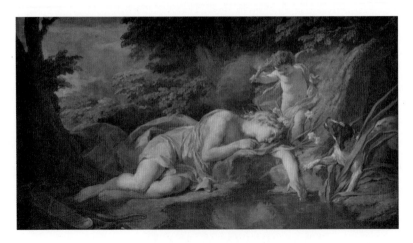

04. 마이클 니콜라스 베르나르 레피시에, 〈나르키소스의 최후〉, 1771, 안토니 래크엘 미술관, 세인트 퀜틴

어로 사용되는 진통제 또는 마취약을 'narcotics'라 하는데 이것 역시
'나르코'에서 유래된 것이다. 실제로 수선화를 원료로 하여 진통 작용
을 하는 연고를 만들어 써왔다고 하는데 특히 마취 작용을 지닌 나르
키소스유油의 약효는 현대 의학에서는 잊어버린 약명이 되었지만 오
랫동안 인류에게 혜택을 주어온 것만은 사실이다.

이처럼 수선화는 슬픈 전설의 주인공으로 각인되면서 많은 문학
작품과 예술 작품의 모티브로서 활용되었으며, 동시에 우리 주위에
서 손쉽게 찾아볼 수 있는 친근한 꽃으로 우리의 실생활에 약초로서
기능하기까지 했다. 여러모로 보나 매력적이고도 신비스러운 느낌을
주는 꽃임에는 분명한 것 같다.

2부 예술은 어떻게 탄생되는가

05. 존 윌리엄 워터하우스, 〈에코와 수선화〉, 1912, 워커 미술관, 리버풀

# case 15. 유혹 그리고 탄생의 모티브

어린 정자도 꽃향기를 쫓더라

〈향수〉라는 소설이 있다. 태생적으로 냄새에 민감한 한 남자의 이야기인데, 시궁창 같은 시장바닥에서 자라며 험한 일만 해오던 그가 우연히 어느 여인의 몸에서 느껴지는 황홀한 체취에 이끌리게 되고, 그 체취를 직접 만들기 위해 연쇄살인을 저지르며 향수 제조에 집착한다는 내용이다. 이렇듯 사람을 유혹하는 향기는 눈에 보이지도 않고, 만질 수도 없으며, 오로지 후각에만 의존해 느낄 수 있는 것이지만 누군가의 호감을 얻어내는 데 커다란 영향을 미친다. 남자들은 신비로운 여인의 향기에 도취되기 마련이어서 그로 인해 사랑에 빠지게 되고 유혹의 덫에 걸려 여러 사건들을 발생시키기도 한다. 이처럼 '향기'라는 낭만적이고도 드라마틱한 요소는 예술가들에게도 작품의 모티브로서 자주 활용되고 있다.

01. 헤엄치는 정자의 주사현미경 사진

## 꽃향기에 반응하는 남자들

최근 독일 루르 대학의 한 연구팀의 실험 결과에 의하면 사람의 정자는 꽃향기에 반응하여 그 향기가 나는 방향으로 헤엄쳐 간다는 것이 입증되었다고 한다. 이로 인해 정자에도 후각세포 기능을 하는 센서가 존재한다는 것을 알 수 있다. 연구팀은 정자가 향기에 어떻게 반응하는가를 알아보기 위해 냄새 나는 물질 약 100종류를 사용하여 실험했는데 꽃향기로 만든 향료 물질에 가장 민감하게 반응했다고 한다. 정자를 용기에 넣고 가느다란 관으로 냄새가 나는 물질들을 서서히 주입하자 유독 꽃향기 물질 쪽으로 활발하게 헤엄쳐가는 것이 관찰되었다는 것이다.

이 실험 결과는 아니지만 정자의 모양과 그 운동을 담은 모르모트 정자의 헤엄치는 주사현미경 사진을 참고삼아 본다면 정자의 활발한

case 15. 유혹 그리고 탄생의 모티브

활동성을 짐작할 수 있다.(도 01) 실험 결과를 통해 우리는 이러한 활동성에 의해 정자들이 난자 주변에 집결하는 현상은 냄새 맡는 기능에 의한 것이 아닌가도 생각해볼 수 있다. 어쨌든 그 진위 여부를 떠나서 정자가 수정되기 이전부터 냄새를 감지할 수 있는 기능을 활용해 특히 꽃향기가 나는 쪽으로 접근해간다는 실험 결과는 모든 이의 상상을 초월하는 흥미로운 사실이다.

프랑스의 화가 자크-루이 다비드Jacques-Louis David, 1748~1825의 작품 〈비너스와 미의 세 여신에 의해 무장을 푼 마르스〉(도 02)를 보면 향기가 누군가를 유혹하는 데 얼마나 큰 역할을 하는지를 알 수 있다. 이 작품은 그리스 로마 신화를 주제로 한 그림인데, 마르스(군신軍神, 그리스신화의 아레스)와 비너스(미와 사랑의 여신, 그리스신화의 아프로디테)는 신으로서의 격조는 전혀 찾아볼 수 없이 평범한 인간 남녀의 모습으로 표현되어 있다. 물고기처럼 등을 보이고 있는 비너스의 빛나는 살결과 늘씬한 몸매에서 뿜어지는 여인의 체취는 마르스로부터 방패와 투구를 내려놓게 하여 무장 해제시켰다. 또한 비너스가 사랑의 화관을 씌우려하자 마르스는 팔을 뻗어 침대 뒤편에 있는 미의 세 여신들에게 칼을 자진해서 건네는 자세를 취하고 있다. 비너스가 마침내 마르스를 정복하는 순간이다. 결국 마르스는 비너스와 미의 세 여신들의 아름다운 외모뿐만 아니라 여인들의 알몸에서 나는 체취 그리고 그녀들이 정성껏 마련한 화관의 꽃향기에 완전히 압도당하게 된다.

이때를 놓칠세라 비둘기로 가려진 마르스의 성기 근처 허벅지에 비너스의 손이 올려져 있다. 매우 노골적인 장면이지만 화가는 비둘기의 희고 풍부한 깃털로 추한 느낌을 완전히 몰아냈다. 그 대신 비

02. 자크-루이 다비드, 〈비너스와 미의 세 여신에 의해 무장을 푼 마르스〉, 1824, 벨기에 왕립미술관, 브뤼셀

둘기의 목은 마르스의 성기를 상징하고 있는 듯 꼿꼿이 세워져 있으며 암컷에 접근하여 입맞춤을 하고 있다. 암컷 비둘기는 기분이 좋은 듯 양 날개를 쳐들고 수컷을 환영하는 중이다.

화가 다비드의 이 작품은 아무리 용맹스러운 전쟁의 신이라도 여인의 체취와 꽃향기에는 무기력해지기 마련이어서 무기를 버리고 여인을 따를 수밖에 없다는 순진한 인간 본연의 표정을 마르스를 통해 그려놓았다.

## 비너스의 탄생과 거품 그리고 꽃향기

그 어느 꽃보다 향기롭고 아름다운 '꽃 중의 꽃'을 떠올리라고 하면 거의 대부분 장미를 떠올릴 것이다. 장미는 오랜 세월 동안 꽃의 여왕으로, 또한 사랑과 미의 상징으로 많은 사람들의 사랑을 듬뿍 받아오고 있다. 정열의 무희 카르멘이나 여왕 클레오파트라도 사랑을 쟁취하기 위해 장미를 활용했다. 그리스신화에 의하면 장미의 탄생은 앞에서 언급한 사랑과 미의 여신 비너스, 즉 아프로디테의 탄생과 관계가 있다.

아프로디테의 탄생에 대해서는 제각각 설이 엇갈린다. 호메로스의 《일리아드》에 의하면 아프로디테가 제우스의 딸이고, 헤시오도스에 의하면 아프로디테는 바다에서 태어난 것으로 되어 있다. 그에 의하면 하늘의 신 우라노스가 아들 크로노스에 의해 권좌에서 추방당할 때 아들은 잔인하게도 아버지의 남근을 잘라 바다에 던졌다. 그런데

우라노스의 잘린 음경과 고환이 바다를 표류하는 동안 정액精液 거품이 일었고 그곳에서 아프로디테가 태어났으며, 이때 거품 속에서 장미도 같이 탄생했다고 한다. 하지만 아무리 신이라고 해도 잘려진 남근이 표류하면서 거품이 생기고 그 속에서 여신이 태어났다는 것은 좀처럼 동의하기 어려운 허무맹랑한 얘기가 아닐 수 없다.

그러나 이러한 상상이 가능했던 이유가 있다. 17세기 현미경이 발명되기 이전에는 아기가 태어나려면 호문쿨루스Homunculus 같은 작은 태아가 먼저 형성되어 그것이 남성의 정액 속이나 여성의 정액 속에 포함되어 있어야 한다고 생각했다. 남성의 정액 속에 태아가 포함되어 있다는 설이 정자론精子論이고 여성의 정액 속에 있다는 설이 난자론卵子論이다. 즉 남성과 여성을 막론하고 그 어느 한쪽에는 이미 태아의 싹이 형성되어 있다가 그 성과 반대되는 정액을 만나면 활성화되어 완전한 태아가 된다고 생각했던 것이다. 그래서 잘린 남근의 정액 거품 속에서 아프로디테가 태어났다는 상상이 당시에는 가능했던 것으로 보인다.

그리스어로 'Aphro'란 '거품'이라는 뜻인데 아프로디테Aphrodite라는 이름의 어원을 짐작할 수 있다. 프랑스의 화가 알렉상드르 카바넬Alexandré Cabanel, 1823~1889의 작품 〈비너스의 탄생〉(도 03)을 보면 비너스가 바닷물과 거품 위에 누워 있어서 정액의 거품에서 막 태어난 듯한 자태를 표현하고 있다. 머리카락은 관능적으로 풀어 흐트러져 있고 눈빛은 무엇에 도취된 것처럼 몽롱한 분위기를 풍긴다. 또 푸토putto들이 떼를 지어 날아다니면서 소라 껍데기로 만든 피리를 불며 비너스의 탄생을 축하하고 있다. 살롱 전시회에서 이 작품에 매료된

case 15. 유혹 그리고 탄생의 모티브

03. 알렉상드르 카바넬, 〈비너스의 탄생〉, 1863, 오르세 미술관, 파리

나폴레옹 3세는 정부가 이를 구입, 소장하도록 지시했다고 한다.

거품에서 태어난 비너스와 꽃과의 관계를 잘 표현한 작품으로는 르네상스 시대 피렌체의 화가 산드로 보티첼리Sandro Botticelli, 1445?~1510가 그린 〈비너스의 탄생〉(도 04)을 들 수 있다. 그림의 왼편을 보면 서쪽 바람의 신 제피로스와 미풍 아우라가 바람을 불어 조개껍질을 탄 비너스를 육지로 밀어주고 있다. 육지에서는 계절의 여신이 꽃무늬 옷을 들고서는 비너스를 맞는다. 바다에 떠 있는 무수한 거품은 그녀가 거품에서 태어났다는 것을 의미하는 것인데 그것들은 육지에까지 번져 있다. 또한 서풍과 미풍의 신이 힘을 모아 불어대는 바람 속에 꽃잎이 휘날리며 비너스의 탄생과 함께하고 있다.

이 작품들을 보고 있자니 독일 연구팀의 꽃향기에 반응하는 정자 실험이 더 흥미롭게 다가온다. 비너스의 탄생과 정액 거품 그리고 꽃과의 연관성이 서로 밀접하게 관련되어 있음을 마치 화가들도 이미 알고 있었던 것 같다. 그들은 일찍부터 정자가 꽃향기 페로몬pheromone을 통해 여인들과 케미컬 커뮤니케이션chemical communication을 하고 있다고 생각했는지도 모르겠다.

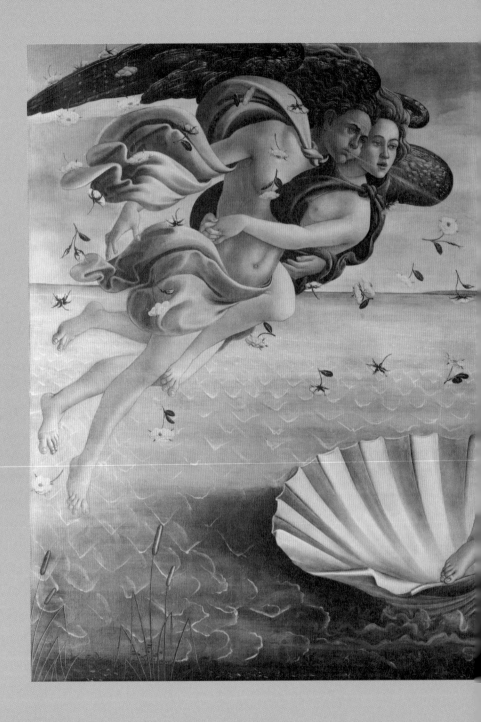

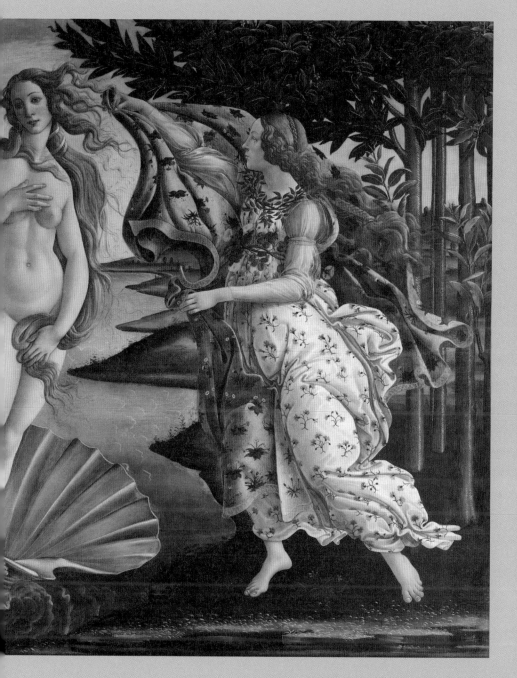

04. 산드로 보티첼리, 〈비너스의 탄생〉, 1484?, 우피치 미술관, 피렌체

# case 16. 예술이 된 마음의 병

화가 바로가 빚어낸 광기, 공포, 그리움

행복한 사람은 예술가가 될 수 없다는 말이 있다. 좌절과 허무, 두려움과 결핍에서 오는 불안감을 해소하기 위해 거의 본능적으로 그려낸 그림과 음악, 문학 등은 존재의 영혼과 직접적으로 연결되어 있기에 순수성이 보존되며 그로 인해 예술성이 더욱 높아질 수 있다. 다르게 이야기한다면 불행과 고통을 겪어본 사람만이 세계와 인생에 대해 의문을 품을 수 있고 존재에 대해 고뇌할 수 있으며, 그로 인한 결과로 예술적 창작물을 탄생시킬 수 있다는 것이다. 법의탐적을 통해 알아본 예술가들의 삶은 때로는 광기와 불안으로 점철되어 있는데, 그러한 예술가들의 작품은 기묘한 상상력과 구성, 채색으로 그들만의 정신세계를 온전히 보여주고 있다. 여기서는 바로라는 화가의 삶의 궤적을 통해 그녀의 마음의 병이 어떻게 작품으로 탄생하는지를 살펴보았다.

## 님포마니아의 그림

여류화가 레메디오스 바로Remedios Varo, 1908~1963는 스페인 카탈루냐 지방에서 태어났다. 수력공학 기술자인 아버지는 어린 바로를 데리고 스페인뿐만 아니라 아프리카 북부까지 다니며 미술관을 관람시키고 여러 문물을 둘러보게 했는데, 이때부터 바로는 풍부한 예술적 감성을 지니게 되었다. 또한 딸에게 제도법을 가르쳤기 때문에 바로는 어려서부터 그림과 도표를 모사하는 데 능숙했고 예술적 표현을 배우며 자랄 수 있었다.

여러 도시를 돌아다니며 생활하던 가족은 마드리드에 정착하게 됐는데, 바로는 그곳의 수녀원 학교에 들어가게 된다. 그곳에서의 엄격한 교육과 규율은 오랜 여행과 새로운 것에 익숙한 그녀에게는 감옥처럼 숨 막히는 곳이었다. 이때의 경험이 바로가 지니게 되는 불안의 씨앗이 된다.

그 무렵의 예술가들은 초현실주의 운동에 눈을 돌리기 시작했는데, 바로 자신도 유년시절부터 초현실적인 경향을 품고 있었다. 바로는 21세에 화가 지망생과 결혼하고 그 당시 여자로서는 입학하기 어려웠던 파리의 자유예술학교La grande Chaumiere에 입학할 수 있었다. 하지만 곧 자퇴하고 바르셀로나로 돌아왔으며, 화가로서 활발히 활동하던 중 스페인 내전과 제2차세계대전을 맞고 감옥에 투옥되기도 하는 등 여러 일을 겪는다. 마침내 바로는 1941년 멕시코로의 망명을 선택하기에 이른다. 그곳에서 그녀는 유럽의 여러 예술가들과 교류하며 더욱 활발히 활동한다.

바로의 남자관계는 매우 복잡했다. 평생을 통틀어 네 명의 남자와 결혼했으며, 수많은 남성들과 동시에 관계를 맺기도 하고, 헤어진 후에도 평생 친구로 남는 등 좀 복잡하고 특이한 남자관계를 지향했다.

이를 정신의학적으로 보면 여성이 한 남자에 만족하지 못하는 비정상적인 성욕항진증이라고 말할 수 있는데 '님포마니아nymphomania'라고도 한다. 특히 한 사람만이 아니라 모든 남성을 지나치게 사랑하는 박애주의적인 형식으로 남성에게 호감을 느끼는 것을 '카사노바형'이라 하는데 바로에게서도 이러한 성향이 보인다.

이렇게 진단을 내릴 수 있는 이유는 그녀의 남성 편력과 함께 그녀의 작품에서 님포마니아적 상징들을 엿볼 수 있기 때문이다. 그녀의 〈양치묘羊齒猫, Gato Hombre〉(도 01)라는 작품은 언뜻 보기에 고양이의 얼굴을 그린 것인데 구도가 매우 특이하다. 코는 중심에 위치해 있고 눈은 무섭게 빛나며 혀를 밑으로 내밀고 있다. 마치 고양이 머리가 사람의 두 다리 사이에 끼어 있는 듯 보이기도 하는데, 고양이 얼굴의 위치가 바로 성기가 위치한 자리이고, 고양이는 아주 매서운 표정을 하고 있다. 따라서 고양이가 쥐를 사냥하듯 남성을 사냥하는 상징성을 가지고 있어 님포마니아를 연상케 한다.

또 다른 그림으로 〈별 사냥꾼〉(도 02)을 들 수 있는데 밤하늘의 별을 사냥하는 여자 사냥꾼을 그린 것이다. 오른손에는 채집망을 들고 왼손에는 사냥한 별을 넣을 철망을 들고 있는데 이미 그 속에는 여성의 수호신이라 할 수 있는 달을 사냥해 넣고 있다. 이 여성은 가슴 부분이 벌어져 있는 옷을 입고 있는데 형태로 보아 여성의 대음순大陰脣 모양을 하고 있어 여성 성기를 떠올리게 한다. 상징들로 보면 별과 달

01. 레메디오스 바로, 〈양치묘(羊齒猫)〉, 1943, 근대미술관, 멕시코시티

02. 레메디오스 바로, 〈별 사냥꾼〉, 1956, 근대미술관, 멕시코시티

뿐만 아니라 남자도 사냥할 것만 같은 분위기를 풍기며 역시 이로 인해 님포마니아를 연상하게 한다.

## 공포와 그리움의 창작물

바로가 최초로 참여한 전시는 멕시코전으로, 그곳에 출품한 넉 점의 그림은 평론가들로부터 대단한 호평을 받았다. 동시에 그녀는 능숙한 기교와 독창적인 스타일을 지닌 화가로 주목받기 시작했다. 이후에도 그녀의 작품들은 계속해서 눈길을 끌었으며 사람들은 그녀의 미묘하고 절묘한 표현들을 선호했다. 바로의 작품에는 그녀를 닮은 추상적이고 은유적인 형태의 사람들이 등장하는데 그들 대부분은 하트 모양의 얼굴로 그려져 있다. 게다가 눈은 편도 열매 모양으로 커다랗게 표현되어 있으며, 코는 길고 뾰족하며, 머리카락은 두 갈래로 길게 치솟아 실타래처럼 세밀하게 묘사되어 있다. 등장 인물들은 하나같이 바로의 상상에 의해 변형되어 나타났다.

초현실주의에 고무되었던 바로는 꿈과 연금술 그리고 점성학과 신비주의, 마술 등 모든 신비스러운 것에 관심을 두었으며, 과학에도 조회가 깊었다. 아마도 아버지를 따라 여행을 다니고, 또 한편으로는 수녀원에서 운영하던 학교에서 억압적 생활을 강요받던 소녀 시절이 바로에게 모험과 상상의 나래를 무한히 펼 수 있도록 한 것 같다. 그리고 어른이 되어 겪은 전쟁과 수감생활, 추방으로 인한 방황이 불안과 공포를 야기해 유년 시절의 환상들과 섞여 독특한 작품 세계를 만

case 16. 예술이 된 마음의 병

든 것이 아닌가 짐작해볼 수 있다.

바로는 암 공포와 벌레 공포도 가지고 있어 일상생활 속에서 늘 불안함을 느끼고 있었다. 특히 작품을 발표할 무렵이면 긴장감으로 인해 이러한 증상이 더욱 심해졌다. 그래서 정신과 의사를 만나 상담을 받곤 했는데, 이러한 경험도 그녀의 작품에 고스란히 남아 있다. 〈정신과를 방문한 여인〉(도 03)이라는 작품이 그것이다. 이 그림에는 두 개의 머리가 그려져 있는데 하나는 여인의 옷에 부착되어 있고 다른 하나는 여인의 손에 들려 있다. 손에 들려 있는 것은 자기 아버지의 것이며 다른 하나는 자신의 것으로 보인다. 못 견디게 그리운 아버지의 머리를 우물에 던져버려 아버지에 대한 향수에서 벗어나려 한 것 같으며, 여차하면 자기의 머리마저 던져버릴 것 같은 비장한 분위기조차 느껴진다.

이렇듯 조국 스페인에서 멕시코로 망명한 바로는 고향의 추억과 가족, 친구 등 잃어버린 것들을 대신하여 더욱 깊고 견고한 뿌리를 찾기 위해 자기 내면세계로 향하는 작업들을 계속했던 것으로 보인다. 우리가 바로의 작품에서 그녀 내면의 세계를 그대로 볼 수 있는 이유이다.

동물성과 식물성, 유기물과 무기물, 자연과 인공의 것들이 혼합되어 빚어진 상상의 세계에서 예기치 못한 일들이 벌어지는 것은 화가 바로의 복잡하고도 풍부한 감성과 신비로운 것을 동경하는 정신세계가 그대로 투영된 것이다. 그러면서도 섬세한 시각과 테크닉을 놓치지 않았고, 환상적인 소재를 더욱 빛나게 하는 우아함을 잃지 않았다.

바로는 가족에 대한 그리움을 주제로 평생 여러 장의 그림을 남겼다. 그녀는 불안을 느낄 때 가족과 과거를 더욱 그리워했다. 그녀의

03. 레메디오스 바로, 〈정신분석의를 방문한 여인〉, 1961, 근대미술관, 멕시코시티

05. 그림을 그리고 있는 레메디오스 바로

에세이를 보면 4대조 할아버지가 건립했다는 수도원에 대해 몽상하는 것으로 불안에서 일시적으로나마 벗어나려 했음을 알 수 있다.

바로의 이러한 내적 세계가 반영된 작품으로 〈탑을 향하여〉(도 04)라는 그림이 있다. 어릴 때 다니던 수도원 여학교를 상상하게 하는 이 그림에는 여러 명의 학생들이 수녀에게 인솔되어 어딘가로 가고 있다. 학생들의 얼굴이 모두 똑같아 마치 그녀 자신을 표현한 것 같은데 시선들을 자세히 보면 한 명만이 화면 밖을 바라보고 있는 듯하다. 이 작품은 스페인을 떠나 24년 만에 그린 것인데 잊을 수 없는 고향에 대한 향수와 지금 살고 있는 곳에서 자립해야 한다는 내면 갈등이 표현된 것으로 해석된다.

바로는 활발한 활동 중 1965년에 갑작스러운 심장 발작으로 세상을 떠났다. 따로 사인이 발표된 것은 없으나 사진(도 05)에도 잘 나타

04. 레메디오스 바로, 〈탑을 향하여〉, 1961, 근대미술관, 멕시코시티

나 있듯이 지독한 골초였던 그녀가 아마도 정신적인 불안에서 오는 갈등과 공포, 심한 니코틴 중독으로 건강이 악화되었으리라 판단된다. 그녀 내면의 아픔과 방황들이 신비로운 자신의 그림들을 통해 제대로 치유되었다면 좋았을 텐데 그것으로는 충분하지 않았나 보다.

# case 17. 신의 손과 악마의 손

로댕의 조각으로 보는 왼손과 오른손

　얼마 전까지만 해도 어린아이가 왼손으로 글을 쓰면 부모는 그것을 나무라고는 했다. 모든 일상 문화가 오른손잡이 위주로 맞춰졌으니 왼손잡이가 차별받는 것은 당연한 일이라 생각했다. 이러한 차별은 뿌리 깊은 역사를 가지고 있다. 일부 문화권에서는 오래전부터 왼손은 무능하고 하찮고 불결한 것으로 여겨왔고, 오른손은 신성하고 재주 있고 유능한 것으로 여겨왔다. 특히 티베트 같은 나라에서는 '너의 왼손 쪽에 있는 악마를 조심하라'는 속담이 있고, 중세유럽에서도 왼손은 악마의 손으로 불리며 불길하고 사악한 것으로 간주됐다. 요즘도 손으로 음식물을 집어먹는 문화권에서는 오른손만으로 식사해야 하며 배변 후 밑을 닦는 왼손은 절대 사용해서는 안 된다.

　하지만 타고난 왼손잡이를 오른손잡이로 강제 교정하는 것은 엄연한 차별이며 인권 침해 사항이다. 또한 일상생활이 오른손잡이 위주

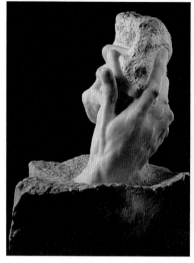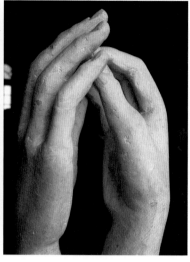

01 02

01. 오귀스트 로댕, 〈신의 손, 연인〉, 19세기경, 로댕 미술관, 파리
02. 오귀스트 로댕, 〈대성당〉, 1908, 로댕 미술관, 파리

로 맞춰진 것은 왼손잡이에 대한 소외를 부추기는 것이며, 이렇게 다
수 위주로 점철된 문화는 다른 분야에서도 소수의 권리를 무시하기
마련이어서 좋은 문화라고 할 수 없다.

뿌리 깊은 왼손 천대 사상은 근대까지만 해도 예술 작품에서 자주
나타났다. 나는 여러 자료의 부검을 통해 이러한 생각이 왜 오랫동안
지배적이었는지 알아보고, 조각가 로댕을 통해 그러한 생각들이 또
한 어떻게 예술적으로 표현되었는지를 알아보았다.

### 왼손이 차별 당하는 이유

프랑스의 조각가 오귀스트 로댕Auguste Rodin, 1840~1917은 손 조각

2부  예술은 어떻게 탄생되는가

03. 오귀스트 로댕, 〈악마의 손〉, 1902, 로댕 미술관, 파리
04. 오귀스트 로댕, 〈무덤에서 나온 손〉, 1914, 로댕 미술관, 파리

으로도 명성이 드높다. 그의 작품 중에 손 조각은 〈신의 손, 연인〉(도 01), 〈대성당〉(도 02), 〈악마의 손〉(도 03), 〈무덤에서 나온 손〉(도 04) 등이 있다. 그중 〈신의 손, 연인〉과 〈대성당〉은 오른손을 표현한 작품이고, 〈악마의 손〉과 〈무덤에서 나온 손〉은 왼손을 표현한 작품이다. 이렇듯 좋은 의미의 작품은 오른손을 등장시켰고 나쁜 의미의 작품은 왼손을 등장시켰다는 점을 쉽게 알 수 있다.

〈신의 손, 연인〉은 흙이나 돌처럼 생명을 지니지 않은 대상에서 한 생명이 탄생되는 기적을 표현한 작품이다. 손이 돌과 대지에서 솟아오르는 것처럼 보이는데 그 카리스마 넘치는 강건한 손 안에 한 쌍의 남녀가 미묘하게 얽혀 있다. 마치 두 생명체가 거대한 조물주의 손 안에서 탄생되는 순간인 것 같다. 작가는 무無에서 창조되는 인간을 상징하기 위해 무생물의 돌에서 하나의 형상을 만들어내고 있다. 이

는 뒤엉킨 채 확실하게 드러나지 않은 인간의 형상과 사실적으로 묘사된 거대한 손의 서로 대비된 모습에서 더욱 두드러지게 나타난다. 이 작품은 인간의 운명 또한 신의 질서와 원리에 의해 결정되어진다는 것을 표현하고 있기도 하다. 또한 이 작품의 손에는 대지의 일부를 나타내는 거친 돌이 그대로 남아 있다. 그 돌 안에는 인류의 시작인 아담과 이브가 얽혀 있다. '오른손'은 최초의 인류인 그들을 만들어내는 '신의 손'인 것이다.

〈신의 손, 연인〉에서 자신감을 얻은 로댕은 이와는 대조를 이루는 〈악마의 손〉이라는 작품도 만들었다. 〈악마의 손〉은 〈신의 손, 연인〉과 반대되는 작품으로, 다듬어지지 않은 대리석 덩어리에서 돌연 나타난 듯한 왼손이 한 여인을 쥐고 땅으로 끌고 내려가고 있다. 작품 제목을 봐도 알 수 있듯이 왼손은 사악하고 가혹한 것을 상징하는 데 사용되고 있다.

좌우 손에 대한 뿌리 깊은 차별은 언제부터 발생했을까? 생각해볼 만한 문제이다. 뇌 과학에서는 왼손은 우뇌右腦의 지배를 받고 오른손은 좌뇌左腦의 지배를 받는다고 말한다. 우뇌는 감각적이고 정서적이며 창조적이기 때문에 직관뇌直觀腦라 한다. 이에 비해 좌뇌는 운동적이고 분석적이며 추상적이다. 그래서 좌뇌를 언어뇌言語腦라고도 한다.

이렇듯 오른손과 왼손은 각각 다른 기능의 뇌와 연결되는데, 두 손의 기능에 차이가 생기기 시작한 것은 석기시대에 이르러 현저하게 나타났다. 인류의 역사는 석기 기술을 고도화한 역사라고도 할 수 있는데, 석기 기술의 발달이 더 많은 오른손잡이를 탄생시켰다는 것이다.

석기를 만드는 과정은 입을 다물고 묵묵히 작업에 집중해야 하는데 이것은 마치 언어를 구사하는 과정과 비슷하다. 단어의 순서를 배열하듯 석기를 만드는 공정들이 순서대로 이루어져야 하나의 완성된 석기가 만들어지는데 그 과정은 마치 침묵의 언어를 말하는 것과 같은 과정이라는 것이다. 따라서 석기를 만드는 것은 마치 뇌 속에서 언어를 구사하는 것과 같은 과정이 되풀이되는 것으로, 결국 석기 기술이 고도화될수록 침묵의 언어도 고도화되어 그 과정이 뇌의 언어중추를 형성했으며, 좌뇌의 지배를 받는 오른손은 그 기교에 있어서 왼손보다 발달하게 되었다. 그러다 보니 자연스럽게 오른손잡이가 많아지고 왼손은 보조자 역할로만 남게 된 것이다.

## 〈움켜진 손〉의 의미

수많은 걸작을 남긴 로댕은 여자관계가 매우 복잡한 인물이기도 했다. 그중에서도 많은 사람들의 이맛살을 찌푸리게 하는 일이 있었다. 카미유 클로델Camille Claudel, 1864~1943이라는 한 젊고 유망한 조각가를 사랑하고는 헌신짝 버리듯이 버려 그녀를 폐인처럼 살게 한 일이었다.

로댕의 많은 제자 중에서도 가장 뛰어난 솜씨를 보인 사람은 역시 카미유 클로델이었다. 로댕은 그녀를 신뢰하게 되었고 섬세한 마무리 단계에 들어가는 자기 작품을 종종 클로델에게 맡기고는 했다. 두 사람은 협작을 통해 많은 빛나는 작품을 완성했으며, 그러는 동안 급

05. 카미유 클로델, 〈애원하는 여인〉, 1889, 파리, 로댕 미술관

격히 가까워져 급기야는 제자에서 연인 사이가 되었다.

　그러나 로댕에게는 로즈 뵈레라는 여인이 일찍부터 곁에 있었다. 그녀는 18세 때 로댕의 모델이 되었으며 역시 연인으로 발전해 곧 로댕의 아이를 임신하게 되었다. 로댕은 로즈 뵈레 이외에도 수많은 여성들과 관계를 맺었고, 클로델도 로댕의 그 흔한 여자 중의 하나에 불과했다. 이런 사실을 알고도 참아오던 클로델은 1890년에 이르러서야 로댕과의 결별을 선언했다. 로댕과 결별한 클로델이 당시 유명했던 음악가 클로드 아실 드뷔시Claude Achille Debussy와 연인이 되었다는 소문이 퍼지자 로댕은 이를 질투해 방해하게 되고 결국 그들의 관계를 무산시키고 말았다.

06. 오귀스트 로댕, 〈움켜쥔 손〉, 1890, 로댕 미술관, 파리

클로델이 만든 작품 〈애원하는 여인〉(도 05)에는 그녀의 한이 서려 있다. 표면상으로는 노파에게 끌려가는 남자를 젊은 여자가 안간힘을 다해 붙들고 있어, 젊음은 한때일 뿐이며 나이가 들어가는 것은 어쩔 수 없다는 것을 표현한 것 같지만, 사실은 로즈 뵈레에게 끌려가는 로댕에게 처절히 매달리는 클로델 자신을 표현한 것이다. 결국 클로델은 로댕과의 결별 후 정신병 증세를 보이기 시작해 반생을 정신병원에 갇혀 보내다 안타깝게 세상을 떠났다.

로댕은 클로델과의 결별 직후 그녀를 그리워해서인지 아니면 그녀와 드뷔시의 관계를 질투해서인지 자기 작품 〈움켜쥔 손〉(도 06)과 클로델의 작품을 합쳐서 〈애원하는 인물과 거대한 움켜쥔 손〉(도 07)이

case 17. 신의 손과 악마의 손

07. 오귀스트 로댕, 〈애원하는 인물과 거대한 움켜쥔 손〉, 1890년, 아상블라주, 로댕 미술관, 파리

라는 합성작품을 만들었다. 그는 용접과 접합을 빨리 익혔기 때문에 아상블라주assemblage식의 작품을 많이 만들었다. 현재는 아상블라주를 '여러 폐품을 모아서 만드는 작품'으로 알고 있는데 로댕 시대에는 '여러 작품을 접합시켜서 만드는 새로운 작품'이란 뜻으로 통용되었다.

〈움켜쥔 손〉은 〈칼레의 시민〉(1885~1895)이라는 작품의 맨 뒤에 있는 아드리외 당드레라는 사람이 자기 머리를 손으로 감싸는 것을 표현하기 위해 만든 습작이라고 전해지고 있다. 마치 극한의 고통 속에서 경련을 일으킬 때처럼 손은 근육과 힘줄 그리고 관절에 강직이 일어나 활처럼 휘어 있다. 이러한 강직은 해부학적인 구조의 도를 넘는 실제로는 보기 힘든 모양이다. 하지만 관절이나 힘줄 그리고 근육의 구조나 위치는 사실적으로 정확하다.

아마도 이 작품은 애원하는 여인, 즉 클로델의 결별 선언을 막아야 하고, 드뷔시와 클로델의 관계를 절대로 보고 있을 수만은 없다는 작가의 강한 바람이 과장되게 표현된 것으로 보인다. 역시나 부정적인 생각을 담고 있는 만큼 이 작품도 왼손으로 표현되어 있다.

# case 18. 달과 인간 그리고 여성

달의 생명력과 생체리듬의 신비

달은 지구에서 가장 가까운 천체로서 그 떨어져 있는 거리가 지구로부터 태양까지 거리의 약 400분의 1에 지나지 않는다. 이렇게 가까이에 있기 때문에 지구에서 보이는 달은 태양과 같은 크기로 보이지만 실제 크기는 지구의 약 4분의 1에 지나지 않는다. 밤하늘의 별 중 가장 크고 선명히 보이는 달은 무척이나 아름답고 환상적이어서 사람들의 상상력을 자극하곤 하는데, 그래서인지 달에 관한 신화나 전설은 어느 나라에서든지 찾아볼 수 있다. 사람들은 달에 소망하는 바를 빌기도 하고, 생체리듬의 기준으로 삼기도 하여 달은 우리에게 가장 친근한 별로서 실생활에 커다란 영향을 미치고 있다. 이렇듯 달은 신비로우면서도 우주적인 생명력을 가지고 있어 예술가들의 주요 모티브가 되어왔다.

## 달의 인력과 생체간만 현상

사람의 생체리듬 중 달과 연계하여 가장 많은 영향을 받는 것은 수분과 관련된 현상이라 할 수 있다. 달의 인력에 의해 바다와 강물에 밀물, 썰물 변화가 생겨나듯이 약 70퍼센트가 수분으로 구성되어 있는 사람의 몸에서도 이와 비슷한 현상이 일어난다. 그것은 달의 인력이 생체에 미치는 직접적인 영향과 더불어 지구의 전자장電磁場을 매개로 하는 달의 간접적인 영향에 의한 것이다. 이러한 현상을 미국의 아놀드 리버Arnold I. Lieber라는 의사는 생체간만生體干滿, biological tide이라 이름 붙였다. 그런데 우리 몸의 이러한 현상은 매우 미세한 차이로 이루어지는 것이어서 평상시의 우리는 직접 감지하지 못한다.

사람은 물을 마셔 몸에 수분을 공급하고, 수분률이 높아지면 수위를 조절하기 위해 다시 물을 배설한다. 이렇게 하여 체내 생리는 유지되는데, 우리 몸이 갖고 있는 수분은 그 저장되어 있는 부위에 따라 3가지로 나눌 수 있다. 관내액管內液, 세포내액, 세포외액이 그것이다. 관내액은 혈관 내 혈액처럼 전신을 순환하며 조직에 수분을 공급하고 과다한 부위에서는 수분을 흡수하는 역할을 한다. 세포내액은 세포 안에 함유된 수분이고, 세포외액은 세포 밖에서 자유로이 조직 사이를 흐르면서 세포에 공급되는 수분을 말한다.

체내 수분은 바닷물과 비슷한 성분으로 되어 있다. 따라서 어느 한 부위에 수분이 증가되는 경우, 그 영향은 모든 조직에 파급되며 이것이 심한 경우에는 과도한 부담을 받아 일시적이나마 인격의 변화를 초래할 수도 있다. 몸 안에 수분이 과다하게 저류되면 조직이 팽창되

고 긴장되어 신경이 압박을 받고 흥분을 하게 된다. 만일 달의 인력에 의한 생체간만 현상이 일반적이지 않은 사람이라면 몸의 액체 밸런스가 깨져 신경증을 일으키는 등 정신 활동에도 영향을 미치게 된다. 아마도 보름달, 즉 만월이 되면 늑대로 변하는 인간의 전설도 이러한 이유로 생겨난 것일지도 모른다. 꽉 찬 달은 지구와의 인력이 최정점에 이르러 조수간만의 차도 이때가 가장 크다. 그렇기 때문에 지구상에 사는 생물에도 달의 인력이 어느 정도씩은 영향을 미치는 것이 확실해 보인다.

이러한 현상을 예술적으로 잘 표현한 작품이 있는데 프랑스의 앙리 루소Henri Rousseau, 1844~1910라는 화가가 그린 〈뱀 놀리는 여인〉(도 01)이란 작품이다. 보름달이 뜬 밤 한 여인이 피리를 불고 있다. 충만한 달빛이 그림 왼편을 환히 밝히고 있다. 무성한 나무가 있는 오른편은 그에 비해 어둡다. 이름 모를 식물과 나무들은 생명력이 느껴지게 치솟아 있고, 몇 마리의 뱀과 그리고 물새도 기운찬 모습이다. 강물도 밀물로 수풀 가까이까지 차오르고 있다. 보름달의 에너지에 영향을 받은 각종 생물들이 생체간만의 리듬에 맞추어 활발한 움직임을 보이고 있는 것이다. 생체간만이 어떤 현상이라는 것을 경험으로 잘 아는 여인은 흥분된 생물들을 진정 시키기 위해 피리를 불고 있다. 이 그림은 한 화가의 어머니가 인도를 여행할 때 들은 이야기를 들려주고 주문한 그림이라고 한다. 생물들의 낙원이라 할 수 있는 밀림에서 만월의 밤에 신비스러운 분위기를 풍기는 작품이다. 화가는 달과 지구 사이의 인력에 의해 생물들이 어떤 영향을 받는지에 대해 잘 알고 있었던 듯하다.

01. 앙리 루소, 〈뱀 놀리는 여인〉, 1907, 오르세 미술관, 파리

## 달과 여성 생체리듬의 신비

생체간만의 대표적인 현상은 여성의 월경 전후로 해서 더욱 확실해진다. 별 이유 없이 응급실에 실려 오거나 공격성이 높아져 범죄를 저지르는 여성들을 보면 월경증후군premenstrual syndrome을 앓고 있는 경우가 많다는 것도 이미 밝혀진 사실이다. 이러한 현상이 모든 여성에 해당되는 것은 아니지만 월경 시에는 자기도 모르게 충동적이 되고, 우울해지며, 짜증이 많아져 극단적인 경우에는 절도나 살인, 자살 시도 등을 한다는 것이다.

여성 대부분이 월경을 전후해서 통증이나 불쾌감을 느낀다. 배란일이 지나 다음 월경이 시작되기 7~10일 전이 되면 여성 호르몬의 균형이 깨지기 시작한다. 이때 월경증후군이 시작되는데 증상은 다음과 같다. 아랫배가 아파오고, 허리가 무겁고 전신이 나른하며, 우울하고 신경이 과민해지며, 불안, 초조, 불쾌감을 느끼고, 사고력과 기억력이 감퇴되며, 편두통, 전신의 부종浮腫 등이 나타난다.

영국의 라파엘전파 화가 에블린 드 모건Evelyn De Morgan, 1850~1919의 〈달의 여신〉(도 02)이라는 작품을 보면, 달은 은백색 또는 청백색의 불투명한 원이 아니라 뻥 뚫린 투명한 원으로 표현되었다. 멀리서는 흰 구름이 지나가고 있으며 오른쪽 아래에는 밤의 정막 속에 산봉우리들이 잠들어 있다. 달 속에는 반라半裸가 된 달의 여신도 온몸이 밧줄로 묶인 채 잠을 자고 있다. 밧줄을 자세히 보면 조금씩 풀려 있는데 이것은 달의 여신도 일반 여성들처럼 월경 전 고통을 겪는다고 생각해 이렇게 표현한 것 같다. 그러니까 밧줄로 묶인 것과 같은 월경

전 고통을 겪다가 월경이 끝날 때쯤이면 밧줄이 다시 조금씩 풀려나가는 것으로 표현한 것이다. 화가 모건은 로맨틱하고도 환상적인 화풍으로 달의 여신의 잠을 여성의 생체리듬과 연관하여 그린 듯하다.

한편 월경 시에 보이는 경혈經血에 대한 인식과 견해가 세계의 각 지역에 따라 또 과거와 현재라는 시대에 따라 많은 차이를 보이는데 그 생각들이 꽤 흥미롭다. 중세 유럽에서는 경혈을 한센병(문둥병)의 치료제로 사용했으며, 루이 14Louis ⅩⅣ세는 성욕과 관련한 미약媚藥으로 믿고 있었다고도 한다. 또 일본의 아이누족은 수렵을 성공시키고 번영을 도모하는 행운의 부적으로 그것을 몸에 바르기도 했고, 통증을 멈추는 묘약으로 생각했으며, 월경 중의 여성과의 동침을 신성시했다고 한다.

반면 경혈에 대한 부정적인 시각도 만만치 않았다. 세계의 많은 지역에서 남성이 월경 중인 여성과 동침하는 것을 위험한 일로 여겨 금기시했고, 일부 지역에서는 월경 중인 여성을 보는 것조차 금기시되었다. 시베리아의 추크치Chukchi족은 월경 중인 여성의 숨결을 쏘이면 바다에 빠져 죽는다 하여 월경 중의 여성을 한 곳에 모아 격리시키기도 했다. 또한 경혈에 있는 독소를 해소시키기 위해서 독은 독으로 제거한다는 소위 '동독요법同毒療法의 원리'를 따라 소의 오줌으로 몸을 씻게 했다고 한다.

이렇듯 과학이 발달되기 이전에 월경을 터부시하는 이면에는 출혈 자체에 대한 부정적 인식이 개입되어 있어 이를 두려워하는 것으로 보인다. 또 다른 한편으로 이를 신성시하는 것은 여성의 몸에서 주기적으로 일어나는 출혈을 마법 같은 능력을 지닌 신비스러운 현상으

case 18. 달과 인간 그리고 여성

02. 에블린 드 모건, 〈달의 여신〉, 1885, 드 모건 센터, 런던

로 인식한 것으로 생각된다.

경혈을 특별히 여긴 것은 고대 로마의 기록에서도 찾아볼 수 있는데 경혈에 접하면 식물이 마르고, 새로 담그던 술은 산화되어버리며, 금속에는 녹이 쓸고, 개는 발광한다고도 했다. 역시 모두 과거의 미신일 뿐이지만 여성의 신비스러운 생체리듬에 대해 밝혀진 것은 그리 오래전 일이 아니었다. 20세기 초반에 이르러서야 여성의 월경 현상에 대해 과학적인 분석과 논의가 시도되었으니 말이다. 성별적인 차이로 인한 특징을 그저 보이고 느껴지는 대로 해석해왔으니 그동안 여성들의 고초가 컸음은 말할 것도 없을 것 같다.

# case 19. 코가 일그러진 남자

천재 미켈란젤로의 못생긴 코의 유래

　　세기에 한 번 나올까 말까 한 위대한 조각가이자 화가이고, 시인이
자 건축가인 미켈란젤로 부오나로티Michelangelo Buonarroti, 1475~1564에
게도 후대에까지 회자되면서 예술가들의 모티브가 되었던 결점이 있
었다. 그것은 미켈란젤로의 일그러진 코였는데, 친구의 재능을 놀려
먹은 대가로 얻은 상처였다. 죽을 때까지 못생긴 코를 가지게 된 천
재 예술가는 수많은 아름다운 작품들을 남겼고, 그의 코는 오랫동안
후배 예술가들에게 작품의 영감을 안겨주었다.

## 단 한 번의 주먹다짐이 불러온 결과

　　피렌체의 통치자 로렌초 데 메디치Lorenzo de Medici, 1449~1492로부

터 장학금을 받고 1489년부터 1492년까지 메디치 정원에서 조각가 베르톨도 디 조반니Bertoldo di Giovanni, 1429?~1491 문하로 조각을 수학했다. 베르톨도 디 조반니는 산마르코 수도원 근처에 있던 메디치 정원의 책임자였다.

르네상스 미술의 위대한 후원자이던 메디치 가문은 고대 조각품들을 수집해 정원을 장식했는데, 최초의 미술 아카데미라 할 수 있었으며 예술 지망생들의 캠퍼스와도 같았다. 그곳에 있는 고대 유물들은 베르톨도 디조반니에 의해 재능을 인정받은 젊은 미술 지망생들에게만 드로잉이 허락되었다.

미켈란젤로는 이 메디치 정원에서 조각을 수학하던 피에트로 토리지아노Pietro Torrigiano, 1472~1528를 알게 되었다. 토리지아노는 미켈란젤로의 재능을 시기하고 있었으며 경쟁자로 생각해 그를 고운 눈으로 볼 수 없었다. 어느 날 두 사람은 브랑카치 예배당Brancacci Chapel에서 드로잉을 하고 있었는데, 미켈란젤로가 토리지아노의 드로잉을 보고 농담 삼아 형편없는 졸작이라 놀려댔다. 그러자 토리지아노는 모욕감을 느끼고는 자기의 드로잉을 찢어버리고 싸움을 걸어왔다. 두 사람 사이에 주먹다짐이 벌어지고 급기야 토리지아노는 있는 힘을 다해 미켈란젤로의 코를 주먹으로 내리쳤다. 이때 미켈란젤로의 코뼈가 부러지는 불상사가 일어났는데 그때가 1489년이었다. 이때부터 미켈란젤로의 코는 추하게 일그러진 코가 되어버렸다.

이렇게 된 원인으로 미켈란젤로의 강한 자존심과 반항적인 성격도 한몫을 했다. 그는 다른 사람의 그림을 깔보기 일쑤였으며 모욕감을 느낄 정도로 혹평을 가하곤 했다. 미켈란젤로가 작품에 대해 함구한

01. 살바도르 달리, 〈토리지아노의
주먹이 미켈란젤로의 코를 가격하는
장면〉(벤베누토 첼리니의 자서전에 실린
삽화), 1946

단 한 사람이 있었는데 바로 레오나르도 다빈치였다. 한편 토리지아
노도 미켈란젤로만큼 만만치 않아서 성질이 불같은데다가 호전적이
어서 다른 사람과 자주 싸움질을 했다.

미켈란젤로의 코는 원상으로 회복될 수 없을 정도로 주저앉았는
데, 이때의 상황을 그림으로 표현한 화가가 있었다. 스페인의 화가 살
바도르 달리Salvador Dali 1904~1989가 그였다. 1946년 미국에서 출간된
조각가 벤베누토 첼리니Benvenuto Cellini, 1500~1571의 자서전에 등장하
는 토리지아노에 관한 이야기 가운데 토리지아노가 만년의 첼리니에
게 미켈란젤로의 코를 가격하여 납작코로 만든 상황을 설명하는 부
분이 나오는데 그는 다음과 같이 말했다고 한다. "나는 손가락 사이
의 비스킷처럼 뼈와 연골이 으스러지는 기분을 느꼈습니다." 살바도
르 달리는 이 상황을 머릿속에 상상하며 새롭게 출간된 벤베누토 첼
리니의 자서전 삽화로 그 그림을 그려 넣었다는 것이다.

이 삽화를 자세히 살펴보면 토리지아노가 미켈란젤로의 코를 가격

한 부위는 코의 상부 연골인 비연골鼻軟骨과 하부연골인 대비익연골大鼻翼軟骨의 연결 부위이다. 마치 토리지아노가 이야기한 '손가락 사이의 비스킷처럼 뼈와 연골이 으스러지는 기분'을 느낄 수 있는 그 부위가 어느 부위에 해당하는지 살바도르 달리는 이미 알고 있었던 듯하다.(도 01)

토리지아노의 운명은 미켈란젤로의 코를 부러뜨린 후 극적으로 달라졌다. 그는 벌을 피하기 위해 피렌체를 벗어나 이탈리아를 이리저리 방랑하였고, 훗날 영국으로 건너가서 헨리 8세의 무덤을 건립하다가 그것을 방치한 채 다시 스페인으로 넘어갔다. 그곳에서 그는 마귀사냥과도 같은 마구잡이 이단자 탄압 정책에 의해 체포된 후 감옥에서 세상을 마치게 되었다.

## 후배 화가들의 영원한 모델이 된 코

프랑스의 조각가 오귀스트 로댕Auguste Rodin 의 작품 중에 〈코가 일그러진 남자〉(도 02)라는 청동 조각이 있는데, 이 조각은 미켈란젤로의 코와 연관이 있다. 14세 때 국립공예실기학교에 입학, 조각가로서의 기초를 닦은 로댕은 1857년부터 국립미술전문학교 입학시험에 세 번이나 응시했지만 연거푸 낙방하게 된다. 이때부터 로댕은 미켈란젤로의 작품을 모델로 조각을 독학하기 시작했고 본격적인 조각가의 길로 나서게 되었다고 한다.

〈코가 일그러진 남자〉는 여러 작품으로 만들어졌는데 최초로 만

02. 오귀스트 로댕, 〈코가 일그러진 남자〉, 1863~1864, 청동 조각, 로댕 미술관, 파리

들어진 이것은 로댕의 아틀리에를 청소하기 위해 온 비비Bibi라는 노인을 모델로 했다고 한다. 1864년 살롱 전에 이 작품을 출품했으나 당시의 예술계를 풍미한 아카데미즘의 미의 기준에서 어긋난다고 하여 거부당했다. 깊게 파인 주름과 일그러진 코가 추한 꼴로 드러나 인물의 미적 기준을 넘어 코가 일그러진 남자를 사실 그대로 표현하는 데 의의를 둔 작품이다. 로댕은 질병이나 노화 그리고 가난에 의해 외적·정신적으로 손상된 모습도 예술의 주제나 소재가 될 수 있다고 믿은 사람이었다. 한마디로 이 작품은 추함 그 자체를 아름다움으로 승화시킨 작품인 것이다.

비록 모델은 비비라는 노인이었지만 사실적인 조각으로 표현된 일그러진 코는 영락없는 미켈란젤로의 코였다. 제목을 차마 〈미켈란젤로의 코〉라 할 수 없으니 〈코가 일그러진 남자〉로 한 것이다. 이렇게 생각할 수 있는 이유는 그것을 뒷받침하는 작품이 남아 있기 때문이다. 이탈리아의 화가이자 조각가 다리엘레 다 볼테라Daniele da Volterra, 1509~1566의 〈미켈란젤로의 초상〉(도 03)이라는 작품이 그것이다. 그 모습이 로댕의 〈코가 일그러진 남자〉와 상당히 닮아 있다. 아마도 로댕이 다 볼테라 그림 속 미켈란젤로와 닮은 이로 비비를 선택했던 것이 아닌가 생각된다.

살롱전 출품이 거부당하자 화가 난 로댕은 〈코가 일그러진 남자〉를 친구에게 주었다고 한다. 이 작품을 받아든 친구는 생각다 못해 로댕의 작품을 거부한 심사원들이 있는 단체를 찾아가서 아주 기가 막힌 고대 조각품인데 골동품상에서 고가로 구입하였다고 자랑을 했다. 그러자 관계자들은 작품을 보고는 대단한 걸작이라며 칭찬을 아

03 04         03. 다리엘레 다 볼테라, 〈미켈란젤로의 초상〉, 1565, 테일레르스 박물관, 하를렘
04. 파블로 피카소, 〈코가 일그러진 투우사〉, 1903, 청동 조각, 볼티모어 미술관, 발티모어

끼지 않았는데, 그 가운데는 살롱 전에서 이 작품을 심사한 사람도
끼어 있었다고 한다.

스페인의 화가 파블로 피카소Pablo Picasso, 1881~1973는 로댕의 〈코
가 일그러진 남자〉를 보고 영감을 받은 것인지는 잘 모르겠지만 〈코
가 일그러진 투우사〉(도 04)라는 작품을 남겼는데 로댕의 작품과 매우
흡사함을 알 수 있다.

미켈란젤로는 〈최후의 심판〉(도 05, 06)이라는 벽화를 시스티나 성
당의 한 벽면 전체에 걸쳐 그려냈다. 벽화의 상부에는 그리스도가 있
고 주변에는 성모 마리아를 위시한 성자 사도들이 모여 있다. 눈길을
끄는 것은 그리스도의 발아래 오른편에 있는 성팔 바르톨로메오이다.
전설에 의하면 바르톨로메오는 아르메니아에서 설교를 마치고 돌아
오는 길에 이교도들에 잡혀서 산 채로 가죽이 벗겨져 순교하였다고

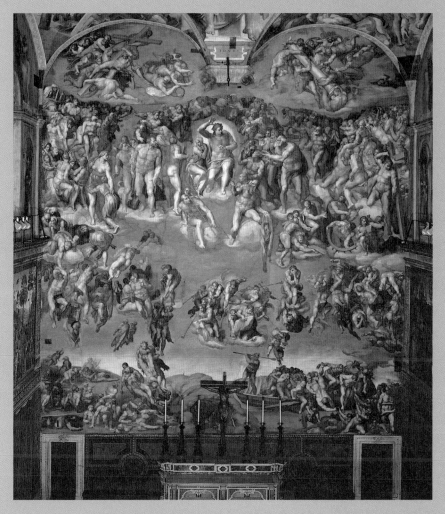

05. 미켈란젤로 부오나로티, 〈최후의 심판〉, 1534~1541, 시스티나 성당, 바티칸 시티

06. 도 05의 부분 확대

한다. 미켈란젤로의 벽화에서 성자는 오른손에 칼을 들고 있고 왼손에는 마치 내복이 늘어난 것처럼 보이는 물건을 들고 있는데 사실은 벗겨진 피부 가죽을 그려놓은 것이다.

화가는 성자 바르톨로메오가 끔찍한 처형에 의해 죽임을 당했음을 보여주고 있는데, 더욱 주목해야할 것은 그 피부 가죽의 얼굴 부분에 미켈란젤로 자신의 얼굴을 그려 넣은 사실이다. 엄청난 대작이 자신의 손에 의해 이루어졌다는 것을 나타내기 위해 서명 대신 그려 넣은 것인지는 알 수 없어도 자신의 얼굴에 각인처럼 새겨져 있는 부러진 코뼈의 흔적을 그 얼굴 부분에도 똑같이 그려 넣었다.

미켈란젤로의 모든 초상화나 조각 중에서 그의 변형된 코를 가장 정확하게 표현한 작품은 앞에서도 언급했던 미켈란젤로의 초상화를 그린 다리엘레 다 볼테라의 〈미켈란젤로의 흉상〉(도 07)이라는 청동

07. 다리엘레 다 볼테라, 〈미켈란젤로의 흉상〉,
    1565〜1566, 청동 조각, 바겔로 국립박물관, 피렌체

조각을 들 수 있다. 이 작품은 미켈란젤로가 사망한 직후에 그 얼굴
을 본떠서 만든 데스마스크death mask를 기초하여 제작한 것이기 때문
에 미켈란젤로의 손상된 코를 가장 정확하게 표현한 것이다. 그런데
자세히 살펴보면 그 형태로 보아 비연골만 손상되었던 것이 아니라
그 위에 있는 비골鼻骨까지도 으스러졌던 것으로 보인다. 하마터면 미
켈란젤로는 수많은 천재의 대작을 역사에 남기지도 못하고 단 한 번
의 가격으로 인해 사망했을 수도 있었던 것이다. 우리로서는 그때 미
켈란젤로가 코만 다치고 살아남은 것이 천만다행이라 할 수 있다.

case 19. 코가 일그러진 남자

# 자화상과 대화하는 법의학자

법의탐적으로 밝히는 화가의 내면 분석

# case 20. 고독한 사나이의 표상

빈센트 반 고흐의 자화상

　화가들은 누구나 한 번쯤은 자신의 자화상을 그려봤을 것이다. 따로 모델을 부를 필요도 없이 손쉽게 그림 공부를 할 수 있는 방법이기도 하지만, 남들 앞에서가 아닌 자기 자신 앞에서의 꾸밈없는 모습을 오랫동안 들여다볼 수 있는 기회이기도 하기 때문이다. 그런 의미에서 네덜란드의 화가 빈센트 반 고흐Vincent Van Gogh, 1853~1890는 자기 자신과의 대화를 그 누구보다 많이 시도한 사람일 것이다. 그는 37세의 짧은 생애 동안 40여 점이 넘는 자화상을 남겼다. 그의 자화상을 한 번이라도 본 적이 있는 사람이라면 그가 매우 고독했으며 또한 세상이나 자신을 향해 무언가 할 말이 많았음을 느낄 수 있었을 것이다.

# 반 고흐 그림의 독과 약, 압생트

반 고흐는 네덜란드의 한 빈촌에서 목사의 아들로 태어났다. 그는 아트 딜러로 있다가 광산으로 선교활동을 떠나는 등 여러 직업을 전전하다 결국 화가가 되기로 결심했다. 사실 그가 화가로서 활동한 것은 불과 10년 정도밖에 되지 않는다. 게다가 권총으로 자살하기 직전의 2년 동안이 그의 예술혼이 절정에 달한 시기였다. 짧은 생애 동안 그가 정열적으로 그려낸 작품들은 20세기 회화의 선구자적 역할을 했으며, 정서적인 울림과 친밀감을 주었기 때문에 많은 사람들로부터 오랫동안 사랑을 받으며 지금까지 영혼의 화가, 태양의 화가, 천재 화가라는 찬사도 받고 있다. 하지만 그의 삶은 언제부턴가 음주와 흡연, 질병과 정신 착란으로 혼란스러워지기 시작했다.

본격적으로 그림을 그리기 시작한 지 얼마 되지 않아 반 고흐는 1886년 파리로 오게 된다. 그곳에서 여러 화가들과 교류하게 되는데, 당시 파리에는 압생트absinthe라는 술이 유행하고 있었다. 이 술은 단순한 술이 아니라 프랑스 역사의 한 시기를 대변해 준다 할 정도로 많은 예술가와 유명인사들 사이에서 사랑받으며 창작의 열정을 지펴주거나 때로는 험악한 사건 사고를 일으키기도 했다. 알코올을 약 70퍼센트나 함유한 이 값싸고 독한 술은 아니스, 히솝, 향 쑥 등의 허브를 증류하여 만드는데, 에메랄드그린 빛깔을 띠어 '녹색 요정'이라 부르기도 했다.

반 고흐가 압생트를 마시기 시작한 것은 파리 몽마르트르에 있는 바타이유 카페에서였는데, 당시 코르몽 아틀리에(미술학원에 해당)에서

01. 빈센트 반 고흐, 〈회색 중절모를 쓴 자화상〉, 1887, 시립미술관, 암스테르담

만난 화가 툴르즈 로트레크Toulouse Lautrec와 함께 어울리며 많은 술을 마셨다. 이 무렵 반 고흐가 그린 작품으로 〈회색 중절모를 쓴 자화상〉(도 01)이 있다. 그의 빛나는 눈빛은 무엇인가 해보려는 듯 결연한 의지를 내보이고 있으며, 옷차림도 나름대로 시골티를 벗기 시작했음을 알 수 있다.

1888년 '화가 공동체'의 꿈을 실현하기 위해 반 고흐는 아를로 향한다. 화가 공동체는 여러 명의 화가가 한 공간에 모여 토론도 하고 작품 활동도 하는 것을 말한다. 그곳에서 반 고흐는 한동안 술을 마시지 않았다. 하지만 금주가 오래가지는 못했다. 그는 아무나 흉내 낼 수 없는 찬란한 노란 빛깔을 얻기 위해 고심했는데, 압생트를 많이 마시고 사물을 보면 그 찬란한 빛깔이 보이다가 술이 깨면 사라진다는

02. 빈센트 반 고흐, 〈꽃병에 꽂힌 열다섯 송이 해바라기〉, 1889, 솜포 미술관, 도쿄

03. 빈센트 반 고흐, 〈자화상〉, 1888, 바젤 미술관, 스위스

사실을 깨달았다. 그는 과음한 후 나타나곤 하는 그 찬란한 노란빛에
매혹되어 그림을 그리기 위해서라도 다시 압생트를 마시기 시작했다.

　반 고흐의 최고 명화라 할 수 있는 〈꽃병에 꽂힌 열다섯 송이 해바
라기〉(도 02)는 압생트로 인한 황시증黃視症, xanthopia에 걸려 얻어낸 작
품이라고 할 수 있다. 이를 뒷받침해주는 것으로 그 무렵에 그린 〈자
화상〉(도 03)을 보면 알 수 있다. 이 자화상은 압생트를 많이 마시고 난
후 그 다음날 그린 것이다. 눈 주변의 부종浮腫과 눈의 충혈充血로 보아
그의 얼굴은 과음으로 인한 부작용으로 얼굴이 완전히 변형되고 표
정이 딱딱하게 굳어져 있다.

그가 찬란한 노란색을 얻기 위해 압생트를 과음하였다는 이야기는 일리가 있는 이야기이다. 나중에 알려진 사실이지만 압생트라는 술은 그 독성으로 인한 부작용이 매우 심각했다. 압생트 과음은 색맹을 초래하기도 했는데 황시증도 그 부작용의 하나였다.

화가 공동체의 꿈 실현에 찬동하여 폴 고갱Paul Gauguin도 아를에 왔었는데 방에 걸려 있는 해바라기 그림을 보고는 깜짝 놀랐다고 한다. 그도 그럴 것이 파리에서 본 반 고흐의 작품과는 색채의 사용 등이 판이하게 달라졌기 때문이다. 창문을 통해 들어오는 햇빛을 받아 해바라기 꽃잎들은 마치 어둠에서 빛을 발하는 것처럼 반짝거려 보이고 마치 살아 숨 쉬는 것처럼 느껴지니 놀라지 않을 수가 없었던 것이다.

## 귀를 자른 화가의 자화상

반 고흐와 고갱은 화가 공동체의 꿈을 실현하기 위해 아를에서 함께 생활하다가 예술에 대한 격렬한 논쟁을 벌이고는 결국 관계에 파국을 맞게 되었다. 이때 실의에 빠진 반 고흐는 자기의 귀를 자르는 충동적 자해를 저지르기도 한다. 그는 이 일로 병원에 입원하였고, 퇴원하자마자 두 장의 자화상을 그렸다. 두 장 모두 귀에 붕대를 감고 있는 모습이었다. 그중 하나는 파이프 담배를 물고 있고,(도 04) 다른 하나는 담배를 물지는 않았지만 깊이 침잠된 얼굴을 하고 있다. 이렇게 같은 시기에 두 장의 자화상을 그렸다는 것은 반 고흐가 무엇인가

를 의도적으로 표현하고 싶었다는 것을 의미한다. 다시 말해, 투지가 강한 그가 귀를 자른 자기의 얼굴을 그림으로 남기고자 애쓴 것은 그날의 사건을 이 두 장의 자화상을 통해 정리하려고 했던 것은 아닌지 의심해볼 수 있다는 것이다.(도 05)

이 두 장의 자화상은 비록 사건이 일어나고 몸과 마음이 진정된 얼마 후에 그린 것이지만 사실은 귀를 자를 당시의 심리 상태를 단적으로 표현한 것이기도 하다. 아마도 이처럼 사람의 깊은 심정을 겉으로 드러내어 보인 자화상은 별달리 없을 것이다.

〈파이프를 물고 귀에 붕대를 감은 자화상〉(1889)에서 반 고흐는 담배만 뻐끔뻐끔 빨고 있는데, 누가 뭐라 비난해도 자기의 파괴적이고 충동적인 행위에 대해 반성할 이유는 없으며 오히려 정당한 행위였다고 항변하는 것 같은 얼굴 표정을 짓고 있다. 또한 고갱과의 결별로 깨진 화가 공동체의 꿈과 상관없이, 혼자 그림을 그려야 하는 자신의 마음의 문제야말로 가장 흥미 있으며 자기는 기어코 그 문제에 도전하겠다는 결의를 나타내는 듯하다.

앞의 작품이 사건이 있던 날 저녁의 자신의 심정과 행동의 진상에 관하여 용기 있게 모든 것을 털어놓는 반 고흐의 본디 감정을 표현한 것이라면, 두 번째 작품 〈귀에 붕대를 감은 자화상〉은 분명 무언가 의기소침해 보이는 얼굴을 하고 있다. 아마도 자기의 충동적 행동에 대해 겸허한 비판과 반성을 하고 있는 것만 같다. 사건이 있던 날 저녁의 처음 감정에서 한 발 물러나 여러 생각을 떠올리는 것처럼 보인다.

반 고흐는 작품과 인생이 깊게 연결된 전형적인 화가이다. 인생의 질곡과 행운이 있을 때마다 이를 화폭에 담았고, 삶과 죽음에 관한

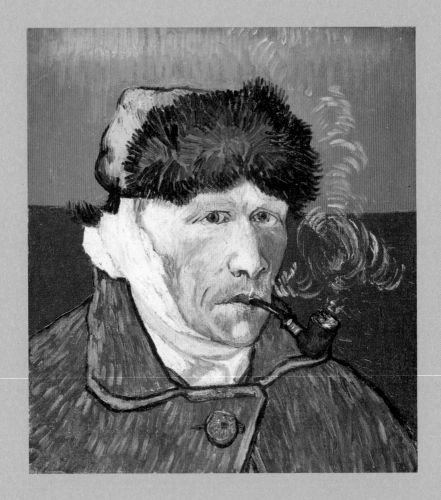

04. 빈센트 반 고흐, 〈파이프를 물고 귀에 붕대를 감은 자화상〉, 1889, 레이 B. 블록 컬렉션, 시카고

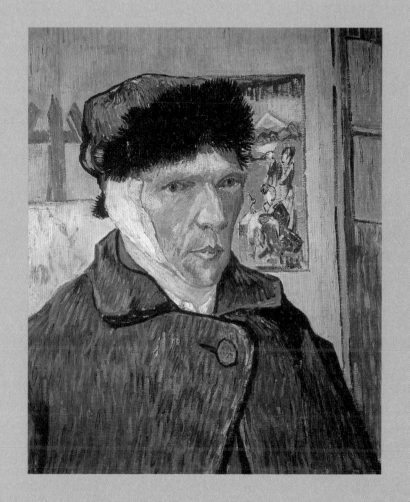

05. 빈센트 반 고흐, 〈귀에 붕대를 감은 자화상〉, 1889, 코톨드 미술연구소, 런던

자신만의 생각도 그림으로 표현했다. 감수성이 예민하고 풍부한 그로서는 그림을 그리고 있는 자체가 내면과 대화를 시도하는 느낌을 주었을 것이다. 따라서 그의 작품을 감상한다는 것은 그의 삶을 엿보고 이해할 수 있다는 말이 될 것이다. 나는 이런 점에서 반 고흐의 자화상을 통해 반 고흐의 생각과 감성을 이해해보려 애썼다.

살아생전 작품이 인정을 받았던 것도 아니고, 남들과 다른 점들 때문에 정신병원에 드나들었던 반 고흐의 삶을 보고 있자면 그것이 꼭 사회의 문제만은 아니며 반 고흐 자신의 고독한 성격과 무분별한 행위에도 분명 책임이 있었음을 알 수 있다. 하지만 그는 누구보다 정직했으며, 지나치게 마음속 깊은 곳까지를 아무런 거리낌 없이 타인에게 드러내 보이는 순수한 사람이었다. 그래서 어떤 이들로부터는 세상 물정 모르는 어리석은 사람으로, 또는 철부지 시골뜨기로, 맹목적인 고집쟁이로 평가받기도 했다. 게다가 그는 누군가로부터 자기의 진심이 이해받지 못할 때 상대를 공격하기보다는 오히려 자기 몸에 가혹한 형벌을 내리는 자학성自虐性을 지니고 있었다.

반 고흐의 생애는 끊임없이 고뇌하는 한 인간의 파란만장한 드라마를 보여주고 있어서 인간과 사랑, 인간과 예술 등에 대한 그의 깊은 고민과 절망도 엿볼 수 있다. 그는 누구보다도 버림받고 소외당하는 사람들의 입장을 잘 이해하고 있었고, 그들을 대변하기 위해 그림을 그리려고 노력했다. 생애 마지막 2년 동안은 우울증과 절망감이 더욱 심해져갔지만 그림만은 예술혼의 절정을 불태우며 수많은 명작들을 후대에 남겼다. 그가 1889년 마지막으로 그린 〈자화상〉(도 06)을 보고 있노라면 한 인간의 고독과 체념 등이 느껴진다.

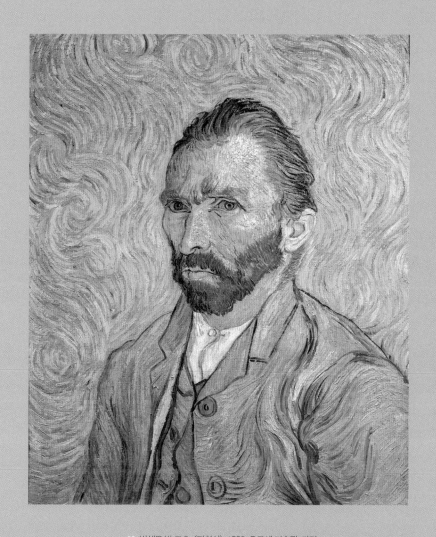
06. 빈센트 반 고흐, 〈자화상〉, 1889, 오르세 미술관, 파리

반 고흐는 이 자화상을 그린 다음 해에 권총으로 자살했다. 자살 이유로 정신 장애와 알코올 의존 등 여러 의학적 이유를 들 수 있겠지만 가장 큰 원인이 되었던 것은 고독과 절망감에서 헤어날 수 없다고 판단한 그의 체념이었다. 그가 마지막으로 남긴 "슬픔은 영원히 계속된다"라는 유명한 말이 있다. 미루어 짐작해볼 때 그는 깊은 절망에 빠져 매우 고통스러워했던 것으로 보인다. 그의 자살이 그의 영혼의 해방으로 귀결되었기를 마음속으로나마 소원해본다.

# case 21. 잘려져 그린 화가의 오른손

표현주의 화가 키르히너의 자화상

예술가 중에는 알코올 중독자가 꽤나 많다. 그들은 하나같이 예민한 감수성의 소유자이며 알 수 없는 울분으로 가득 찬 가슴을 지니고 있다. 술은 이들의 표현할 수 없는 감정과 끓어 넘치는 열정을 위로하고 분출하는 것을 도와주는 특효약과 같다. 물론 잠깐의 도움을 받을 수는 있지만 술에 의지할수록 울분과 고통은 가중될 뿐이다. 빈센트 반 고흐도 압생트에 찌들어 살다가 우울증에 걸려 권총 자살을 했는데 이렇게 자살한 또 한 명의 화가가 있다. 독일의 표현주의 화가 에른스트 루트비히 키르히너Ernst Ludwig Kirchner, 1880~1938가 그이다. 스스로를 모델로 삼아 그린 자화상과 그에 대한 자료들을 탐적해보면 그가 남긴 회화사적 의의보다 키르히너 자신의 내면세계가 어떤 고통을 받고 있었는지 잘 알 수 있다.

# 내면의 상징을 그리다

키르히너는 독일 바이에른 주의 상공업도시인 아샤펜부르크에서 태어났다. 그의 아버지는 제지공장의 화학기사였다. 그는 출생 지역과 아버지의 영향을 받아서인지 1901년 드레스덴 기술대학에 입학해 건축학을 전공했다. 건축사 학위까지 받았지만 그가 끝내 선택한 길은 화가의 삶이었다.

1905년 드레스덴 민속박물관의 공예품에서 큰 영향을 받은 그는 친구들과 함께 '다리파(브뤼케파, Die Brücke)'라는 화가 집단을 결성했다. 그들은 인상주의 화법의 영향에서 벗어나 원시적인 것을 이미지의 원천으로 삼는 표현주의 화가로 발전했다. 그들은 자극적인 화면 구도와 색채를 사용했는데, '다리파'란 이름은 사회 혁명적이고 자극적인 요소를 전달하는 다리, 즉 가교 역할을 하는 것이 이 단체의 목적이었기 때문에 생긴 이름이다.

초기 창작 시기에 키르히너는 주로 누드화, 초상화를 그렸고, 서커스 같은 무대 장면을 그렸다. 이 무렵에 그는 〈모델과 함께 있는 자화상〉(도 01)이라는 독특한 작품을 남겼다. 구도나 구성 등 테크닉적인 문제를 무시하고, 날카로운 선과 투박한 붓놀림을 이용해 자기의 감정을 표현했으며, 시각적 충격을 주기 위한 빛깔을 사용했다. 무표정한 자신의 얼굴은 허무와 상실, 고독감을 초월한 인간의 모습을 나타낸 것이라 한다. 이 작품은 겉으로 보기에는 마티스를 비롯한 프랑스의 야수파 화가들의 그림에 가깝지만 키르히너 그림의 형태들이 갖는 들쭉날쭉한 윤곽선과 긴장된 얼굴 표정은 야수파 화가들의 작품에서는 볼 수 없는 위협적인 분위기를 자아내고 있다.

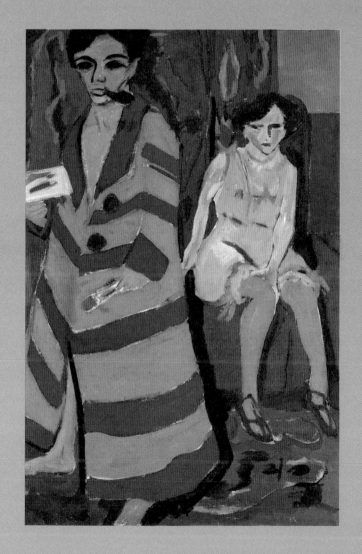

01. 에른스트 루트비히 키르히너, 〈모델과 함께 있는 자화상〉, 1910~1926, 시립미술관, 함부르크

키르히너의 이러한 분위기는 게르만적 예술 창작과 라틴적인 것과의 차이로 해석된다. 라틴 민족은 보이는 대상에서 형태를 만들어내는 데 비해 게르만 민족은 내면의 환상에서 형태를 만들어내어 눈에 보이는 자연의 형태는 상징에 지나지 않는다고 생각했다. 그래서 라틴 민족은 지각할 수 있는 사물의 모양과 상태에서 미를 추구하지만 게르만 민족은 사물의 배후에 있는 미를 추구한다. 독일인인 키르히너에게 진정한 미술이란 내면세계의 갈등을 직접적이고 강렬하게 시각적인 매체로 나타내는 것이었다.

그는 1911년까지 드레스덴에 살았고, 그 이후로는 베를린으로 이주했다. 드레스덴에서 그의 작품은 이렇다 할 만한 성공을 거두지 못했기 때문이다. 베를린에서도 처음에는 사정이 좀처럼 나아지지 않았다. 그러다가 그는 새로운 삶의 반려자인 에르나 실링을 만나게 된다. 이때쯤 그의 작품에도 변화가 나타나기 시작했다. 그가 즐겨 표현하는 둥근 형태는 좀 더 날카로워졌고, 선은 신경질적으로 바뀌었다. 색채가 지니던 광채가 줄어들었고, 베를린 거리의 풍경을 그리기도 했다. 그 외에도 키르히너는 페마른 섬에 머물면서 그 섬의 해안 풍경들을 그리기도 했다.

1914년 제1차세계대전이 일어나자 다음해 봄 키르히너는 군에 입대했고 몇 달 동안 고된 병영생활을 견뎌내다가 신경쇠약을 이유로 제대를 했다. 이 무렵에 그린 것이 〈군인으로서의 자화상〉(도 02)이다. 군복을 입고 있는 화가는 담배를 물고 있다. 가면을 쓴 것 같은 굳은 얼굴 표정은 말 못할 전쟁의 공포를 암시한다. 가장 주목해 보아야 할 것은 그의 잘려진 오른손이다. 개인의 정신과 육체를 죽음의 구렁텅이로 몰며 황폐하게 만드는 전쟁은, 그림을 그리는 데 가장 중요한

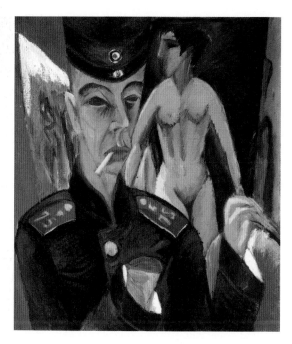

02. 에른스트 루트비히 키르히너, 〈군인으로서의 자화상〉, 1915, 오버린 대학 앨런 기념미술관, 오하이오.

역할을 하는 창작의 상징인 오른손을 필요 없게 만들었다. 이러한 상황은 자기가 아무리 노력해도 회복될 수 없는 것이기에 화가는 아예 어디론가 잘려져 나간 오른손을 내보이고 있다. 혹시 키르히너가 군 복무 과정에서 부상을 입은 것은 아닌가 하고 생각하게도 되지만 그의 오른손은 실제로 아무 이상이 없었다고 한다.

그림 뒤편에는 나체의 여인이 보이는데 구도적으로 키르히너에게 예속된 것처럼 보이지만 얼굴을 돌리고 있는 것으로 보아 내연적인 관계는 없는 것 같다. 그런데 모델의 양손의 손목 이하가 가려져 보이지 않는다. 이것은 그림 그리는 오른손이 없어진 화가에게 모델은 더 이상 필요하지 않으니 그녀의 양손도 그려 넣지 않아 모델의 폐업을 의미하는 것이다. 또한 벽에는 그리다 말고 놓아둔 미완성의 캔버

스가 걸려 있어 전쟁은 화실조차 폐허로 만들었음을 나타냈다. 종합해보면 키르히너는 이 작품을 통해 전쟁에 대해 확고한 반대를 표방했던 것 같다.

## 알코올과 약물에 중독된 자화상

키르히너는 점점 정신과 육체가 쇠약해지고 심한 우울증에 시달리게 되었다. 이러한 이유로 약물 치료(모르핀으로 추정)를 받았는데 그때 그린 것으로 〈황홀경에 빠진 자화상〉(도 03)이란 작품도 남겼다.

또한 군에서 제대한 후 정신 질환과 절망에 빠져 술로 세월을 보내게 되었는데 그러한 상황을 잘 묘사한 작품이 〈주정뱅이 자화상〉(도 04)이다. 그는 이 그림을 그리면서 "낮이나 밤이나 창가에서는 병사들이 함성을 지르며 행진하는 소리가 들려오고 이때마다 기절할 것 같은 기분에 사로잡혀 술을 더 마시게 된다"라고 말했다고 한다. 이 작품에서 지배적인 형태는 직선이나 사각형이 아니라 곡선과 원형이다. 타원형의 갈색 테이블은 마치 공중에 떠 있는 것처럼 불안한 모양으로 화면의 상부를 차지하고 있고, 테이블 위에는 아프리카 가면 모양의 유리잔이 놓여 있다. 청색과 붉은 무늬 가운을 입은 화가는 몸을 겨우 테이블에 기대고 있는데, 그의 얼굴은 마치 고흐가 술이 깬 다음 날 그렸던 자화상처럼 눈 주위가 부어오르고 입 주위가 튀어나와 있다. 오른손으로는 무엇인가를 (아마도 술을) 더 요구하듯 손을 내밀고 있는데, 절망적이고 체념적인 모습으로 보인다.

마침내 키르히너는 술로 인해 몸과 마음에 장애가 생겼고 몇 곳의

03. 에른스트 루트비히 키르히너, 〈황홀경에 빠진 자화상〉, 1915, 개인 소장

요양원과 정신병원을 전전하게 되었다. 그러면서 술을 마시지 못하게 되자 이번에는 약물에 손을 대기 시작했다. 1917년 그는 스위스 다보스 근처로 집을 옮겼다. 약물 중독으로 정신의 쇠약 상태가 심각해졌고 다시는 그림을 그릴 수 없을 정도로 몸이 망가졌지만, 그의 충실한 반려자였던 에르나 실링 덕분에 그동안의 그림을 판매하고 경제적 지원을 받게 되었다. 또한 다보스에서 요양하며 극진한 보살핌을 받아 약물에 중독되었던 그의 몸과 마음은 다소 차도를 보이기 시작했다. 이 무렵 다시 그림을 그리기 시작하여 〈고양이가 있는 자화상〉(도 05)이란 작품도 남길 수 있었다.

이 작품에서 화가의 표정이 그리 밝아 보이는 것은 아니지만 〈주정뱅이 자화상〉의 표정에 비하면 그나마 정신이 또렷해 보이는 편이다. 다갈색의 옷을 입고 서 있는 화가의 뒤편으로 검은 고양이가 앉아 있는 것도 보인다. 또한 화가의 왼손에는 푸른색의 꽃나무가 쥐어져 있다. 이런 것들이 수직적인 형태로 표현된 것으로 보아 화가는

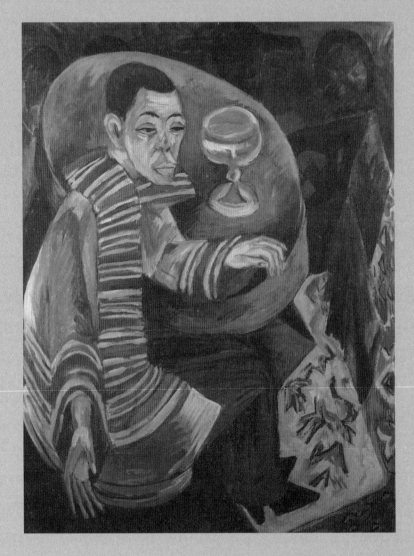

04. 에른스트 루트비히 키르히너, 〈주정뱅이 자화상〉, 1915, 게르만 국립박물관, 뉘른베르크

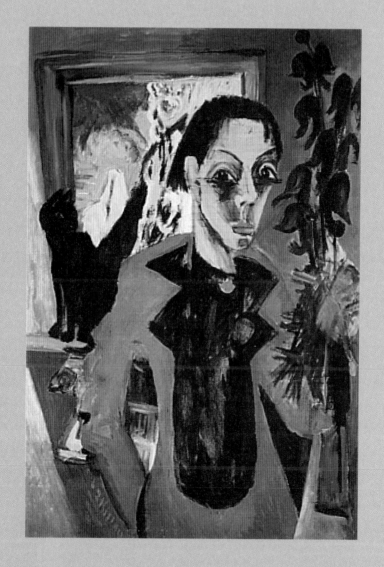

05. 에른스트 루트비히 키르히너, 〈고양이가 있는 자화상〉, 1918~1919, 하버드 대학 슈레이징거 미술관, 보스턴

다소 안정감을 찾은 듯 보인다.

키르히너는 1921년 즈음에 약물 중독에서 완전히 벗어날 수 있었다. 그의 건강도 많이 회복되었고 그동안의 여러 문제점도 안정을 되찾게 되었다. 이때부터 다시 그림을 그리기 시작한 그는 600점이 넘는 표현주의 작품을 남겼다. 그런데 나치 정권이 들어서고 다시 그의 인생에 위기를 맞게 된다. 나치는 그의 작품을 '퇴폐미술'이라 낙인찍었고, 그의 그림 30여 점을 압수하여 나치 정권 선전용으로 '퇴폐미술전람회'를 열고 만다. 이에 격분한 키르히너는 절망에 빠져 살다가 1938년 6월 15일 자택에서 권총으로 자살하여 생을 마쳤다.

고흐와 키르히너, 두 화가의 그림에서 찾아볼 수 있는 공통점은 두 사람 모두 자해한 흔적을 그림으로 남겼다는 점이다. 고흐는 실제로 귀를 잘랐고 귀에 붕대를 감은 모습을 자화상으로 남겼다. 키르히너도 실제 상황은 아니었지만 자기의 오른손이 잘려 나가고 없는 모습을 자화상으로 남겼다. 두 사람 모두 알코올 중독에 시달렸고, 고독과 좌절감으로 인한 정신 장애를 겪었다. 또한 그 둘은 절망스러운 세상을 탓하며 살아 있는 것을 선택하는 대신 자기 자신을 향해 방아쇠를 당김으로써 고통에서 벗어나려는 극단적인 선택을 했고, 결국 그 선택으로 인해 생을 마감했다.

# case 22. 종교화를 그리는 범죄자

## 카라바조의 본성과 재능 그리고 속죄

간혹 예술 자체를 우리의 삶과 동떨어진 그 어떤 신성하고 순수한 것으로만 여기는 사람들이 있다. 그런 사람들은 아마 이탈리아 밀라노 출신의 화가 미켈란젤로 메리시 다 카라바조Michelangelo Merisi da Caravaggio, 1573~1610의 그림을 감상하다가 그의 삶이 어떠했는지에 대해 단편적인 이야기를 듣게 된다면 말로 설명할 수 없는 괴리감과 배신감 때문에 인상을 찌푸릴 수도 있을 것이다. 하지만 그의 탁월한 재능과 사실주의는 스스로 낮고 험한 곳에서 방랑하며 경험하고 터득한 결과일 것이다. 그는 충동적이고 불같은 성질 때문에 폭행, 명예 회손, 성추행 그리고 살인 등의 갖은 범죄를 저질렀다. 하지만 꾸준히 종교화를 그리며 교회의 신임을 얻었고, 누추하고 별 볼 일 없는 세속적인 사람들에게 애정을 가지며 그들을 화폭에 그려온 것으로 보아 특별히 악의를 품거나 권위 의식을 가진 인물은 아니었던 것 같

다. 또한 그는 특이하게도 자신의 얼굴을 화폭 속에 숨기듯 그려 넣었는데, 그 속내에 대해서도 분석해볼 만한 가치가 있었다.

## 천재적 재능과 호전적 성격의 양립

이탈리아 밀라노 출신의 화가 카라바조는 죄를 사면 받기 위해 로마로 가던 도중 열병에 걸려 37세라는 생을 마감했다. 그의 생애 중 화가로서의 경력은 16년밖에 되지 않았다. 그는 그 짧은 생애 동안 꾸준히 그림을 그리면서도 도박에 빠져들기도 하고, 술로 나날을 보내거나, 싸움에 휘말리고, 심지어 살인까지 저지르고, 도피 생활을 하는 등 험한 인생을 살아왔다.

특이한 점은, 신성한 교회의 종교화를 그리고 있던 시기에도 그의 스캔들은 끊임없이 반복되었다는 것이다. 경비원 상해, 식당 종업원의 얼굴에 요리 접시를 던진 일, 불법 무기 소지, 모녀 모욕, 동거 여인 문제로 공증인 상해, 여인숙 주인집에 돌을 던진 일 등 6년 동안에 15번이나 수사 기록부에 올랐고, 여섯 차례나 감옥에 투옥됐다고 한다. 하지만 매번 어렵지 않게 풀려나곤 했는데 그것은 고위층의 후원자들이 사면에 도움을 주었기 때문이다. 그는 추기경과 같은 고위층 말고도 여러 계층의 옹호자들이 있었다. 교황청 우편배달부, 책 장수, 향수 판매원, 양복 재단사 등과도 친분을 맺고 있었는데 이러한 면으로 보아 그에게는 호전적인 성질 이외에도 소탈하고 따뜻한 면도 있었던 것 같다.

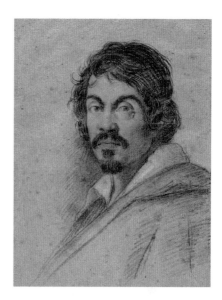

01. 오타비오 레오니, 〈카라바조의 초상〉, 1621~1625?, 마루첼리아나 도서관, 피렌체

그러던 그에게 1606년 어느 날 되돌릴 수 없는 결정적 사건이 하나 벌어진다. 세 명의 친구들과 함께 돈내기 공놀이를 하다가 싸움이 번져 결투를 하게 되었고 결국 상대를 죽이게 되었다. 카라바조가 살인을 하게 된 것이다. 그는 이 사건으로 곧 법정에 회부되었다. 하지만 그의 살인이 의도적인 것은 아니었으며 우발적 사고의 성격이 농후했기 때문에 심의가 길어지게 되었다. 그는 이를 참지 못하고 도망쳐 로마를 탈출했다. 처음에는 가까운 나폴리에 머물다가 후에는 몰타 섬으로 가는 등 도피 생활을 하면서도 그는 계속해서 그림을 그렸다.

카라바조는 자화상을 특별히 따로 그리지는 않았는데, 화가 오타비오 레오니Ottavio Leoni, 1578~1630가 그린 초상화 하나가 남아 있다. 아마도 이 그림이 카라바조의 생김새와 성격을 그대로 잘 나타내고 있는 것으로 보인다. 쉽게 달아올라 싸움을 해대는 다혈질적인 성격

case 22. 종교화를 그리는 범죄자

이 부리부리한 눈과 눈빛에서 찾아볼 수 있고, 커다란 코와 콧수염 그리고 투박해 보이는 입과 턱은 일단 무언가에 감정이 집중되면 그것에 몰입해야만 하는 집념 같은 것이 엿보인다.(도 01)

카라바조는 자화상을 그리지는 않았지만 그림에 자기 얼굴을 그려 넣고는 했다. 그림을 통해 자신의 감정이나 의사를 표현하려고 했던 것 같은데 몇몇 작품을 빼고는 그 의도가 불분명하다. 그의 초기 작품인 〈병든 바쿠스〉(도 02)라는 그림에서도 바쿠스의 얼굴에 카라바조 본인의 얼굴을 그려 넣었다. 병들어 누렇게 뜬 얼굴로 표현되어 있지만 몸은 탄탄해 보이고 머리에는 젊음의 상징인 화관이 씌워져 있다. 풍요로운 술(포도주)의 신을 일부러 역전시켜 병들고 궁핍한 자신과 일치시켜 그렸다는 말이 있다. 이 그림을 그릴 땐 아직 후원을 받지 못할 때여서 카라바조는 실제로 가난했으며 병을 앓고 있었다고 한다. 하지만 근육이나 눈빛, 화관 등을 봤을 때 밝은 미래를 희망하는 그의 바람이 담겨 있는 듯도 하다.

병든 환자의 모습은 아닌지만 표정이나 정물 등을 사실 그대로 보는 듯 실감나게 그린 작품도 있다. 〈도마뱀에게 물린 소년〉(도 03)이라는 작품인데 여기에도 역시 본인의 얼굴을 그려 넣었다. 오른편에 놓여 있는 꽃병은 꽃 위에 맺힌 이슬과 굴곡진 유리병에 반사되어 보이는 실내 공간까지 정밀하게 담고 있으며, 도마뱀에 물리는 순간 소년의 가운데손가락이 움츠려드는 세밀한 장면과 두려움에 놀라 커진 동공, 벌어진 입술, 움츠린 어깨가 섬세하고 사실적으로 묘사되어 있다. 갑자기 도마뱀이 나타나 소년의 손가락을 물 수 있었던 것은 장미와 체리 등이 계단 역할을 했기 때문인데, 이러한 것까지 한눈에

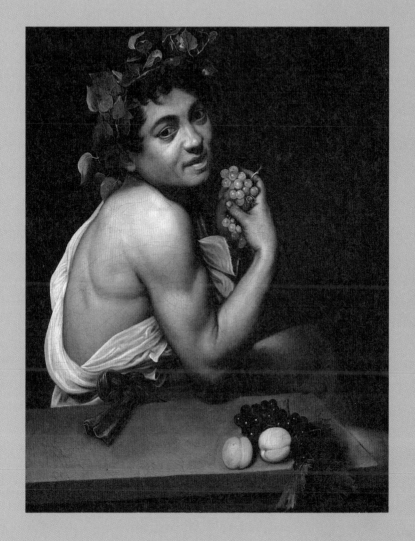

02. 미켈란젤로 메리시 다 카라바조, 〈병든 바쿠스〉, 1593~1594?, 보르게세 미술관, 로마

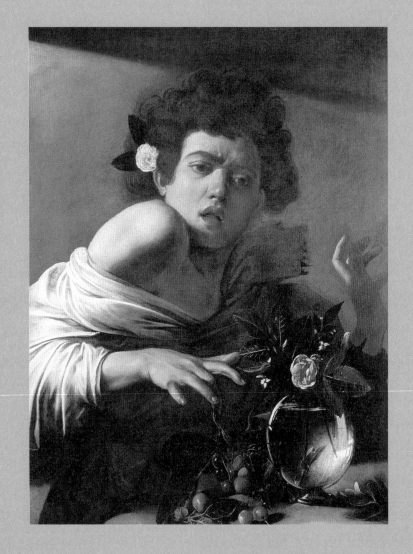

03. 미켈란젤로 메리시 다 카라바조, 〈도마뱀에게 물린 소년〉, 1593?, 론기 콜렉션 소장

알 수 있게 그려 놓았다. 카라바조의 이렇듯 세밀하면서도 사실적인
묘사는 후대 사실주의 화가들의 창작에 선구적인 역할을 했다.

## 속죄하는 마음과 카라바지즘

카라바조의 화려한 출세작인 〈마테오의 순교〉와 〈마테오의 소명〉
은 델 몬테 추기경의 후원으로 콘타렐리 예배당을 장식하기 위해 그
린 것인데, 이 그림들로 인해 그는 하루아침에 유럽의 주목받는 화가
가 되었다.

카라바조는 두 그림 중 〈마테오의 순교〉(도 04)라는 그림에도 자신
의 얼굴을 그려 넣었다. 순교자 마테오는 바닥에 쓰러져 있고 혈기
넘치는 망나니는 마테오의 오른팔을 쥐어 잡고 칼을 들이대고 있다.
순교자의 손끝은 천사가 내려준 종려나무 가지와 연결되어 있다. 이
미 치명적 일격을 받았는지 그의 복부에서는 피가 흐르고 있으며 그
의 두 팔 벌린 십자가형 동작은 최후의 의식을 행하는 듯싶다. 그런
데 망나니의 얼굴을 확대해서 잘 관찰하면 그 얼굴은 틀림없는 카라
바조 본인의 얼굴이다. 순교자를 살해하는 죄인으로 자기를 그려 넣
은 것이다. 아마도 그동안 저질러온 죄에 대해 속죄를 하고 싶은 마
음으로 이렇게 표현한 것이 아닌가 하는 짐작을 할 수 있다.(도 05)

또 그의 〈다윗〉(도 06)이라는 작품에는 골리앗의 목을 치고 머리채
를 움켜쥐고 있는 다윗이 나오는데, 골리앗의 머리와 다윗 둘 다 자
신의 얼굴을 그려 넣었다. 골리앗의 얼굴은 본인의 죄 많은 중년의

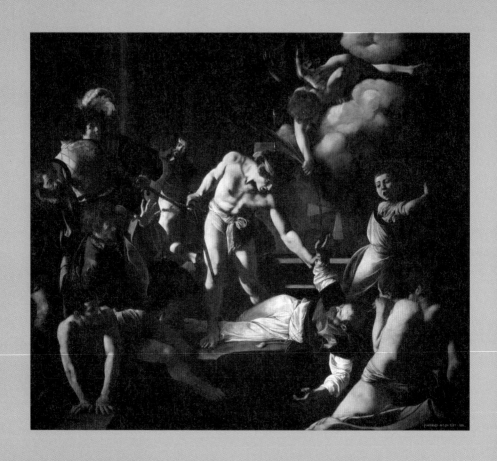

04. 미켈란젤로 메리시 다 카라바조, 〈마테오의 순교〉, 1599~1600, 산 루이지 데이 프란체시 성당, 로마

얼굴로 표현했으며, 다윗은 본인이 젊었을 때의 얼굴로 표현했다. 한 마디로 아무런 때가 묻지 않은 젊은 카라바조가 죄 많은 늙은 카라바 조를 살해한 것으로 표현한 것이다. 아마도 이러한 그림을 그린 의도 도 자신의 죄를 씻고 참회하기 위한 것이었던 듯싶다. 이러한 의도는 그가 도주해 들어간 몰타 섬에서 그린 〈세례 요한의 참수〉(1부 case 05 도 02 참조)라는 작품에서도 잘 나타나 있다. 참수 당하는 요한의 얼굴 을 자기 얼굴로 표현해놓은 것인데, 요한과 자기를 동일시하여 자기 도 속죄하는 의미에서 피의 세례 성사聖事를 받았으면 하는 간절한 심 정을 표현했으리라 짐작된다.

이렇듯 그는 도망자 신세가 되어 이곳저곳을 전전하면서도 그림을 포기하지는 않았다. 그의 어린 시절은 유복하지 못했고, 하층민들 속

06. 미켈란젤로 메리시 다 카라바조, 〈다윗〉, 1609~1610, 보르게세 미술관, 로마

에서 궁핍한 생활을 견디며 화가 초창기 시절을 견뎌냈다. 그래서인지 그의 그림에는 술꾼, 점쟁이, 사기꾼, 도박꾼, 매춘부, 부랑아, 보헤미안 병사, 동성애자, 환자, 노인 등이 거친 피부와 더러운 발바닥, 때가 낀 손톱이나 발가락 등을 하고 여과 없이 자주 등장한다. 이를 보고 평론가들은 카라바조를 자연주의자의 대변인이라 평한다. 왜냐하면 그가 그린 인물들은 아프거나, 뚱뚱하거나, 수척하거나, 더럽거나, 추하거나 아니면 대체로 힘없는 사람들을 택했기 때문이다. 그는 종교화에까지 그러한 인물들을 대거 등장시켰으며, 병들고 추한 것, 결함이 있는 것에 대해 거리낌 없이 묘사했다. 이러한 그림은 사물을 이상화시키는 고전주의 정서와는 맞지 않는 것이었다.

그의 이러한 그림 화풍은 큰 반향을 일으켜 '카라바지즘Caravagism'을 낳게 되었다. 카라바지즘은 로마에 머물렀던 외국 화가들에도 영향을 끼쳤고 그들을 통해 전 유럽으로 확산되었다. 카라바지즘의 열기는 그가 죽어서도 식지 않다가 20여년이 지나서야 그 기운이 사라졌지만, 나폴리에서는 한 세기가 다 지나도록 그 여파가 남아 있어서 루벤스, 렘브란트, 벨라스케스, 리베라, 라투르 등과 같은 거장들의 화풍에 커다란 영향을 주었다.

case 22. 종교화를 그리는 범죄자

# case 23. 가스실에서 스러진 화가

유대인 누스바움의 홀로코스트 고발

  역사적 비극은 사람들의 뇌리에 각인되어 오랫동안 회자된다. 주로 역사책이나 사람들의 증언을 통해 비극적 역사에 대한 경각심을 불러일으키지만 예술도 그러한 역할에 한몫을 톡톡히 한다. 지금은 주로 문학이나 다큐멘터리, 영화 등이 그러한 역할을 맡고 있는데, 회화나 조각을 통한 역사적 기록과 증언은 아주 오래전부터 존재해온 전통적인 매체이다. 장황한 설명이 들어간 글이나 영상 매체보다 단 한 장의 그림이 더 상징적인 충격과 울림을 가져온다. 이 장에 소개될 펠릭스 누스바움Felix Nussbaum, 1904~1944이란 화가의 그림들은 나치에 의한 유대인 학살이 얼마나 비인간적이고 폭압적이었는지를 고발하고 있다. 홀로코스트 장면을 그린 것도 아니고, 가스실에서 죽어가는 사람들을 그린 것도 아니지만, 자신의 모습을 그린 자화상만으로 두려움과 공포, 만행과 폭압, 저항 정신과 의지를 보여주고 있다.

## 유대인이란 이유 하나만으로

독일계 유대인인 누스바움은 독일의 오스나브뤼크Osnabrück에서 태어났다. 그는 엄연한 유대인 가문의 후손이다. 하지만 어려서부터 독일인과 유대인 사이에서 야기되는 문화적 정체성의 차이를 실감하면서 자랐다. 하지만 그의 아버지 필립은 독일에 완전히 동화되려고 애쓰는 인물이었다. 그는 '기사전우회騎士戰友會'의 회원으로 독일에 애국심을 지니고 있었으며, 제1차세계대전이 발발하자 독일에 거주하던 많은 유대인들과 함께 전쟁터로 나아갔다. 그것은 국가가 요구하는 국민으로서의 의무를 이행하는 것으로 '동화독일국민'이라는 인정을 얻기 위해서였다. 수 세기에 걸친 민족적 차별로부터 벗어나기를 기대했던 독일계 유대인들은 국민으로서의 평등이라는 당국의 약속을 믿고 스스로를 국민이라는 관념에 동일화하려고 했던 것이다. 그러나 그 기대는 나치즘이라는 반동에 의해 무너지고 말았다.

제2차세계대전 이전까지만 해도 누스바움이 살던 오스나브뤼크에는 약 600명의 유대계 시민이 살고 있었는데, 종전 후에 살아남은 유대인들의 숫자는 불과 6명이었다. 그 여섯 명은 배우자가 아리아인이었기에 수용소로 이송되는 것이 잠정적으로 미루어진 채 그대로 종전을 맞아 살아남을 수 있었던 것이다. 그 여섯 명을 제외한 나머지는 추방당하거나 대부분 수용소에 보내졌다.

어린 시절 내성적이던 누스바움은 유대인 초등학교에 다니다가 독일인들도 다니는 일반 학교로 옮겨 다녔는데 다수자인 독일인 급우들로부터 '유대인 자식'이라 놀림을 받았다고 한다. 이러한 어린 시절

case 23. 가스실에서 스러진 화가

의 기억은 누스바움의 뇌리에 남아 후일 작품에 많은 영향을 미쳤다.

누스바움은 화가가 된 후에도 독일에서 공부하다가 로마로 유학을 갔는데, 그 사이에 나치가 로마를 침공하자 아내 페르카와 함께 벨기에로 망명했다. 당시 벨기에에는 후일 아우슈비츠에서 살아남은 유대인 장 아메리Jean Amery가 레지스탕스 활동을 하며 살고 있었고, 누스바움은 그를 찾아 브뤼셀까지 가서 알선해준 은신처에 숨어 지내게 된다. 그곳에서 그는 세상에 다시 나갈 수 있게 될지 기약할 수 없는 삶을 살며 그림을 그리는 데 열중한다.

그 후 1940년 벨기에까지 나치 점령하에 들었고, 누스바움은 독일 군인에게 잡혀 두 달 동안 수용소에 갇히게 되었다. 그는 감시가 허술한 틈을 타서 수용소를 탈출했는데 그러지 않았다면 그의 목숨이 어떻게 되었을지는 아무도 모르는 일이었다. 탈출한 누스바움은 시민임을 증명하는 증명서가 없었고 단지 유대인 증명서만을 소지했기 때문에 언제든 잡히면 처형당할 수밖에 없는 운명이었다. 그는 야간 통행금지 시간이 되어서야 뒷골목으로 다녀야 했고, 한 은신처에서 다른 은신처로 전전하며 지내야 했다. 그러면서도 그는 그림 그리는 일을 멈추지 않았다.

그 당시 누스바움은 〈수용소에서〉(도 01)라는 작품을 남겼는데, 그의 짧지만 처참했던 수용소에서의 생활을 그린 것이었다. 그림 속 다 낡은 상자 위에 한 남자가 앉아 있다. 자기 신세가 한탄스러워서인지 아니면 어디가 아파서인지 고개를 숙이고 얼굴을 낡아빠진 담요에 파묻고 있다. 이 포로는 누스바움 자신을 그린 것이다. 남자의 뒤쪽으로는 변소가 달리 없어서 드럼통에 변을 보는 포로가 있고, 그 뒤에

는 깡마른 포로가 순번을 기다리는 듯 종이 대신 마른 풀줄기를 손에 쥐고 있다. 이 그림을 통해 우리는 누스바움이 갇혀 있던 수용소의 생활이 얼마나 비인간적인 환경이었는지 여실히 알 수 있다.

## 자화상을 통한 나치 만행의 고발

은신 생활을 하는 동안 그는 여러 장의 독특한 자화상을 남겼는데 그중 〈공포, 조카 마리안과 나의 자화상〉(도 02)이라는 작품이 있다. 이 그림은 주변 사람들이 하나둘 체포되어 사라지는 데서 오는 공포와 그 공포가 어느 때건 직접 자기에게 닥쳐올지도 모르는 환경 속에서 시시각각 느껴지는 불안을 구체적으로 잘 표현했다. 숨 막힐 듯 높은 건물 벽 앞에 누스바움과 어린 조카가 서로를 부둥켜안고 있다. 이제는 갈 곳도 없고, 곧 발각되리라는 생각에 조카 마리안은 자포자기한 표정을 짓고 있다. 누스바움은 그런 어린 조카를 안고서 달래주고 있지만 실제로는 조카만큼이나 두렵다는 것이 얼굴 표정에 나와 있다.

수용소에서 탈출하여 은신 생활을 하던 누스바움은 사람들의 도움으로 아내 페르카를 다시 만날 수 있게 된다. 두 사람은 비록 남의 집 지붕 밑이지만 함께 숨어 살 수 있게 된 것이다. 누스바움은 사람들이 외출하고 방을 비우게 되면 아래 공간으로 내려와서 아내와 함께 그림을 그리고는 했다. 이때 그린 그림으로 〈페르카와 함께 있는 자화상〉(도 03)이라는 작품이 있는데, 누스바움이 왜 두 사람의 누드화를

01. 펠릭스 누스바움, 〈수용소에서〉, 1940, 누스바움 박물관, 오스나브뤼크

02. 펠릭스 누스바움, 〈공포, 조카 마리안과 나의 자화상〉, 1941, 누스바움 박물관, 오스나브뤼크

그렸는지는 알 수 없다. 두 사람은 손을 서로의 허리에 대고 있는데 그 모습이 부자연스러워 보인다. 특이한 점은 페르카는 옷을 다 벗은 모습인데 누스바움은 바지를 입고 있으며 허리띠는 풀고 있다는 것 이다. 또한 더욱 이해하기 곤란한 것은 페르카가 누스바움의 발을 밟 고 있다는 점이다. 아마도 두 사람 사이에 존재하던 몸짓 언어나 약 속 신호가 아닌가 싶다.

누스바움의 대표적 작품 중 하나인 〈유대인 증명서를 들고 있는 자화상〉(도 04)에서 그는 수용소의 높은 담장 앞에서 자랑스럽다는 듯 은밀히 유대인 증명서를 들어 보이고 있다. 그러한 장면은 자신이 체 포될 날이 멀지 않았음을 암시하고 있기도 하다. 하지만 아무리 위험

03. 펠릭스 누스바움, 〈페르카와 함께 있는 자화상〉, 1942, 누스바움 박물관, 오스나브뤼크

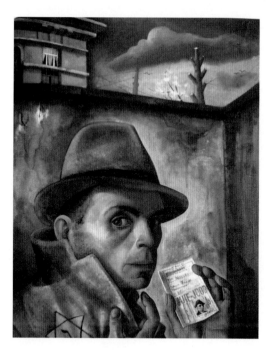

04. 펠릭스 누스바움, 〈유대인 증명서를 들고 있는 자화상〉, 1943, 누스바움 박물관, 오스나브뤼크

한 순간에도 화가는 남아 있는 모든 지혜와 힘을 다해 나치의 만행을
전 세계에 알리는 일을 절대로 포기하지 않겠다는 굳은 의지를 내보
이고 있다. 꽉 다문 입은 아무 말도 하지 않고 있지만 그의 날카로운
눈빛은 밤하늘을 가르고도 남을 것만 같다.

그의 작품 중 〈이젤 앞의 자화상〉(도 05)이라는 작품이 있는데 역시
은신 생활을 하던 중에 그린 것으로 그가 독일군에게 체포되기 10개
월 전에 그린 자화상이다. 파이프 담배를 피우며 이젤 앞에서 그림을
그리고 있는 그의 눈은 이때까지의 작품에서는 볼 수 없었던 사나움
이 엿보인다. 나치의 만행을 지금 막 캔버스에 그리고 있는 듯 적대
감이 얼굴 표정에 드러나 있다.

05. 펠릭스 누스바움, 〈이젤 앞의 자화상〉, 1943, 누스바움 박물관, 오스나브뤼크.

누스바움은 그의 작품들을 더러는 집주인에게 집세 대신 내주기도 했는데, 조금 중요한 작품이다 싶으면 친구인 치과의사에게 맡겼다고 한다. 그러면서 남긴 말은 다음과 같다. "내가 죽더라도 내 그림들만은 사람들에게 보여주시오!" 그는 나치의 압제를 피해 은신 생활을 계속하다가 1944년 6월 20일 페르카와 함께 붙잡혀 아우슈비츠 수용소로 이송되었다. 그리고는 연합군이 벨기에를 함락하기 바로 전에 가스실에서 살해되었다.

전쟁이 끝난 후, 누스바움의 삶과 작품들은 사람들에게 알려지기 시작했고, 1998년 건축가 다니엘 리베스킨트Daniel Libeskind에 의해 그를 기리는 박물관이 오스나브뤼크에 세워졌다. 리베스킨트는 9·11 테러로 무너진 미국 뉴욕 세계무역센터 재건축 설계 공모에 당선된 유명 건축가이다. 누스바움 박물관에는 그의 작품 180여 점이 전시되어 있다.

# case 24. 자서전을 남긴 조각가

첼리니의 살인 행위와 걸작 〈페르세우스〉

천재 예술가들 중에는 그 뛰어난 재능으로 말미암아 오히려 개인적인 생활은 제멋대로이고 엉망인 사람들이 간혹 있다. 그들 스스로 재능을 과신하여 겸손의 미덕을 잊고 함부로 사람들을 대하기 때문이다. 그러한 이들 중 16세기 아탈리아의 조각가이자 금세공가인 벤베누토 첼리니Benvenuto Cellini, 1500~1571의 삶을 눈여겨볼 필요가 있다. 그는 미켈란젤로의 제자이기도 하고, 교황 파울루스 3세와 프랑스 국왕 프랑수아 1세Francois I의 적극적인 후원과 보호를 받으며 축복받은 환경에서 작품 활동을 해왔다. 또한 살인을 비롯한 여러 범죄를 저질렀으면서도 권력의 비호를 받아왔고, 자신을 흉상으로 조각하여 기리거나 자서전을 남기는 등 전례에 없는 행동을 한 인물이기도 하다. 그의 행적과 작품들을 보고 있으면 그가 왜 그런 작품을 남길 수밖에 없었는지 그 세세한 면면까지 엿볼 수 있는데, 그를 사면

01. 벤베누토 첼리니, 〈첼리니 흉상〉, 베키오 다리, 피렌체

하고 두둔한 사람들의 이유도 한편으로는 납득이 가는 면이 있어 그 분석에 중점을 두고 살펴보았다.

## 오만하고 광포한 조각가

첼리니는 피렌체의 악기 제작자이자 플루트 연주자인 아버지 밑에 서 태어났다. 그의 아버지는 대를 이어 첼리니를 음악가로 만들고 싶 었지만 그는 아버지의 말을 따르지 않고 금속 세공을 배웠다. 그러다 가 나중에는 조각에까지 분야를 넓혀 갔고 피렌체의 유명한 예술가 들과 교류하면서 이름을 알리기 시작했다.

첼리니는 자기 모습을 흉상으로 제작했는데, 피렌체의 베키오 다 리Ponte Vecchio 중간 부분에 세워져 있다.(도 01) 이곳에 그의 흉상이 있

는 이유는 이 다리에 금은세공 상점들이 즐비했고, 첼리니가 젊은 시절 주로 금세공 제품을 만들어 명성을 떨쳤기 때문이다. 또 '벤베누토Benvenuto'라는 의미는 영어의 'welcome'을 의미하기 때문에 이 다리에 온 것을 환영한다는 뜻도 되기 때문이라고 한다.

첼리니는 자기의 흉상을 만들어 스스로 기릴 만큼 자부심이 컸다. 게다가 잘생긴 얼굴에 승마와 검술로 다져진 당당한 체격을 하고 있어서 여성들에게도 인기가 많았다고 한다. 또한 언변이 좋았고, 기분 나쁜 사람들에게는 서슴없이 독설을 퍼붓기로도 유명했다. 특이한 점은 그의 초기 작품 중에는 남녀의 성행위 장면을 표현한 것이 많아서 그를 성애 탐구 조각가로 부르기도 했으며, 이것이 전 유럽으로 퍼져 성행위 장면 조각품을 '첼리니'라고 부르기까지 했다는 점이다. 또한 첼리니는 자부심만큼이나 자존심이 강한 인물이었다. 사람들과 타협할 줄 모르는 성격이어서 늘 싸움을 일으켰고 경찰에도 자주 불려갔으며 처벌 받는 일도 많았다. 기록에 의하면 적어도 네 번에 걸쳐 재판을 받았는데 처음은 상해로, 두 번째는 살인으로, 세 번째는 강도, 네 번째는 성범죄로 처벌을 받았다.

그중에서도 가장 무거운 죄는 1529년에 죽은 형제를 대신해 복수를 결행하여 한 남자를 살해한 일이었다. 이후 그는 이곳저곳을 전전하는 도망자 신세가 되었는데, 그의 조각에 관심을 보이던 교황 파울루스 3세의 호의로 사면을 받을 수 있었다. 이러한 각별한 배려로 면책되어 첼리니는 교황 밑에서 일하게 되었다.

교황 파울루스 3세는 첼리니를 화폐 제조자 겸 플루트 연주자로 채용했다. 첼리니의 공방은 로마에서 단숨에 유명해졌으며 여기서

만든 금화나 메달은 귀족들이 앞을 다투며 사들였다. 첼리니는 하루 아침에 돈방석에 앉게 된 것이다. 그는 이러한 좋은 기회를 술 마시고 여자를 가까이하는 일로 낭비했으며, 친구들과는 밤을 새워가며 도박을 하다가 싸움을 하기가 일쑤였다. 그러는 가운데 몇 번의 살인을 더 저지르기도 했다. 그는 살인자인 자신보다 죽은 사람이 더 나빴기 때문에 하는 수 없이 죽였다고 변명했으며 그의 배후를 봐주는 인물이 교황이라는 것을 아는 경찰들은 그를 옥에 가두지 못했다.

이렇듯 교황 파울루스 3세는 첼리니의 살인 행각을 참을성 있게 관대히 봐주었다. 그러자 기고만장해진 첼리니는 이번에는 주화鑄貨에 사용되는 금을 질이 나쁜 금속으로 바꿔치기하여 불량 주화를 만들어냈다. 이 사실을 알게 된 교황은 더 이상 참지 못하고 그를 잡아 당장 교수형에 처하라고 명했는데, 그는 이미 줄행랑을 놓은 후였다.

배후를 봐준 교황까지 속이려 든 첼리니는 이번에는 로마를 탈출하여 멀리 프랑스로 도피하기에 이르렀다. 이 사실을 알게 된 프랑스 국왕 프랑수아 1세는 그를 궁정에 채용하려 했다. 그러자 파리의 화가들이 일제히 탄원서를 제출하며 그의 채용을 반대했다. 하지만 국왕은 첼리니에게 성을 한 채 내주며 그를 정중히 대하였고, 그의 뛰어난 솜씨에 반한 프랑스의 고관 귀족들도 그를 자기 집에 초청하고는 했다. 하지만 첼리니는 이러한 자리보다 거리의 선술집에서 소리를 질러가며 술을 마시면서 질펀히 노는 쪽을 더 즐기는 편이었다. 결국 프랑스에서도 그의 타고난 오만함과 난폭한 성질이 사람들의 눈살을 찌푸리게 했고, 마침내 그는 1545년경 고향 피렌체로 돌아와 그곳에서 여생을 마쳤다.

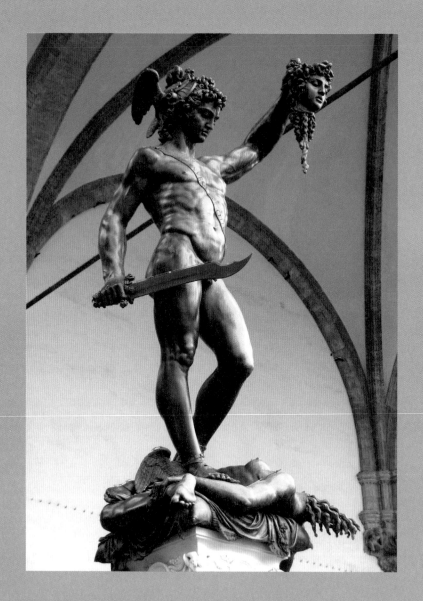

02. 벤베누토 첼리니, 〈페르세우스〉, 1545~1554, 로지아 다 란치, 피렌체

## 〈페르세우스〉와 자서전을 통해 본 첼리니

첼리니가 남긴 최고의 걸작은 뭐니 뭐니 해도 〈페르세우스〉(도 02)라는 작품일 것이다. 메두사Medusa의 머리를 들고 있는 페르세우스 Perseus 상은 첼리니 자신의 실력이 미켈란젤로의 〈다비드〉 조각상(1부 case04 도 01 참조)에 견주어 손색이 없음을 과시하기 위한 작품이었다고 한다. 〈페르세우스〉는 감상의 포인트가 두 부분으로 나뉘는데, 아래 부분은 목이 잘린 메두사의 몸통이고,(도 03) 그 위 부분은 칼로 베어낸 머리를 들어 올린 영웅상이다. 드라마틱한 주제는 페르세우스의 근육에서도 엿볼 수 있는데 첼리니의 조각가로서의 실력이 과시되고 있다.

첼리니는 괴물 메두사의 잘린 목에서 분출되는 핏방울들을 하나하나 세밀히 묘사했는데, 살인을 여러 번 저지른 사람의 경험이 이러한 표현에 한몫을 한 것 같다. 사실 조각으로 피가 방울방울 떨어지는 것을 표현한다는 것은 매우 어려운 일이다. 그런데도 굳이 이러한 모습을 표현한 데는 작가의 살인 경험과 과시욕이 불러온 과장된 표현이 아닌가 싶다.(도 04)

이 거대한 동상은 작가 스스로가 제작한 받침대 위에 세워졌다. 그는 받침대에 그리스신화에 나오는 여러 신들의 조각상을 넣었는데 그것은 작가가 메두사 신화를 잘 이해하고 있었기 때문이라 생각된다. 한편으로는 받침대 조각 중 헤르메스(전령의 신, 영어로는 머큐리-'수은'이란 뜻도 있음)와 아테나(지혜와 전쟁의 여신)도 있는데, 이것은 첼리니 자신을 오랫동안 고통 속에 몰아넣었던 질병인 매독의 발생 요인과 치료제를

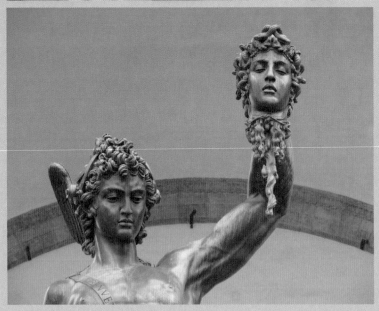

03. 〈페르세우스〉의 한 부분. 발밑에 깔린 목 잘린 메두사의 몸

04. 〈페르세우스〉의 한 부분. 메두사의 잘린 목에서 흐르는 핏방울

상징하는 것은 아닌지 짐작해본다. 당시 매독은 여성이 옮기는 것이라 여겼으며, 그 치료제로 수은을 사용했기 때문이다.

메두사는 본래 아름다운 처녀였다. 하지만 미모에 대한 자부심이 지나쳐 자신의 아름다움을 전쟁과 지혜의 여신 아테나와 비교하며 신의 세계를 넘보았다. 그런 메두사에게 반한 신이 있었으니 바로 바다의 신 포세이돈Poseidon이다. 메두사는 포세이돈을 유혹해 순결을 지키는 신이기도 한 아테나의 신전에서 사랑을 나눈다. 자신의 신전을 더럽히고 자신에게 도전하는 오만한 메두사에 분노한 아테나는 메두사를 흉측한 괴물로 변신시킨다. 메두사는 특히 머릿결이 매우 곱고 아름다웠는데 그 머리카락을 한 올 한 올 모두 뱀으로 만들고 눈에는 저주를 걸어 메두사와 눈이 마주치는 사람은 무조건 돌로 변하게 만든 것이다.

페르세우스는 메두사를 살해하기 위해 아테나에게 도움을 청하였고, 아테나는 자신의 방패를 빌려준다. 페르세우스는 그 방패를 닦아 거울처럼 만들고는 뒷걸음으로 메두사에게 다가간다. 메두사와 눈이 마주치면 그 무엇이건 돌로 굳어버리기 때문이다. 이렇듯 페르세우스는 신들의 가호를 받아 메두사의 목을 칠 수 있었다. 페르세우스가 메두사의 목을 치자 그 떨어지는 피에서 날개 달린 천마, 페가수스Pegasus가 태어났다고 한다. 아무래도 메두사는 포세이돈의 아이를 임신하고 있었으며 그 아이가 메두사의 피에서 페가수스로 태어난 것이다. 한편으로 생각해보면 첼리니가 메두사의 목에서 떨어지는 피한 방울 한 방울을 자세히 표현하려 했던 것은 페가수스의 탄생을 알리기 위한 노력이었을지도 모르겠다.

첼리니가 더욱 유명하게 된 것은 미술가로서는 최초로 자서전을 써서 남겼기 때문이다. 원고는 18세기까지만 해도 유명무실하게 존재했지만 1805년에 괴테가 독일어로 번역하고서는 그 후에 수 개국의 언어로 번역되어 출판되었다.

번역자인 괴테는 첼리니를 두둔하는 글을 쓰기도 했다. 첼리니가 당시 이탈리아 전역에 알려진 무법자이긴 했지만 조각을 계속할 수 있었던 것은 나름의 이유가 있었다는 것이다. 첼리니가 살았던 당시는 자기 권리를 지키기 위해서는 자기 이외에는 믿을 곳이 없었던 시대이기도 하다. 그래서 괴테는 "체면을 상하게 한 자를 곧 복수하지 않으면 마치 육체의 병과 같은 고통을 당하게 되어, 즉 일종의 열병에 걸린 것 같아, 상대의 피를 보아야만 그 고통이 치유되었다"라고 그를 변명하는 글을 썼던 것이다.

이렇듯 괴테가 그의 자서전을 지지하고 찬양했던 이유는 순전히 예술사적 가치에 의의를 두었기 때문인 것 같다. 괴테는 첼리니가 당대 예술가의 특색을 그대로 전해주며 또한 그의 작품과 그의 삶에서 예술가로서의 열렬한 기백과 강한 개성을 느꼈기 때문에 이를 높이 평가했던 것이다.

# case 25. 사랑받지 못한 어린 시절

부모의 부재와 무관심, 라파엘로와 실레의 자화상

　인격이 형성되고 정서와 감성이 육체와 함께 한창 발육할 시기에 경험한 일들과 관계들은 어른이 되어서까지 커다란 영향을 미친다. 누구나 그러한 것은 아니겠지만 어려서 부모의 충분한 보호와 사랑을 받지 못했거나 학대를 받은 경험이 있는 사람은 별 것 아닌 일에도 충동적인 가학성과 불안감을 나타내는 성격이 되기 쉽다. 이러한 성향은 어느 특정한 정서의 결핍을 가져오는데, 때로는 그것이 창작의 열정을 지필 불씨가 되어주기도 한다. 또한 다음에 이야기할 두 화가처럼 여인의 사랑에 늘 목말라하거나, 죽음과 불안에 둘러싸인 인간 실존에 대한 깊은 고민으로 걸작을 남기기도 한다.

## 어머니의 부재와 연애 지상주의자

이탈리아 르네상스 미술의 화가 라파엘로 산치오Raffaello Sanzio, 1483~1520는 역시 화가였던 아버지 조반니 산티Giovanni Santi와 어머니 마리아 치알라 사이에서 태어났다. 그는 어려서 부모님을 여의었는데 8세 때 어머니가 사망하고, 이어 12세가 되기도 전에 그의 아버지도 세상을 떠났다. 그 후 라파엘로는 백부 밑에서 성장하게 되었지만 천성이 상냥하고 머리도 총명하여 주변 사람들의 칭찬을 들으며 관심 속에 자랐다고 한다.

라파엘로는 자화상을 많이 그린 화가는 아니었다. 그가 그린 몇 안 되는 자화상 중 1506년에 그린 〈자화상〉(도 01) 작품이 있는데, 피렌체에서 레오나르도 다빈치의 명암법을 배우고 있을 무렵에 그린 것이라 추측된다. 이때 라파엘로의 나이는 23세여서 그의 청년기의 모습을 짐작해볼 수 있는 작품이다. 단조로운 색조의 배경과 차분한 인물 채색은 꾸밈없는 자신의 순수한 모습을 나타내기 위한 것으로 보이고, 안면의 선을 뚜렷하게 하여 성품의 선명한 표출을 나타내려 한 것 같다.

그는 37세에 요절하였는데, 그가 그린 〈라 포르나리나〉(도 02)라는 그림과 그의 요절과는 깊은 관계가 있다고 여겨져 여러 면으로 화제가 되고는 한다. '라 포르나리나'라는 말은 이탈리아어로 '빵집 딸'이라는 뜻인데, 모델의 본명은 마르게리타 루티Margherita Luti이다.

그녀의 집은 교황청 근처에서 빵집을 하고 있었는데 어느 날 라파엘로가 교황청으로 등청하다가 우연히 빵집 마당의 샘물에서 발을

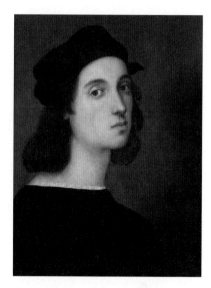

01. 라파엘로 산치오, 〈자화상〉, 1506, 우피치 미술관, 피렌체

씻고 있는 루티를 발견했다고 한다. 그 순간 라파엘로는 어려서 돌아가신 어머니의 모습과 그녀가 닮았다는 것을 깨닫고 가던 길을 멈추어 그녀를 한참 동안 바라보았다. 마침내 라파엘로는 루티가 자기 그림의 모델로 가장 이상적인 여인이라는 것을 재확인했다. 그리고는 노력 끝에 그녀를 모델로 삼는 데 성공했고, 마치 샘물에서 물이 솟듯이 그녀를 모델로 하여 많은 그림을 남기게 되었다. 그중 하나가 〈라 포르나리나〉인 것이다.

그림의 루티는 수줍은 듯 손을 가슴에 올리고 있지만 가슴이 손으로 다 가려진 것은 아니고 마치 젖가슴을 받치고 있는 듯하여 보는 이의 시선을 그 아름다운 젖가슴으로 이끄는 역할을 하고 있다. 또한 배를 가린 얇은 천은 속이 훤히 비치는 것이어서 배꼽이 그대로 비쳐 보인다. 허리 아래로는 두툼한 천을 둘렀는데 왼손을 다리 사이에 가

02. 라파엘로 산치오, 〈라 포르나리나〉, 1518~1519, 국립고대미술관, 로마

져가 전형적인 '정숙한 비너스'의 자세를 만들고 있다. 화가는 이 여인이 고결한 여인임을 애써 강조한 듯하다.

라파엘로와 루티는 화가와 모델 사이에서 사랑하는 부부 사이가 되었으며, 라파엘로가 사망할 때까지 12년간 함께하며 많은 일화를 남겼다. 당시의 유명한 미술가 전기 작가인 조르조 바사리Giorgio Vasari는 이러한 사실을 상세하게 기록으로 남겼다.

후세에 바사리의 저작물을 읽은 화가 장-오귀스트-도미니크 앵그르Jean-Auguste-Dominique Ingres, 1780~1867는 바사리의 글에 감명을 받아 라파엘로의 탄생에서 죽음에 이르기까지 그 생애를 연작으로 그렸다. 그중 하나가 〈라파엘로와 포르나리나〉(도 03)라는 작품이다. 라파엘로가 루티를 모델로 〈라 포르나리나〉라는 그림을 그리다가 잠시 쉬는 틈을 타 그녀를 포옹하고 있는 것이 이 그림의 주요 내용이다. 앵그르는 왜 이런 그림을 그렸을까? 그것은 미술가들의 삶을 전기로 남긴 바사리가 라파엘로의 죽음에 대해 덧붙인 설명 때문이었다. 바사리는 라파엘로의 죽음이 여인과의 육체적 쾌락에 너무 빠져든 나머지 열병으로 사망하였다고 전했기 때문이다.

또한 바사리는 덧붙이기를 라파엘로는 작업에 집중해야 함에도 불구하고 여인들과 만나고는 했으며 돌아와서는 피곤해서 일을 못하고 쉬곤 했다는 것이다. 결국 라파엘로는 목숨을 바쳐 사랑하리만치 여인에 대한 사랑의 갈증이 컸던 것인지도 모르겠다[갈녀증渴女症, gynecomania]. 그는 루티와의 사랑을 포함해 많은 여인들과 연애를 즐겼다고 하는데 아마도 너무 일찍 어머니를 잃은 탓이 아닐까 한다. 어머니에게 충분한 사랑을 받지 못한 데서 오는 애정결핍이 어머니

03. 장-오귀스트-도미니크 앵그르, 〈라파엘로와 포르나리나〉, 1814, 포그 미술관, 매사추세츠 주 캠브리지

와 닮은 여인에게 첫눈에 반하게 하고, 그것도 모자라 수많은 여인들의 사랑을 갈구하게 했던 것이다.

## 인간 실존의 음울한 자화상

오스트리아의 화가 에곤 실레Egon Schiele, 1890~1918는 빈 근처에 있는 도시 툴른의 기차역장 아들로 태어났다. 아버지는 매우 엄격했으며 어머니는 아버지와 사이가 안 좋아 자녀에게 몹시 냉담했다. 실레는 그런 부모 아래서 조숙한 어린 시절을 보냈고 그의 나이 14세 되던 해 아버지가 성병인 매독으로 사망했다.

실레는 아버지가 사망한 후 어머니와 사이가 더 나빠졌는데, 그것은 어머니가 아버지의 죽음을 전혀 슬퍼하지 않았기 때문이다. 일설에 의하면 실레의 아버지는 죽기 전에 자신이 소유하고 있던 주식과 채권을 모두 불사르는 이상 행동을 보였다는데 그것은 매독성 정신장애 때문이었다고 한다. 부인은 매독에 감염된 남편을 곱게 보지 않았으며 그로 인해 임신한 아이도 사랑스럽지 않았던 것 같다. 이러한 이유로 에곤 실레는 아버지의 비극적 죽음과 어머니의 냉담한 양육에 많은 정신적 혼란을 겪었을 것이다.

사람은 태어날 때부터 자기애自己愛적인 존재가 된다고 한다. 엄마의 뱃속에서 탯줄로 어머니와 연결되어 있는 상태에서는 자기의 본능적 만족으로 세상만사를 자기 마음대로 할 수 있다는 느낌을 갖는다고 한다. 즉 자신을 전지전능하다고 느낀다는 것이다. 그런데 아기가

일단 세상에 태어나면 비로소 엄마라는 타인이 필요하다는 것을 깨닫게 되는데, 그러면 아기는 자기 혼자서 할 수 있는 일이 아무것도 없다는 것을 깨닫고 무력감과 좌절감을 느끼게 된다. 이렇게 해서 아기는 엄마의 관심과 사랑을 얻기 위해 부단히 노력하게 되는데, 만일 엄마의 관심과 사랑을 충분히 받지 못하면 또다시 좌절감을 느끼고 이에 대응하기 위해 다시금 자기는 전지전능해야 한다는 환상의 꿈에 빠지게 된다고 한다. 이런 상태에 열중하다 보면 자기 자신은 너무나 훌륭하고 월등하다고 생각하며 다른 사람들을 무시하고 평가절하하게 되는 것이다. 바로 이런 상태에서 자기애narcissism가 태어난다.

에곤 실레는 남들과 잘 소통하지 못하며 인간의 원초적인 두려움과 불안 등을 자신의 모습을 빌려 작품으로 표현하고는 했는데, 이는 자기애자의 성향을 보이는 것이라 할 수 있다. 그의 수많은 자화상 중 1912년에 그린 〈자화상〉에서의 실레는 누구보다 외롭고 불안하고 고통스러운 영혼으로 그려져 있다. 이렇게 음울한 자기애는 아마도 부모의 불화와 어머니의 임신에 대한 회의, 그리고 출생 후 노골화된 모자간 갈등의 영향이 컸을 것이다.(도 04)

실레는 또한 성적 욕망에 대한 관심도 많았는데, 그것을 혐오하기도 하면서 인간 본연의 진실된 모습이라고도 생각했다. 실레는 그러한 인간 본연의 욕구를 솔직하면서도 대담하게 화폭에 담아냈다. 그는 인간 성욕이 가진 '파괴적인 힘'에 관해 묘사하기 위해 얼굴뿐만 아니라 전신의 〈누드 자화상〉(도 05)을 그리기 시작했다. 육감적이고도 관능적인 몸을 딱딱한 선과 강렬한 악센트로 표현하여 자극적인 에로티시즘을 추구했는데, 이러한 주제를 담아낸 그의 그림에는 음

산함, 허무함 등의 감성도 담겨 있다.

또한 실레는 육체를 희고 매끈한 볼륨감으로 그리지 않고 툭 튀어 나온 관절과 뒤틀린 자세를 왜곡하여 그렸다. 그의 내면에 자리 잡은 삶에 대한 열망과 죽음에 대한 공포라는 이중적인 요소가 드러난 것 인데, 이러한 이미지를 표현한 대표적인 작품으로 〈쪼그려 앉아 있는 남성 누드〉(도 06)란 자화상이 있다. 그의 누드화들은 포르노그래피 논란을 가져오기도 했지만 오히려 인간 근원의 불안과 고뇌를 더욱 적나라하게 보여주고 있다. 아마도 실레는 성욕이 가져다주는 황홀감보다 성병으로 시달리다 비극적으로 죽어버린 아버지를 생각하면서 자신의 본능적 충동에 대해 거부감을 갖는 한편 그러한 욕구를 기어코 수용해보려 하는 자신에 대한 연민도 느꼈던 것 같다.

05. 에곤 실레, 〈누드 자화상〉, 1913, 개인 소장

06. 에곤 실레, 〈쪼그려 앉아 있는 남성 누드〉, 1917, 알베르티나 박물관, 빈

이러한 직설적인 화풍으로 그린 실레의 남녀 누드화 작품은 앞에서도 말했듯이 '예술인가, 포르노그래피인가'라는 논란을 일으켰지만, 클림트가 사망한 후에는 분리파의 대표 화가로 두각을 드러내어 예술성을 인정받기 시작했다. 하지만 바로 그 무렵 유행하던 독감으로 인해 실레는 28세의 짧은 생을 마감했다. 그의 아이를 임신한 아내가 역시나 독감으로 죽은 지 3일 만이었다.

# case 26. 죽음을 예감한 자화상

〈세간티니의 유체〉와 〈해골이 있는 자화상〉

　자신의 운명을 예감하고 그것을 준비하는 이들이 얼마나 될까. 하지만 매일같이 운명적인 나날이라 생각하며 하루하루 열심히 살아간다면 그 자체가 자신의 운명을 예감하고 마지막을 준비하는 모습이 아닐까. 여기 닥쳐올 죽음을 예감한 듯 자신의 죽은 모습을 기괴스럽게 해골을 곁들여 그린 두 명의 화가가 있다. 한 명은 자연의 경건함에 심취되어 어느 날 갑자기 죽음을 예감한 듯 자신의 마지막 모습을 순리대로 살다간 편안한 모습으로 그렸고, 또 한 명은 자신을 오랫동안 괴롭힐 뇌질환 장애를 예감한 듯 자신의 모습에 해골을 그려 넣었다. 과연 그들은 죽음의 그림자를 느끼고 있었던 것일까, 아니면 그저 오늘이 마지막인 듯 열심히 살았던 것뿐일까. 두 화가의 삶과 자화상을 통해 우리는 어떻게 살아야 할지 생각해볼 만한 문제이다.

## 자기의 죽은 모습을 그린 화가

이탈리아 태생의 스위스 화가 조반니 세간티니Giovanni Segantini, 1858~1899는 이탈리아 티롤 산중의 아르코에서 출생했다. 집안이 가난한데다가 어머니마저 일찍 세상을 뜨자 그의 아버지는 돈을 벌어야겠다는 결심에 미국으로 떠나면서 세간티니를 밀라노의 한 친척집에 맡겼다. 세간티니는 그곳에 얹혀사는 것이 괴로웠던 나머지 집을 뛰쳐나왔고, 고아로 방랑하면서 취미인 그림 그리는 일을 유일한 위로로 삼았다.

희망을 잃지 않고 마침내 화가가 된 세간티니는 무엇보다 자연의 풍광을 그리고 싶어했다. 그는 아예 스위스로 이사하여 그곳의 산악 풍경을 소재로 인간과 자연의 조화를 그려 나갔다. 고원지대의 티끌 하나 없이 맑은 공기와 깊고 투명한 광선은 세간티니의 화풍을 새롭게 탄생시켰다. 그는 하얀 바탕 위에 혼합하지 않은 색채로 그만의 독특한 방법으로 그림을 그렸는데, 마치 실 줄기 같은 붓놀림으로 선의 점묘법을 개발했다. 이러한 기법을 수많은 시도 끝에 완성했는데, 사람들은 이를 필촉분할筆觸分割, divisionism 화법이라고 불렀다. 이 독특한 화법으로 그는 〈자화상〉(도 01)도 남겼다.

세간티니는 해발 2,800미터의 샤프베르크에 올라가 그가 목숨을 다할 때까지 4년 동안 '자연 3부작'을 그리는 데만 몰두했다.《생, 자연, 죽음》이 그가 혼신을 다했던 연작의 제목이다. 스위스의 고원지대 엥가딘을 무대로 한 이 3부작은 그가 동경했던 자연의 엄숙한 청정함과 그 안의 인간 생의 본연의 자세를 전하려는 것이었다. 이 3부

3부  자화상과 대화하는 법의학자

01. 조반니 세간티니, 〈자화상〉, 1893, 세간티니 미술관, 장크트모리츠

작은 파노라마 형식의 거대한 화폭에 담겼는데, 가장 규모가 큰 〈자연〉은 가로 403센티미터, 세로 235센티미터에 달한다. 웅장한 산자락 밑에서 태어나고, 살고, 죽는 인간의 일생을 단 세 컷으로 표현해낸 것인데, 무어라 한마디로 표현하기 어려운 숙명적인 슬픔을 담담하게 그려낸 작품이다.

마지막 작품인 〈죽음〉(도 02)은 온통 눈으로 뒤덮여 있다. 화면 중앙 부분에 소가 끄는 썰매 하나가 집 앞에 놓인 것이 보인다. 아마도 시신을 운구하기 위한 썰매인 것 같다. 담담한 듯 보이는 조문객들의 모습 때문에 더욱 슬픔이 느껴진다. 그림의 배경으로 펼쳐진 알프스의 만년설들은 냉랭하기만 하다. 그중 구름 덮힌 봉우리의 산의 왼편 기슭에는 두 사람의 조문객의 머리가 그림자로 보이고 그 오른편에는 운구마차를 끄는 말의 머리도 그림자로 보인다. 그 중간에 검은색 부분은 검은 천으로 쌓인 시체를 의미하는데 그 시체는 바로 자기 시신을 의미한다고 한다. 아마도 화가는 그림을 그리기 위해 산에 오르기 전에 자기의 죽은 모습을 구상하였던 것 같다. 또 산에 올라서는 〈세간티니의 유체遺體〉(도 03)라는 자기의 죽은 모습을 그리기도 했다.

해발 3,000미터에 가까운 고원지대에서 《생, 자연, 죽음》을 그리는 것에 몰두하고 있던 어느 날, 세간티니는 갑자기 심한 갈증을 느껴 눈을 녹인 물을 마셨다고 한다. 그때 이미 그의 몸에는 충수염이 진행되고 있었고, 이후에는 그것이 번져 복막염이 되었다. 세간티니는 그로부터 두 달 후 정상 부근의 목동용 오두막에서 숨을 거두었다. 그가 마지막으로 남긴 말은 "나의 산을 보고 싶다"는 한마디였다고 한다. 아직 한창인 41세의 젊은 나이였다. 그는 마치 죽음을 예감

3부 자화상과 대화하는 법의학자

02. 조반니 세간티니, 3부작 중 〈죽음〉, 1896~1899, 세간티니 미술관, 징크트모리츠

03. 조반니 세간티니, 〈세간티니의 유체〉, 1899, 세간티니 미술관, 장크트모리츠

한 것처럼 그곳에서 자기가 죽은 모습의 자화상을 남긴 것이다. 사람들은 그의 죽음마저도 '알프스의 화가'다웠다고 감동스러워한다.

세간티니의 마지막 말을 회상하며 그의 유작을 바라보면 인간도 삶도 대자연 앞에서는 한낱 일시적인 현상에 불과하다는 것을 절실히 느끼게 된다. 그래서인지 오늘도 그의 걸작《생, 자연, 죽음》3부작이 소장되어 있는 장크트모리츠의 세간티니 미술관에는 그의 작품을 감상하기 위한 관광객들의 발길이 끊이질 않는다.

## 뇌졸중 이후 의학계에서 화제가 된 화가

독일 인상파의 대표적 화가 중 한 사람인 로비스 코린트Lovis Corinth, 1858~1925는 〈해골과 함께 있는 자화상〉(도 04)이라는 작품을 남겼다. 왜 하필이면 해골, 즉 죽음과 같이 있는 자화상을 그렸는지 의문이 들 수밖에 없는 그림이다. 그런데 코린트는 활발한 작품 활동을 하던 중 1911년 그가 53세 되던 해에 갑자기 뇌졸중을 앓게 된다. 그때 우측 대뇌반구에 손상을 입었는데 왼쪽 몸에 반신 마비 증상이 나타났고 더 이상 그림을 그릴 수 없게 되었다.

이러한 이유로 사람들은 그가 자화상에 해골을 그려 넣은 것이 자기에게 일어날 이 모든 일을 예감했던 것은 아닌가 하고 추측하기도 했다. 해골은 죽음을 의미했고, 화가에게 죽음이란 살아 있음을 느끼게 해주는 그림 그리는 행위를 더 이상 할 수 없는 것을 의미하기 때문이다. 실제로 그는 알코올 중독과 우울증으로 오랜 세월 고통을 받고 있었고, 죽음에 대해서도 미리 많은 생각을 했을 것이다. 시간이 흐르자 코린트의 뇌졸중은 어느 정도 회복이 되었고, 그는 다시 그림을 그리기 시작했다. 그런데 그의 그림에 이상한 변화가 초래되어 의학계에서는 큰 화제가 되었다.

사람의 대뇌에는 삼차원의 기능 분화 축이 있다. 그 하나가 좌우 대뇌반구大腦半球의 기능 분화이다. 사람의 언어 기능은 한 측의 대뇌반구에 편재되어 있다. 즉 오른손잡이의 약 98퍼센트가 그리고 왼손잡이의 70퍼센트가 좌반구에 언어 기능 능력이 있는 것으로 알려져 있다. 그래서 좌반구를 언어 기능 우위優位 반구라 하고 우반구를 열

04. 로비스 코린트, 〈해골과 함께 있는 자화상〉, 1896, 렌바흐 하우스 미술관, 뮌헨

위劣位 반구라 한다. 한편 시각 구성 기능은 언어 기능에서 열위에 있는 우반구도 좌반구의 기능에 못지않아 좌우 대뇌반구 간에는 그 기능 분화가 비교적 대등하게 되어 있다. 그러니까 언어 기능의 좌우 차이만큼 시각 구성 기능의 차이가 극단적이지는 않다는 것이다.

이러한 좌우 분화 축의 존재는 사람의 뇌 기능을 논하는 데 있어서 매우 중요하다. 언어 기능에 있어서는 열위에 있는 대뇌의 우반구가 그림을 그리는 기능에 있어서는 좌반구의 기능과 대등하다는 것으로, 두 반구의 공동 작업으로 그림 그리는 행위가 이루어진다고 생각했다.

그러나 이것이 한 화가의 그림을 통해 달리 생각할 여지를 남겨놓았다. 그림을 그리는 기능은 좌반구보다 우반구가 우위라는 것을 추측하게 되는 일이 벌어진 것이다. 코린트의 작품을 통해 볼 때 발병 전 그린 〈일곱 표정의 습작과 자화상〉(도 05)은 자기 자신의 7가지 표정을 전통적인 기법으로 그린 그림인데, 발병 후 회복되고 나서 그린 〈자화상〉(도 06)은 자신 곁에 여전히 해골을 그려 넣고는 있지만 한 사람이 그린 것이라고는 믿을 수 없을 만큼 달리 보인다. 발병 전의 전통적 기법의 정돈된 자화상과 비교하면 발병으로 우뇌 반구가 손상된 후 그린 자화상은 형태에 독특한 변형이 있는데 발병 전에 비해 형태를 표현하는 것에 어려움이 따르고 있다는 것을 한눈에 알 수 있다.

이처럼 그의 발병 후 그림의 형태 변화를 보고 그림 그리는 행위에 있어서는 우반구가 좌반구보다 우위에 있음을 암시한다고 주장하는 학자들이 나오게 되었다. 이러한 주장에 덧붙여 코린트와는 부위가 다르지만 우측 뇌의 국소적인 손상 환자나 뇌 절단 환자에 있어서

05. 로비스 코린트, 〈일곱 표정의 습작과 자화상〉, 1910, 개인 소장

　도 그림을 베껴 그리는 능력이나 자발적인 그리기 능력 모두에 변화를 초래한다는 보고가 나오게 되었다. 그림을 그리는 능력은 우반구가 우위에 있다는 주장이 유력해지는 것이다.

　하지만 일각에서는 이러한 결과가 개인적인 차이에 불과하다고 주장을 일축하는 학자도 있다. 좌우의 대뇌반구는 제각기의 특유한 정보 처리 능력을 지녔기 때문에 이것이 협동적으로 작용한 것이지 어느 한 쪽 뇌의 손상으로 심각한 타격을 받는 것은 아니라는 또 다른 주장인 것이다. 또 한편으로는 얼굴세포와 관련된 결과로도 볼 수 있다. 사람은 누군가의 얼굴을 보고 자기가 아는 사람은 곧 그가 누구인지를 알아차릴 수 있는 능력을 지녔는데, 그것은 뇌 속에 얼굴 인식을 전담하는 부위가 있기 때문이다. 이 부위를 구성하는 세포를 얼

06. 로비스 코린트, 〈자화상〉, 1921, 개인 소장

굴세포顔細胞라 하는데 이 부위가 손상되면 다른 기능보다도 얼굴을 인식하는 기능만 소실된다.

얼굴세포는 대뇌피질의 측두연합側頭聯合 영역의 우반구 안쪽에 존재하며 사람의 시각 기능 중에서도 얼굴만을 식별하므로 특별한 의미를 지닌다고 할 수 있다. 따라서 앞서 코린트가 뇌졸중으로 우반구가 손상을 받은 후 자기의 자화상을 발병 전과 다르게 그린 것은 이러한 얼굴세포들이 망가졌기 때문이라고 주장하는 학자들도 있었다. 뇌과학 분야는 여러모로 더 연구가 되어야겠지만 코린트의 자화상으로 인해 이 분야의 연구가 화제가 되고 여러 논의가 활발히 이루어진 것만은 확실하다.

# case 27. 한 여인을 사랑한 두 명의 화가

〈키스〉와 〈바람의 신부〉가 의미하는 것

남자와 여자는 사랑을 하고 가정을 이루는 것 이외에도 서로에게 부족하거나 없는 어떤 능력이나 영감 등을 보완해주기도 한다. 그것은 주로 사랑의 감정이 치열해질 때 더욱 효과를 발휘한다. 특히 여자들의 사회 활동이 제한적이었던 반면 남자들이 주도적으로 여러 과학과 예술들을 발달시켰던 19세기 후반과 20세기 초에 한 여인을 사이에 두고 여러 지성과 예술가들이 앞 다투어 열병을 앓는 동시에 창작과 연구에 매진했던 경우가 종종 있었다. 그러한 한 여인의 예로 뮈세, 쇼팽 등의 연인인 소설가 조르주 상드Georges Sand를 들 수 있으며, 니체, 릴케, 프로이트의 연인이었던 작가이자 심리학자인 루 살로메Lou Andreas Salomé도 들 수 있다.

그리고 또 한 명의 여인이 있다. 바로 알마 쉰들러Alma Schindler, 1879~1964이다.(도 01) 그녀는 화가의 딸로 태어나 수준 높은 문화들

을 접하며 예술성을 키워왔다. 게다가 뛰어난 미모로 동시대 예술가
들의 마음에 사랑의 불씨를 지피고 창작의 영감을 불어 넣었다. 나는
그녀의 인생과 그녀의 남자들 그리고 그들의 작품 등을 통해 한 여인
에 대한 사랑이 어떻게 예술적으로 승화하는지에 대해 살펴보았다.

## 알마와 클림트의 잊지 못할 입맞춤

알마를 사랑한 남자들은 음악, 미술, 건축, 문학 등 여러 분야에서
활동하던 예술가들이었다. 그중 두 화가 구스타프 클림트Gustav Klimt,
1862~1918와 오스카 코코슈카Oskar Kokoschka, 1886~1980가 알마를 사랑
해 화제가 되었다. 그들 둘은 알마를 통해 창작의 열정과 영감을 얻
을 수 있었고, 그로 인해 자화상을 비롯한 후대에 남을 유명한 작품
들을 남길 수 있었다. 우선 알마의 첫 키스 상대였던 클림트와의 이

02. 구스타프 클림트, 1910

야기를 먼저 살펴보자.(도 02)

　알마는 자기 집에 출입하던 아버지의 제자로서 화가 클림트를 만나 사랑에 빠지게 되었다. 그 당시 클림트는 35세였고, 알마는 17세로 꽃다운 나이였다. 알마의 부모는 둘의 관계를 알아채고 교제에 반대했다. 하지만 알마는 말을 듣지 않았고, 부모는 하는 수 없이 냉각기를 주기 위해 딸을 데리고 이탈리아로 여행을 떠났다. 이를 알아차린 클림트는 그들의 여행지를 수소문하여 알마와 몰래 밀회를 했다. 이때 알마는 세상에 태어나서 처음으로 이성과의 '키스'를 경험했다. 알마보다 열여덟 살이나 많은 클림트도 그날의 감동은 다른 여인에게서는 경험할 수 없던 영원히 기억에 남을 입맞춤이라고 했다. 하지만 알마 부모의 적극적인 반대로 두 사람은 결국 헤어지게 되었다.

　미술사에서 '분리주의' 또는 '분리파'를 얘기하게 되면 당연히 구스타프 클림트를 떠올리게 된다. 예술사조 중에서 '분리파'라는 이름처럼 특이한 것도 없다. 통합이 아닌 분리를 이념으로 세운 것이다.

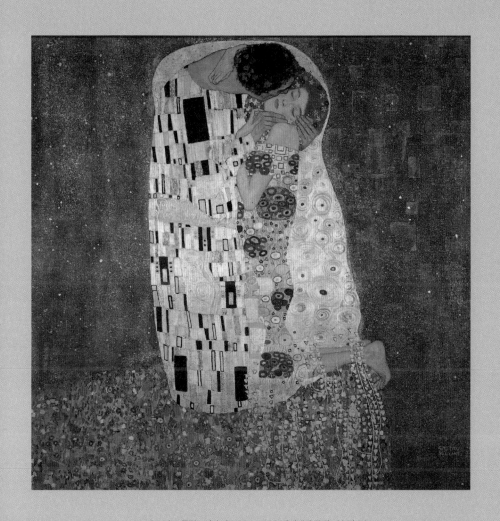

03. 구스타프 클림트, 〈키스〉, 1907~1908, 벨베데레 궁전 미술관, 빈

19세기 말 클림트를 비롯한 혁신적인 예술가들도 빈 미술가협회의 회원이었으나 보수적이고 권위적인 원로와 중견들의 작품을 참을 수 없다 하여 이들은 빈 미술가협회로부터 독립을 시도했다. 물론 쉬운 일은 아니었다. 권력은 안정적 활동을 보장하는 울타리였기 때문이다. 자신감과 도전정신이 넘쳤던 클림트는 안주를 거부하고 '빈 분리파'를 결성했던 것이다.

한편 클림트의 사생활을 볼 때는 수수께끼 같은 화가였다. 그는 생전에 자신의 그림에 대해 한 번도 설명한 적이 없고, 인터뷰도 하지 않았으며, 지극히 개인적인 생활을 누렸는데, 그에게는 그것이 또한 최상의 작업 조건이 되었다. 아마도 이러한 철저한 사생활 관리가 그의 작품들을 더욱 매력적이고 신비스럽게 보이게 하는 것은 아닐까 짐작된다.

클림트는 알마와의 짧은 연애가 끝나고 10년이나 지난 후 그때의 감동을 되살리듯 〈키스〉(도 03)라는 명작을 그려냈다. 두 남녀의 입맞춤이 주는 감동은 시대를 초월하는 것인데, 이 둘의 모델이 바로 클림트 자신과 알마라는 이야기가 있다. 그는 이 작품과 더불어 "예술가는 인간의 유한한 운명에 대한 무력함이나 순간적인 정사의 덧없음을 초월해 숭고한 욕망이 충족될 수 있는 작품을 만들도록 노력하는 구원자가 되어야 한다"라고 의미심장한 이야기를 남겼다. 클림트의 말처럼 〈키스〉의 숭고한 에로티시즘의 미학은 성공적인 호평을 받아 이 작품을 세계에서 가장 인기 있는 작품으로 손꼽히게 하였고, 클림트도 세기의 작가로 인정받게 되었다.

04. 오스카 코코슈카, 〈코코슈카와 알마의 이중 자화상〉,
1912~1913, 폴크방 미술관, 에센

## 코코슈카의 상처뿐인 짝사랑

알마와 사랑에 빠졌던 또 한명의 화가 오스카 코코슈카는 1886년
오스트리아의 푀히라룬에서 태어났다. 1905년 빈 미술공예학교에 들
어가 회화를 공부했으며, 당시 유행한 아르누보Art Nouveau와 구스타
프 클림트의 영향을 크게 받았다. 그는 클림트의 빈 분리파에 가담하
여 1908년과 1909년의 분리파 전시회에 작품을 출품했다. 또한 빈에
서 격렬히 일어난 표현주의 운동에 참여해 내면의 심리를 관통하는
독특한 표현 양식과 이미지를 선보였다. 시인이며 극작가로도 활동
한 그는 희곡《살인자, 여인들의 희망》을 발표해 표현주의 연극의 창
시자라는 평을 받기도 했다.

1912년 4월 어느 날, 코코슈카는 알마라는 여인과 운명적인 만남을 가진다. 코코슈카는 알마와의 만남에 대해 친구에게 이런 말을 했다. "나는 첫눈에 그녀에게 완전히 매혹되었어. 그날 저녁 이후 우리는 떨어질 수 없는 지경이 되었지." 또한 그는 〈코코슈카와 알마의 이중 자화상〉(도 04)이라는 작품을 둘의 사랑의 증표로 남기기도 했다. 당시 코코슈카는 27세의 불같은 청년이었고 알마는 그보다 일곱 살 연상으로 34세였다.

알마 역시 코코슈카를 사랑하기는 했지만 그의 끈질긴 청혼을 받아들이지는 않았다. 그녀는 코코슈카에게 "당신이 후세에 남을 만한 걸작을 만들 수 있다면 그때 가서 결혼할게요"라고 말하여 일단 그를 떼어놓고자 했다. 하지만 엉뚱하게도 이 일이 코코슈카의 예술혼에 불을 지르는 계기를 만들었다.

코코슈카는 알마의 말을 진실로 믿고 밤낮을 가리지 않고 노력하여 〈바람의 신부〉(도 05)라는 작품을 남기게 된다. 이 작품은 코코슈카의 대표작인 동시에 세계적 명화로 평가되고 있다. 〈폭풍우〉라고 불리기도 하는 이 작품은 바그너풍의 시적인 알레고리를 담고 있다. 사랑의 폭풍과 격정이 지나간 뒤 코코슈카와 몸을 포개고 누운 알마는 잠에 취한 듯 약간 나른해 보인다. 하지만 코코슈카는 마치 사랑의 끝을 예감이라도 하는 듯 두 눈을 공허하게 뜬 채 허공을 응시하고 있다. 곁에서 곤히 잠들어 있는 알마가 언젠가는 자신을 떠날지도 모른다는 불안감으로 잠을 이루지 못하고 있는 코코슈카의 모습이 격정적인 붓놀림을 통해 고스란히 드러나고 있다.

코코슈카는 평생 알마에 대한 집착에서 벗어나지를 못했다. 알마

05. 오스카 코코슈카, 〈바람의 신부〉, 1914, 바젤 미술관, 바젤

06. 오스카 코코슈카, 〈자화상〉, 1917, 폰 데어 호이트 미술관, 부퍼탈

는 끝내 코코슈카의 구혼을 거절하고 건축가 발터 그로피우스와 결
혼했던 것이다. 아마도 알마는 전남편이던 음악가 구스타프 말러와
의 결혼 생활에서 많은 상처를 받았던 것 같다. 말러는 알마보다 열
아홉 살이나 나이가 많았으며 그녀의 작곡 활동을 반대했다고 한다.
그런데 코코슈카의 성격은 말러와 유사한 점이 많아 알마는 그를 가
까이하고 싶지 않았던 것이다.

코코슈카는 실연으로 인한 충격과 질투를 견디지 못한 채 1914년
제1차세계대전이 발발하자 군에 자원입대 했다. 이미 가슴에 치유될
수 없는 커다란 상처를 받은 그는 그 전쟁에서 머리를 다치는 부상도
입게 되었다. 병원에 입원한 코코슈카는 치료를 받는 동안에도 알마
를 잊지 못했다고 한다. 그래서 그녀와 똑같은 사이즈의 인형을 만들
어서는 그녀가 입던 옷을 입히고, 그녀 대신 한 침대에서 자고, 같이

산책에 나서는 등 이상 행동을 보였다고 한다. 이러한 코코슈카의 행동으로 보아 알마에게는 한 남자를 이토록 광적인 사랑에 빠지게 하는 치명적인 매력이 있었음에 틀림없는 것 같다.

코코슈카는 부상에서 회복 후 〈자화상〉(도 06)이란 작품을 남겼다. 이 작품에서 그는 과거를 훌훌 털어버리고 새 출발을 다짐하려는 것 같다. 어쨌든 짝사랑의 깊은 상처가 그의 마음속에 오랫동안 남아 있었다 해도 그것이 클림트의 〈키스〉처럼 명작을 남기기에 커다란 역할을 했던 건 사실이다.

case 27. 한 여인을 사랑한 두 명의 화가

**베이컨과 가면이 있는 자화상**

달리와 앙소르의 그로테스크한 상상력

한 명은 살아생전 부와 명예를 모두 쥘 수 있었던 대표적인 초현실주의 화가이고, 한 명은 자신이 표현주의의 선구자인지도 모르고 평단에서조차 외면당하던 고립된 화가였다. 게다가 한 명은 자화상에 베이컨을 등장시켰으며, 한 명은 자화상에 가지각색의 가면들을 등장시켰다. 이 둘에게는 공통점이 있다. 둘 다 자신을 천재라고 굳게 믿었다는 점과 실제로 천재에 어울리는 독특하고 기상천외한 발상으로 미술사에 한 획을 그었다는 점이다. 이들은 살바도르 달리Salvador Dali, 1904~1989와 제임스 앙소르James Ensor, 1860~1949이다. 그들의 그로테스크한 발상과 천재성이 어떻게 발현되었는지 그리고 둘의 삶에는 어떠한 차이가 있었는지 이제부터 그들 어린 시절의 기억과 화가로서의 활동 그리고 자화상 등을 통해 알아보기로 한다.

## 그야말로 초현실적 인물인 달리

스페인 출신의 초현실주의 화가 살바도르 달리는 1904년 5월 카
탈루냐 동북부의 소도시 피게라스에서 공증인의 아들로 태어났다.(도
01) 대부분의 화가들은 부모나 친척 중 문화 예술 쪽에서 일하는 사
람들의 영향을 받아 화가의 길을 걷게 되는 편이 많은데 달리의 경우
는 그에게 그러한 영향을 줄 만한 집안사람들이 없었다. 달리가 화가
가 된 계기는 매우 특별하고 이해하기 어렵다. 미술평론가들에 의하
면 달리가 태어날 때 받은 트라우마 때문이라고 한다.

달리는 어머니의 태내胎內에 있을 때와 분만 당시의 기억이 생생했
다고 한다. 그래서 심한 불안과 공포를 느낀 그때의 기억으로 인해
일종의 트라우마를 가지게 되었고 이를 잊어 없애기 위해, 즉 고독과
불안에서 탈출하기 위해 붓을 놀려 무엇인가를 그려야 했다고 한다.
달리는 어려서부터 보통 사람으로서는 놓치기 쉬운 세세한 사항까지

도 그려내며 마음을 달래곤 했는데 바로 그 점이 화가가 되는 계기가 되었다는 것이다. 달리는 17세가 되던 해 어머니를 여의고 깊은 상처를 안은 채 마드리드 왕립미술학교에 입학했다. 그림 공부에 굶주렸던 달리는 초반에는 학업에 열중하여 우등생이 되었으며 선생들의 호감을 사기도 했다. 이 시기에 그린 것으로 〈라파엘 풍의 긴 목을 가진 자화상〉(도 02)이라는 작품이 있다. 달리는 스승인 피조트로부터 주황색과 보라색의 병치倂置 기법을 배웠는데, 이런 색상들은 초기 작품에서 많이 사용되었다. 자화상의 신비스러운 분위기는 르네상스 시기의 화가 라파엘로에게 영향을 받은 것이다. 라파엘로가 첫 자화상으로 목이 약간 길어 보이게 자신을 그렸는데 달리는 그것을 답습한 것이다. 이 작품은 상징적인 분위기를 풍기며 달리의 깊은 자기애적 성향을 잘 보여주고 있다. 몇 년 후 달리의 이러한 면모는 그의 독특한 편집증적 망상 장애를 형성하기에 이른다.

달리는 일찍이 인상파나 점묘파, 미래파의 특질을 터득하고 입체파의 감화를 받으며 작풍作風을 바꾸어 나갔다. 왕립미술학교에 입학한 지 2년이 지나고부터는 '의식화의 고집'이라는 자기만의 회화론을 내세우면서 보수적이며 학구적인 선생들과 대립하기 시작했고, 과격한 성품과 함께 그 대립이 소동으로 번지면서 1926년에 퇴학당했다. 그러나 그는 전혀 의기소침해하지 않았다. 달리는 프로이트 박사의 정신분석학 이론에 공감하면서 의식 속의 꿈이나 환상의 세계를 자세하게 표현하기 시작했다. 그러다가 1928년 파리로 가서 초현실주의 화가나 시인들과 교류했다. 이듬해 최초의 개인전을 열었고, 이를 본 초현실주의의 최고 지도자 앙드레 브르통André Breton의 인정을 받

02. 실바도르 달리, 〈라파엘 풍의 긴 목을 가진 자화상〉, 1920~1921, 개인 소장

아 정식으로 이 파의 일원으로 가입하게 되었다.

달리는 자신의 창작 기법에 대해 스스로 '편집광적이며 비판적 방법'이라 불렀다. 그는 이상하고 비합리적인 환각을 객관적이며 사실적으로 표현하고자 했는데, 이중 이미지의 활용으로 더욱더 기상천외한 그림들을 창출하게 되었다. 그러던 중 1937년 이탈리아 여행을 계기로 르네상스의 고전주의로 복귀하려는 욕구가 커졌다. 특히 원자과학이나 가톨릭의 신비성을 추구하여 왕성한 작품 제작에 들어갔다. 그러자 초현실주의에서 멀어지게 되었고 앙드레 브르통과의 불화로 끝내 1939년 초현실주의 그룹에서 추방되었다.

이에 굴하지 않고 그는 부인 갈라와 함께 미국으로 건너가 활발한 활동을 펼친다. 뉴욕의 근대미술관에서 열린 '달리의 대회고전大回顧展'은 미국인들에게 큰 인기를 끌었고 미국의 8대 도시에서도 같은 전시회를 개최하게 되었다. 달리의 명성은 하루가 다르게 하늘을 찌를 듯 높아만 갔다. 이 무렵 그는 〈구운 베이컨 조각과 함께 있는 부드러운 자화상〉(도 03)이라는 작품을 내놓았다. 이 작품에서 그의 얼굴은 받침대에 얹힌 채 환각적인 흉상으로 표현되었으며, 얇게 썬 베이컨 조각이 그의 흉상 옆에 놓여졌다. 달리는 미국의 음식 문화를 회화적 소재로 사용한 것이다. 그래서인지 미국인들은 그의 작품에 더욱 열광했고 달리에게 광고와 무대미술의 주문이 쇄도하기 시작했다. 그는 나중에 이 시기를 회고하기를 인류 역사뿐만 아니라 인간의 삶에서도 어떤 기운이 한데 모이는 시기가 있는데 그 시기가 바로 그때였으며 이 자화상이 자기의 작품 활동에서 가장 보람을 느끼게 한 작품이었다고 말했다.

3부 자화상과 대화하는 법의학자

03. 살바도르 달리, 〈구운 베이컨 조각과 함께 있는 부드러운 자화상〉, 1941, 개인 소장

## 가면을 쓴 사람들 속 작가의 비애

벨기에의 화가 제임스 앙소르James Ensor는 오스텐데Oostende의 평범한 가정에서 태어났다.(도 04) 오스텐데는 작은 마을이지만 왕실의 휴양지로 유명했다. 그의 집은 해안가에서 관광객을 상대로 한 작은 가게를 꾸렸는데 토산품과 골동품, 그림엽서 그리고 여러 가지 가면을 팔았다. 이 마을의 연례행사 중에는 '죽은 쥐의 무도회'라는 성대한 카니발이 있었다. 사람들은 카니발에 가면을 쓰고 참여했다. 앙소르는 가게 내부에 진열된 물건들 가운데 각양각색의 가면들에 흥미가 있었다.

카니발이 시작되면 가게에서는 사람들에게 빌려주거나 외국인들에게 팔기 위해 가면들을 높은 벽에 매달아두고는 했다. 군중들은 우스꽝스럽고 과장된 형태와 원색으로 제작된 가면들을 얼굴에 착용하고는 도로를 가득 채우며 카니발을 즐기고는 했는데, 앙소르에게는 그런 모습들이 어린 시절 가장 인상적인 기억으로 남았다.

앙소르는 브뤼셀 미술학교를 졸업한 후 인상파의 영향을 받은 실내화, 정물화, 풍경화에 일찍부터 주목했다. 그리고 1887년경부터는 전통적인 제재에서 벗어나 가면과 해골, 망령 등을 그리며 14~17세기 동안 이 지역에서 발전했던 플랑드르 미술의 계보를 이었다. 그는 삶과 죽음, 인간의 우매함 등을 독자적인 화법으로 표현했으나, 미술계에서 오랫동안 인정받지 못한 채 고립되어 활동했다. 그의 작품들은 오늘날에는 표현주의의 직접적인 선구라는 평가를 받고 있지만 당시에는 이상한 작품으로만 취급되었다.

04. 제임스 앙소르의 흉상

그 무렵 앙소르는 〈가면에 둘러싸인 자화상〉(도 05)이라는 작품을 남겼다. 가면들에 둘러싸여 마치 갇혀 있는 듯한 그의 얼굴은 매우 인상적이다. 수많은 화가의 자화상들 중에서 이런 기괴한 자화상을 찾기란 쉽지 않을 것이다. 앙소르는 준수한 얼굴에 깃털 장식이 달린 모자를 쓰고 영국 신사 같은 차림을 하고 있다. 그는 젊은 시절부터 코와 턱에 수염을 길러 마치 성스러운 그리스도처럼 보이기도 했다. 그는 실제로 매우 진지하고 과묵한 성격의 소유자라고 한다.

이 시기는 앙소르에게 절망감에 괴로워하던 시기이다. 그의 매우 독특한 작품 세계는 주변 동료들과 비평가들 그리고 대중들에게도 이해받지 못했기 때문이다. 그는 몹시 외로운 입장에서 작품 활동을 할 수밖에 없었다. 그림 속 가면들의 표정을 보면 가면의 주인공들을 자기 예술을 이해하지 못하는 사람들로 표현한 것 같기도 하다. 즉 자기 그림을 이해하지 못하고 비난하는 사람들은 그 생김새는 모두

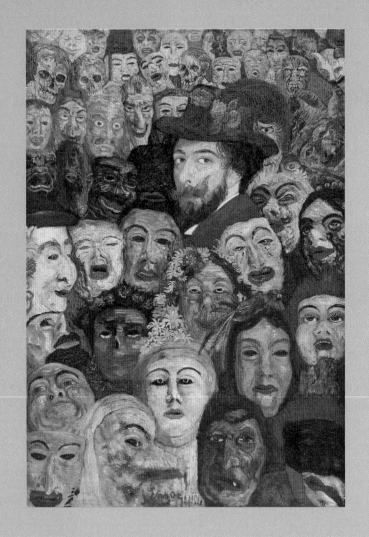

05. 제임스 앙소르, 〈가면에 둘러싸인 자화상〉, 1899, 메나드 미술관, 일본 아이치

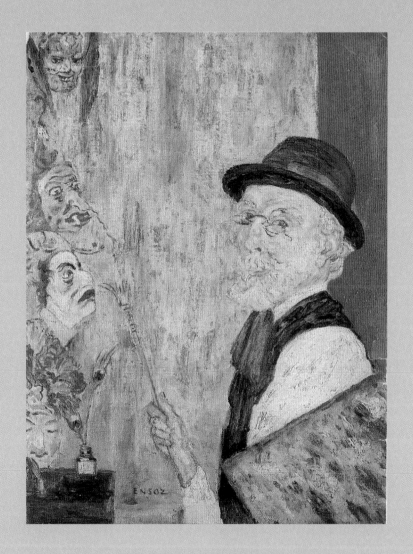

06. 제임스 앙소르, 〈가면이 있는 자화상〉, 1936, 개인 소장

달라도 하나같이 멍청해 보이고 개성이 없어 선구자인 자기를 이해하지 못한다고 생각하는 것 같다.

하지만 이 그림은 그러한 개인적 우울과 좌절만을 표현하려는 것은 아니었다. 인간의 허위와 도덕성의 문제를 환기시키고, 급격한 산업화로 잃어가는 순수한 사회를 동경하는 작가의 마음이 표현된 자화상이라고 한다. 앙소르의 또 다른 작품 〈가면이 있는 자화상〉(도 06)은 그가 76세에 그린 자화상이다. 들고 있는 붓은 마치 앙상한 뼈나 마술 지팡이처럼 보인다. 마치 마법사처럼 자신의 모습을 마음대로 표현할 수 있는 경지에 달했음을 암시하는 의미에서 그린 자화상인데, 역시 그 대상은 가면이라는 것에 변함이 없다.

무엇보다 이 괴상한 가면들의 등장 덕분에 화가는 자유로움을 얻을 수 있었다. 가면들을 통해 화가는 사람들의 얼굴을 자유자재로 표현할 수 있었을 뿐만 아니라 과감한 원색과 거친 붓 터치를 통해 마음대로 형태를 왜곡, 과장시킬 수 있었으며, 실제로 이런 기법은 20세기 초반 표현주의의 등장에 커다란 영향을 미쳤다.

# case 29. 편집증에 걸린 화가

### 얀센의 '파라노이아' 연작 자화상들

　예술가들은 대체로 일반인들에게는 찾아볼 수 없는 섬세한 감수성과 예민한 지각 능력, 집요한 사유 능력을 가지고 있다. 그들은 이러한 능력을 충분히 활용해 창작 활동에 매진하지만, 때로는 그러한 성향이 과대해져 일상생활을 불편하게 만들기도 한다. 그러한 성향 중 편집증paranoia이라는 것이 있는데 앞서 언급한 살바도르 달리도 편집광적 정신 장애에 시달렸고, 이번에 이야기할 독일 함부르크 출신의 화가 호르스트 얀센Horst Janssen, 1929~1995도 이러한 증세를 오랫동안 가지고 있었다. 여기서는 그의 삶과 자화상들, 그리고 정신의학 분야의 연구 자료들을 탐적하여 편집증과 그 증세에 대해 알아보았다.

# 얀센의 복잡다단한 삶

화가 얀센은 그의 작품들과 함께 살아 있는 동안 많은 화제가 되었다. 한마디로 그를 이야기하자면 괴짜 화가라는 평판이 어울릴 것이다. 그는 아버지 없는 사생아로 태어나 할머니와 숙모의 손에서 성장했는데 어려서부터 그림 솜씨가 뛰어나 미술학교에 진학하게 됐다.(도 01)

화가가 된 얀센은 그림을 그리는 것만으로는 생활이 곤란하자 술집을 열었다. 얀센은 술집 이름을 '손수건 선술집'이라고 하여 간판을 달아 운영했는데, 파는 술보다 본인이 마시는 술이 더 많았다고 한다. 애주가인 그는 술에 만취해 여러 가지 해프닝을 낳았는데 때로는 살인사건에 말려들어 조사를 받는 일도 있었다.

얀센이 그린 자화상 가운데는 술에 취한 본인의 모습을 그린 것이 있다. 머리카락은 부스스하고 눈의 초점은 잘 맞지 않는다. 그래도 정신 차려 거울을 보고 붓을 놀리는데 자기가 보아도 형편없는 모습을 아무런 가감 없이 그려냈다.(도 02)

얀센은 환락가를 다니며 사람들의 얼굴과 누드화를 그려서 겨우 생활을 유지했다. 그가 그리는 대상들은 정물, 동물, 풍경, 인물 등 일상에서 흔히 볼 수 있는 것들이었다. 특히 인물을 보는 그의 눈은 매우 예리해서 마치 그들을 꿰뚫어보고 그리는 듯 표정들이 살아 있다. 그는 독일 전통의 내향적이면서도 내면을 응시하는 듯한 분위기를 잘 살려내어 보는 이에게 깊은 인상을 준다. 그러면서도 관념을 뛰어넘는 정밀한 데생과 드로잉을 잊지 않는다.

　얀센의 그림에는 이상하게도 유화가 하나도 없다. 대부분 단순한 연필화나 색연필화 아니면 수채화가 전부이다. 그리고 방대한 수에 달하는 동판화, 목판화, 석판화, 그래픽 등을 창작했다. 그는 미술계의 어떤 특수한 그룹과도 무관한 자신만의 방식으로 대규모 끼우개식 화집을 만들기도 했다. 또한 그는 누구보다 자화상을 많이 그렸는데, 그것 이외에는 생활을 해결하기 위해 팔려고 그리는 그림과 선물용 그림들을 구분해 그렸다고 한다.

　그의 여자관계는 상당히 복잡했다. 여러 차례 결혼과 이혼을 반복했고, 헤아릴 수 없이 많은 여인들과 연애를 했다. 그는 이렇듯 그림을 다작하면서도 술, 여자들과 어울려 복잡다단한 생활을 하며 망상에 빠지는 경우가 잦았는데, 결국 병원은 그에게 편집증 진단을 내렸다.

　편집증이란 일명 망상증이라고도 하는데, 체계적이고 지속적인 망상이 점차 발전하여 사람들과 환경을 불신하고 의심하는 증세를 나타낸다. 이러한 증세는 구체적으로 피해망상, 종교망상, 질투망상, 추

02. 호르스트 얀센, 〈술 취한 자화상〉, 1882, 호르스트 얀센 미술관, 올덴부르크

적망상 등이 있고 논리적이고 조직적인 상태로 망상이 이루어진다. 인격과 지능은 보존된다는 점에서 정신분열증 환자들의 망상과는 구분된다. 프로이트S. Freud 박사는 편집증의 핵심이 동성애적 욕구나 환상이라고 했으며, 일반적으로 무의식에서 용납하기 어려운 욕망을 부정하고 이를 남의 탓으로 돌리는 투사投射가 그 원인이라 했다.

이러한 편집증은 대개는 내향적이고 자기 자신에 대한 관심이 높으며, 강한 확신성과 집요함을 지닌 사람에게서 보인다. 이런 사람들은 주위에서 아무리 설득해도 별다른 소용이 없다. 믿을 만한 사람이 망상에 대해 그런 사실이 없다는 경험적, 물질적 증거를 보여줘도 자신의 잘못된 판단을 고치려 하지 않는다. 이들은 심지어 자기를 신적 존재라고 믿거나, 간첩에게 쫓기며 도청 당하고 있다고 생각하는 등 비현실적인 것들에 집착한다.

### 자화상으로 그린 파라노이아 연작

얀센은 1945년부터 수많은 자화상을 그렸다. 그는 새로운 표정은 끊임없이 탄생된다고 말했다. 굳이 말을 하지 않아도 시시각각 변하는 사람의 표정을 통해 의중 파악이 가능하므로 표정은 의사소통에 매우 중요한 역할을 한다. 얀센은 표정을 그리는 것에 매우 세심한 관찰 능력을 보이며 이러한 작업에 몰두했는데, 편집병에 걸린 자기 자신도 '파라노이아'(1982~1985)라는 연작으로 그려냈다. 이 자화상들 중에서 편집증적 표정들을 잘 나타내고 있는 것들만 모아 다음과 같

03. 호르스트 얀센, 《(주시망상) 자화상》, 1882, 호르스트 얀센 미술관, 올덴부르크

이 설명해보았다.

주시망상注視妄想, delusion of observation은 다른 사람이 항상 자기만을 주목하고 관찰하고 있다고 생각하거나 아니면 신문에 난 기사가 자기를 은근히 비난하고 있다고 생각하는 망상이다. 이러한 망상에 젖었을 때의 얼굴 표정을 그린 것이 있다. 본인과 아무런 관계가 없는 사람인데도 자기를 주시한다고 생각되는 경우에는 그림에서 보는 것과 같이 상대방에게 눈을 떼지 못하고 주목하게 된다. 그림 속 얀센은 그러한 주목 상태에서 콧물이 흐르는 것도 모르는 채 있다.(도 03)

질투망상嫉妬妄想, delusion of jealousy은 대인관계에 있어서 자기 스스로의 피해의식으로 생겨나는 망상이다. 예를 들어 자기 배우자가 다른 사람을 사랑한다고 믿기 때문에 강한 질투심에 사로잡혀 과격한 행동을 하게 된다. 그림에서 보는 것과 같이 어떤 대상을 주시하는

04. 호르스트 얀센, 《(질투망상) 자화상》, 1882, 호르스트 얀센 미술관, 올덴부르크

05 06

05. 호르스트 얀센, 《(죄업망상) 자화상》, 1885, 호르스트 얀센 미술관, 올덴부르크
06. 호르스트 얀센, 《(과대망상) 자화상》, 1881, 호르스트 얀센 미술관, 올덴부르크

데 있어서 눈썹이 치켜 올라가 있고 눈은 부릅떠 있으며 입은 굳게 다물려 있다. 미간에 세로로 깊은 주름이 잡혀 있는 것도 심사가 편안하지 않음을 나타낸다.(도 04)

죄업망상罪業妄想, delusion of self-accusation은 자기가 저지른 조그마한 실수를 크게 잘못한 것으로 생각해 언제까지나 잊지 못하고 괴로워하는 망상이다. 또한 가난함이나 채무에 대해서 지나친 죄책감을 갖고 한탄하기도 한다. 그림 속 얀센은 괴로운 나머지 눈을 아래로 깔고 무엇을 생각하다가 자책감을 느끼고는 한 쪽 눈을 손으로 가리고 고민에 빠진 모습이다.(도 05)

과대망상誇大妄想, delusion of grandeur은 자기를 지나치게 과대평가하는 망상으로 다른 사람들로부터 웃음거리가 되기도 한다. 이러한 사

07. 호르스트 얀센, 〈《변신망상》 자화상〉, 1882, 호르스트 얀센 미술관, 올덴부르크

람은 아주 우쭐하는 표정을 짓거나 거만한 태도를 취하게 된다. 그림 속 얀센은 눈을 사납게 뜨고 무엇인가를 노려보고 있는데 상대가 자기의 위대함을 몰라주니 참으로 딱하다는 표정을 짓고 있다.(도 06)

변신망상變身妄想, delusion of transformation은 자기 몸에 신적 존재나 엄청나게 힘이 센 동물이 들어와 있다고 믿거나 아니면 자기 몸이 동물이나 돌로 변했다고 믿어 심각한 이상 행동을 보이거나 거만한 행동을 하게 된다. 그림 속 얀센은 무엇인가에 미쳐 헛것을 보고 있는 상태이며 눈의 초점을 맞추느라 좌우 눈의 크기가 달라져 있다. 그러한 순간에 한 쪽 손을 올리고 있는데 아마도 자신이 원하는 것을 열심히 생각하고 있기 때문인 것 같다.(도 07)

이렇듯 사실의 경험이나 이론에 근거하지 않고, 주관적인 신념만으로 생각하고 행동하게 되는 편집증적 표정을 얀센은 자신의 얼굴을 모델로 하여 표현하고 있다. 얀센의 '파라노이아' 자화상들을 보고 있자니 무수히 많은 표정들의 변화에 놀랍고, 망상이 불러오는 증세들이 더 쉽게 이해가 된다.

# 과학과 예술이 만나니 억울함의 탈도 벗겨지더라

예술과 과학은 전연 별개의 분야이기에 서로가 교감할 수 있는 통로가 없을 것으로만 생각하는 것이 일반적이다. 그래서 저자도 의학과 미술은 거리가 먼 것으로만 여기고 미술 작품 감상은 가벼운 마음으로 자유로이 즐길 수 있으면 된다고 생각하였다. 즉 요리는 즐거운 마음으로 맛있게 먹으면 되는 것이지 구태여 그 요리 만드는 법까지 터득할 필요는 없는 것과 마찬가지라고 여겼다. 이런 생각을 하게 된 배경에 의사이자 법의관 그리고 의과대학 교수를 거친 저자가 법의학적 감정鑑定과 연구 및 교육이라는 과학적 근거를 토대로 하는 이론과 실천에만 매달려, 과학적인 물적 증거 외의 다른 어떤 것과는 타협할 수 없다는 신념으로 살아온 연유가 크다.

그러다가 예술에 대한 생각이 바뀌게 된 것은 예술가와 과학자의 상반된 태도를 직시하고부터였다. 예술가들은 발상이 떠오르면 이를 즉시 작품으로 승화시키는 데 서슴지 않는다. 그러한 차이를 인지하고부터 비

로소 예술가들이 참으로 부러웠으며 마치 이때까지 삶을 헛산 것 같은 느낌마저 들었다. 과학자들은 새로운 사실을 발견하거나 새로운 발상이 떠오르면 그것을 가설로 세워 실험을 거쳐 입증하여야 한다. 어떤 결과를 얻으면 이를 학회나 전문지에 발표하고, 다른 학자가 이를 추시하여 같은 결과가 입증될 때 비로소 그 새로운 발상이나 사실이 인정된다. 즉 새로운 발상이 인정되기까지 많은 시간과 어려운 여러 과정을 거쳐야 하는 것이다. 이러한 상반된 태도 때문에 예술 작품을 대하는 자세가 달라지기 시작하였다.

그러는 가운데 그림은 감성과 직감으로만 그리는 것이 아니라는 점을 알게 되었다. 특히 역사화나 인물화 등은 시대가 부여하는 목적의식이 반영된다. 화가는 철저한 고증을 참작하고, 철학적 지성과 자신만의 예술적 영감을 융합해 작품을 완성하기에 이른다. 그러므로 작품은 곧 시대를 증언하는 무언의 증인이라 할 수 있다. 이러한 점으로 말미암아 미술 작품이 법의탐적론의 가장 좋은 분석 대상이라는 것임을 인식했으며, 그림을 보는 이의 안목과 전문성에 따라 그 해석 여하에 차가 생길 수 있어 어떤 의미에서 감상은 마치 그 자체가 제2의 창작이 될 수도 있는 것이다.

이는 그림을 보는 관람자 각자의 전문적 지식에 따라 마음속에 자기만의 독특한 감상결과가 새겨지기 때문이다. 그래서 저자는 그림을 감상할 때 화가의 기교보다 현 시대적 비판에서 우러나는 인간의 존엄성을 어떻게 이해하고 표현했는가를 중점적으로 눈여겨보았다. 그 결과 인권의 침해를 경고하고나 수호를 찬미하는 개개의 명화들을 만날 수 있었다. 또 화가들의 자화상에는 인생의 고뇌나 희열을 표현한 예술적 가치와 개인의 정체성만이 아니라 당시의 사회상도 암암리에 표출되기 때문

에 역사적 고증의 중요한 자료로서도 가치가 있다. 그 시대의 인간과 사회상이 어떠했는지, 특히 사람들의 권리가 얼마만큼 존중되었는지에 대해 자화상이 산 증거로서 그 역할을 한다는 점에 주목하게 된 것이다.

그러다가 더 욕심을 내어 역사적으로 유명한 사건의 그림들을 모아서 이에 대한 법의탐적론적 평가와 분석을 덧붙이는 가운데 스페인의 거장 고야의 〈옷을 벗은 마하〉 그림 모델의 신원을 놓고 그것이 스페인의 사회적인 문제로 여전히 논쟁이 계속되고 있다는 것을 알게 되었다. 이를 해결하기 위해 법의탐적론적인 작업을 하게 되었으며 생체정보연구팀의 협력을 얻어 이 사건을 무난히 해결할 수 있었다. 즉 스페인 사회에서 의문의 화제話題이던 알바 공작부인이 그림의 모델인 '마하'가 아니라는 사실을 밝혀 200여 년간 불명예스러운 소문에 시달리던 알바공작 가문의 위상을 되살리고, 시름에 잠겼을 고인 알바 공작부인의 영혼도 위로할 수 있게 된 것이다.

이렇게 미술 작품의 법의탐적론적 분석으로 억울했던 누명을 벗길 수 있었다는 것은 이 학문의 필요성을 말해주는 쾌거라 하겠으며, 동시에 앞으로 법의학이나 법과학의 연구자들에 의해 이 분야의 연구가 더욱 활발해지는 길라잡이가 될 수 있다고 믿어진다. 이 고야 그림의 모델신원 확인사건의 생체정보 분석을 도와준 국과수 디지털생체정보연구팀의 이중, 정도준, 김준석 연구관 들에게 감사드리며, 그 분석결과 정리를 도와준 서울의대 법의학교실의 이숭덕 교수께도 감사드린다. 또 바쁘신 가운데 이 저술의 추천사를 써 법의탐적론의 개척을 격려하여주신 서울미술관의 이주헌 관장께도 고마움을 표하는 바이다.

저자는 언제나 그러하듯이 미술작품을 통해 그 인물의 억울한 누명을

벗겨 통분함을 달래주기 위해 노력하는 가운데 혹시 혼이라도 있으면 다소나마 위로가 되었으면 하는 의미에서 혼자말로 '세라비', '세라비'를 중얼거리며 작업을 하곤 한다.

세라비C`est la vie란 프랑스어이지만 영어에서는 이를 번역하지 않고 그대로 사용하는데, 직역하자면 '그런 것이 인생이지'로 번역된다. 사람이 살다보면 일이 순조로이 잘 풀리는 경우도 있지만, 때로는 역경에 처할 때도 있다. 그래서 '세라비'는 이 두 경우 모두에 사용할 수 있는 특징을 지닌 용어로서 즉 좋은 경우에는 '기막히게 즐거운 인생이다'라는 찬사의 의미로, 반대로 억울하고 슬플 때는 '인생이란 다 그런 것! 너무 상심 말고 굳세게 사노라면 반드시 즐거운 때가 오게 마련이다'라는 위로의 말로도 쓰인다는 것이다. 그래서 '세라비'를 중얼거리고는 한다.

결국 과학과 예술은 아무런 선입견이나 주저함 없이 만나야 한다. 그래야 과학자는 예술을 그리고 예술가는 과학을 조금이라도 이해하게 돼 새로운 발상이 떠오를 수 있는 계기가 된다는 것을 저자는 몸소 경험하였다. 과학과 예술이 아무런 부담 없이 마치 고향친구 만나는 기분으로 소탈하게 만나 서로의 흉금을 털어놓다 보면 이때까지 느끼지 못했던 새로운 발상의 실마리를 잡을 수 있는 계기가 된다는 것을 강조하며 끝을 맺기로 한다.

2013년 6월
문국진

# 참고문헌

## 영문문헌

Schwartz, K. E., The Psychoanalyst and the Artist. New york Pub. 1950

Adams, L. S., Art and Trial. Icon Editions, 1976

Baticle J., Goya dor et de sang, Gallimard, Paris, 1986.

Adams, L. S., Art and Psychoanalysis. Icon Editions, 1994

Marmor, M. F. & Ravin, J. G., The EYE of the ARTIST, Mosby, 1997

Kendall, M. D., Dying to Live, Cambridge Univ. Press, 1998

Flynn, S., The body in three dimensions. Harry N. Abrams Pub., 1998

The Otska Museum of Art: The Art Book of O. M. A., 1999

Strosberg, E., Art and Science, Unesco, 1999

Tomlinson J., GOYA, Phadon Press, London, 1999

Marlow, T., Great Artists, Philip Rance, 2001

Miller H., Advances in FR Biometric Systems, BCC, Animetrics, 2005.

Matsui M., Art: Art in a New World, (5th Ed.) Asahi Pub., Tokyo, 2006

IMAOKA H., HAYASAKA A., MORISHITA Y., SATO A,, HIROAKI T., Nec's face recognition technology and its applications, NEC Technical journal, vol. 5, No. 3, 2010

Martin P. E., R, W. & Vorder B., Computer-Aided Forensic Facial Comparison, CRC Press, Boca Ration, FL, 2010

Patrick J. G., George W. Q. P. & Jonathon P., Report on the Evaluation of 2D, 2010,

George W. Q & Patrick J. G., Performance of Face Recognition Algorithms on Compressed Images, NIST Interagency Report 7830, NIST, 2011.

Still-Image Face Recognition Algorithms, Multiple-Biometric Evaluation(MBE) NIST Interagency Report 7709, NIST, 2011

http://www.nec.co.jp/press/en/1006/3002.html

http://animetrics.com/2d-3d-technology/

## 한국문헌

문국진,《법의검시학》, (청림출판사, 1987)

문국진,《생명법의학》, (고대법의연출판회, 1989)

민혜숙,《죽음을 영접하는 여인 케테 콜비츠》, (재원, 1995)

바자리, 지오르지오,《이태리 르네상스의 미술가전》(1~3권), 이근배 옮김(탐구당, 1995)

문국진,《최신법의학》, (일조각, 초판 1980, 개정판 1997)

바자리, 지오르지오,《이태리 르네상스의 미술가 평전》, 이근배 옮김(한명출판사, 2000)

이주헌,《신화 그림으로 읽기》, (학고재, 2000)

파르취, 수잔나,《당신의 미술관》(1, 2권), 홍진경 옮김(현암사, 2000)

이주헌,《50일간의 유럽 미술관 체험》(1, 2권), (학고재, 2001)

이주헌,《프랑스 미술 기행》, (중앙 M&B, 2001)

문국진,《명화와 의학의 만남》, (예담, 2002)

이석우,《그림, 역사가 쓴 자서전》, (시공사, 2002)

이주헌,《서양화 자신 있게 보기》(1, 2권), (학고재, 2003)

이주헌,《화가와 모델》, (예담, 2003)

문국진,《반 고흐 죽음의 비밀》, (예담, 2003)

토도로프, 츠베탕,《일상 예찬》, 이은진 옮김(뿌리와 이파리, 2003)

임두빈,《한권으로 보는 성양 미술사 이야기》, (가람기획, 2003)

이주헌,《화가와 모델》, (예담, 2003)

진중권,《앙겔루스 노부스》, (아웃사이더, 2003)

이명옥,《미술에 대해 알고 싶은 모든 것들》, (다빈치, 2004)

블라이어, 수잔 프레스턴,《아프리카의 왕실 미술》, 김호정 옮김(예경, 2004)

유경희,《테마가 있는 미술 여행》, (아트북스, 2004)

김민호,《별난법학자의 그림 이야기》, (예경, 2004)

고종희,《르네상스의 초상화 또는 인간의 빛과 그늘》, (한길아트, 2004)

문국진,《명화로 보는 사건》, (해바라기, 2004)

문국진,《그림 속 나체》, (예담, 2004)

문국진,《명화로 보는 인간의 고통》, (예담, 2005)

문국진,《그림으로 보는 신화와 의학》, (예담, 2006)

이주헌,《눈과 피의 나라 러시아 미술》, (학고재, 2006)

문국진,《표정의 심리와 해부》, (미진사, 2007)

문국진,《질병이 탄생시킨 명화》, (자유아카데미, 2008)

문국진, 《미술과 범죄》, (예담, 2006)

문국진, 《바우보》, (미진사, 2009)

이주헌, 《지식의 미술관》, (아트북스, 2009)

## 일본문헌

高橋 嚴, 美術史から神秘學へ, 水聲社, 1982

岩月 賢一, 醫語語源散策, 醫學圖書出版, 1983

坂根 嚴夫, 科學と藝術の間, 朝日新聞社 出版部, 1986

岩井 寬, 色と形の 深層心理, NHKブックス, 1986

アルマ・マーラー(著) 石井宏(譯), グスタフ・マーラー, 愛と苦悩の回想, 中央公論新社, 1987

岡本 重溫, 西洋美術の歩め, (2版) 東海大學出版會, 1989

田中 英道, 美術にみるヨ―ロツハ精神, 弓立社, 1993

渡邊 健浩, 名畵の沈黙と發言, 里文出版, 1995

鷲田 清一, 見られることの權利(顔)論, メタローグ 1995

楠見 千鶴子, 運命を愛した女たち, NHKブックス, 1996

形の文化會, 生命の形, 身體の形, 工作舍, 1996

中丸 明, スペン ゴヤの旅, 文藝春秋社, 東京, 1998

小林 昌廣, 臨床の藝術學, 昭和堂, 1999

鈴木 七美, 出産の 歴史人類學, 新曜社, 1999

西岡 文彦, 絶頂美術館, 新潮社, 2000

酒井 明夫 等 編著, 文化精神醫學序說, 金剛出版, 2001

木村 三郎, 名畵を讀み解くアトリビュ―ト, 淡交社, 2002

小池 壽子, 猫かれた 身體, 靑土社, 2002

立川 昭二, 生と死の美術, 岩波書店, 2003

文國鎭, 上野 正彦, 韓國の 屍體, 日本の 死體, 靑春出版社, 2003

酒井 健, 繪畵と 現代思想, 新書館, 2003

文國鎭, 美しき 死體の サラン, 靑春出版社, 2004

靑木 豊(編), 身體心理學, 川島書店, 2004

岩田誠, 見る腦・描く腦, 東京大學出版會, 2007

岩田誠, 河村滿, 社会活動と腦, 医学書院. 2008

茂木健一郎. 腦, 創造性, PHP. 2008

古田 亮, 美術『心』論, 平凡社, 2012

# 도판목록

## 1부

제롬, 〈배심원 앞의 프리네〉, 21

프라파, 〈프리네〉, 21

로버트, 〈프리네〉, 22

라벤스, 〈알렉산더 왕자와 그의 스승 아리스토텔레스〉, 30

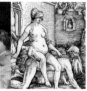

발둥, 〈아리스토텔레스와 필리스〉, 33

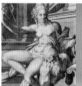

사들러, 〈아리스토텔레스와 필리스〉, 33

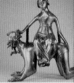

작자 미상, 〈아리스토텔레스와 필리스〉, 35

렘브란트, 〈호메로스의 흉상을 바라보는 아리스토텔레스〉, 36

고야, 〈안경 쓴 자화상〉, 40

고야, 〈옷을 벗은 마하〉, 41

고야, 〈옷을 입은 마하〉, 41

고야, 〈알바 공작부인〉, 42

고야, 〈알바 공작부인의 초상〉, 42

베유, 〈마누엘 고도이의 초상〉, 46

고야, 〈마리아 루이사의 초상〉, 47

로페스, 〈페피타 츠도우의 초상〉, 48

미켈란젤로, 〈다비드〉, 61

제롬, 〈밧세바〉, 63

팡탱-라투르, 〈밧세바〉, 67

스테인, 〈다윗의 편지를 받은 밧세바〉, 68

드로스트, 〈다윗의 편지를 받은 밧세바〉, 69

렘브란트, 〈욕실에서 나온 밧세바〉, 71

루벤스, 〈분수대의 밧세바〉, 72

마시스, 《다윗 왕과 밧세바》, 73

렘브란트, 《다윗과 우리아》, 76

리치, 《목욕하는 밧세바》, 79

리치, 《밧세바의 목욕》, 79

모사, 《다윗과 밧세바》, 82

모로, 《출현》, 87

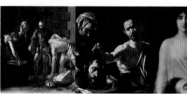

카라바조, 《세례 요한의 참수》, 89

카라바조, 《세례 요한의 머리를 받는 살로메》, 90

헤르보, 《살로메》, 91

솔라리, 《세례 요한의 참수된 머리》, 92

모로, 《헤로데스 앞에서 춤을 추는 살로메》, 94

모로, 《살로메의 춤》, 96

코린트, 《살로메》, 98

데발리에르, 《살로메》, 99

레비-뒤르메, 《세례 요한의 잘린 머리에 키스하는 살로메》, 99

쿠르베, 《역 감는 여인들》, 104

쿠르베, 《화가의 아틀리에》, 106

휘슬러, 《회색과 검은색의 조화 – 화가의 어머니》, 109

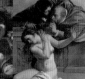

휘슬러, 《검정과 금빛의 야상곡 – 추락하는 불꽃》, 111

틴토레토, 《수산나의 목욕》, 117

렘브란트, 《목욕하는 수산나》, 119

반 다이크, 《수산나와 장로들》, 120

알로리, 《수산나와 노인들》, 121

젠틸레스키, 《수산나와 두 늙은이》, 122

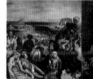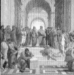

들라크루아, 《키오스 섬의 학살》, 127

들라크루아, 《미솔롱기의 폐허 위에 선 그리스》, 130

들라크루아, 《사르다나팔루스의 죽음》, 133

라파엘로, 《아테네 학당》, 138

렘브란트, 《가니메데스의 납치》, 142

루벤스, 《가니메데스의 납치》, 144

**2부**

〈호메로스의 두상〉, 153

〈헤시오도스의 흉상〉, 153

앵그르, 〈호메로스 예찬〉, 154

칼로, 〈모세(창조의 핵)〉, 159

미켈란젤로, 〈모세〉, 160

보쉬, 〈가장 높은 하늘로의 승천〉, 170

피츠제럴드, 〈꿈의 소재〉, 177

예피모비치 레핀, 〈사드코〉, 179

워터하우스, 〈에코와 나르키소스〉, 185

카라바조, 〈나르키소스〉, 187

레피시에, 〈나르키소스의 최후〉, 188

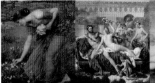
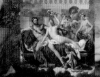
워터하우스, 〈에코와 수선화〉, 189

다비드, 〈비너스와 미의 세 여신에 의해 무장을 푼 마르스〉, 193

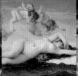
카바넬, 〈비너스의 탄생〉, 196

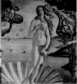
보티첼리, 〈비너스의 탄생〉, 198

바로, 〈양치묘(羊齒猫)〉, 203

바로, 〈별 사냥꾼〉, 204

바로, 〈정신분석의를 방문한 여인〉, 207

바로, 〈탑을 향하여〉, 209

로댕, 〈신의 손, 연인〉, 212

로댕, 〈대성당〉, 212

로댕, 〈악마의 손〉, 213

로댕, 〈무덤에서 나온 손〉, 213

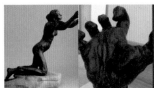

클로델, 〈애원하는 여인〉, 216

로댕, 〈움켜쥔 손〉, 217

로댕, 〈애원하는 인물과 거대한 움켜쥔 손〉, 218

루소, 〈뱀 놀리는 여인〉, 223

모건, 〈달의 여신〉, 226

달리, 〈토리지아노의 주먹이 미켈란젤로의 코를 가격하는 장면〉, 230

로댕, 〈코가 일그러진 남자〉, 232

볼테라, 〈미켈란젤로의 초상〉, 234

피카소, 〈코가 일그러진 투우사〉, 234

미켈란젤로, 〈최후의 심판〉, 235

볼테라, 〈미켈란젤로의 흉상〉, 237

3부

고흐, 〈회색 중절모를 쓴 자화상〉, 243

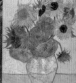
고흐, 〈꽃병에 꽂힌 열다섯 송이 해바라기〉, 244

고흐, 〈자화상〉, 245

고흐, 〈파이프를 물고 귀에 붕대를 감은 자화상〉, 248

고흐, 〈귀에 붕대를 감은 자화상〉, 249

고흐, 〈자화상〉, 251

키르히너, 〈모델과 함께 있는 자화상〉, 255

키르히너, 〈군인으로서의 자화상〉, 257

키르히너, 〈황홀경에 빠진 자화상〉, 259

키르히너, 〈주정뱅이 자화상〉, 260

키르히너, 〈고양이가 있는 자화상〉, 261

레오니, 〈카라바조의 초상〉, 265

카라바조, 〈병든 바쿠스〉, 267

카라바조, 〈도마뱀에게 물린 소년〉, 268

카라바조, 〈마테오의 순교〉, 270

카라바조, 〈다윗〉, 272

누스바움, 〈수용소에서〉, 278

누스바움, 〈공포, 조카 마리안과 나의 자화상〉, 279

누스바움, 〈페르카와 함께 있는 자화상〉, 280

누스바움, 〈유대인 증명서를 들고 있는 자화상〉, 281

누스바움, 〈이젤 앞의 자화상〉, 282

첼리니, 〈첼리니 흉상〉, 285

첼리니, 〈페르세우스〉, 288

라파엘로, 〈자화상〉, 295

라파엘로, 〈라
포르나리나〉, 296

앵그르, 〈라파엘로와
포르나리나〉, 298

실레, 〈자화상〉, 301

실레, 〈누드 자화상〉, 302

실레, 〈쪼그려 앉아 있는
남성 누드〉, 303

세간티니, 〈자화상〉, 307

세간티니, 3부작 중
〈죽음〉, 309

세간티니, 〈세간티니의
유체〉, 310

코린트, 〈해골과 함께
있는 자화상〉, 312

코린트, 〈일곱 표정의
습작과 자화상〉, 314

코린트, 〈자화상〉, 315

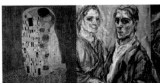

클림트, 〈키스〉, 319

코코슈카, 〈코코슈카와
알마의 이중 자화상〉,
321

코코슈카, 〈바람의 신부〉,
323

코코슈카, 〈자화상〉, 324

살바도르 달리, 〈라파엘
풍의 긴 목을 가진
자화상〉, 329

살바도르 달리, 〈구운
베이컨 조각과 함께 있는
부드러운 자화상〉, 331

앙소르, 〈가면에
둘러싸인 자화상〉, 334

앙소르, 〈가면이 있는
자화상〉, 335

안센, 〈술 취한 자화상〉,
340

안센, 《주시망상》 자화상,
342

안센, 《질투망상》 자화상,
343

안센, 《죄업망상》 자화상,
344

안센, 《과대망상》 자화상,
344

안센, 《변신망상》 자화상,
345

# 찾아보기

법의학이 찾아내는    法醫 探跡論
## 그림 속 사람의 권리

**지은이** | 문국진
**펴낸이** | 한병화
**펴낸곳** | 도서출판 예경
**편집** | 최미혜
**디자인** | 소요

**초판 인쇄** | 2013년 7월 29일
**초판 발행** | 2013년 8월 7일

**출판등록** | 1980년 1월 30일(제300−1980−3호)
**주소** | 서울특별시 종로구 평창2길 3
**전화** | 396−3040〜3
**팩스** | 396−3044
**전자우편** | webmaster@yekyong.com
**홈페이지** | http://www.yekyong.com

ISBN 978−89−7084−503−6 (93600)

이 도서의 국립중앙도서관 출판시도서목록(CIP)은 서지정보유통지원시스템 홈페이지(http://seoji.nl.go.kr)와 국가자료공동목록시스템(http://www.nl.go.kr/kolisnet)에서 이용하실 수 있습니다.(CIP제어번호: CIP2013010026)